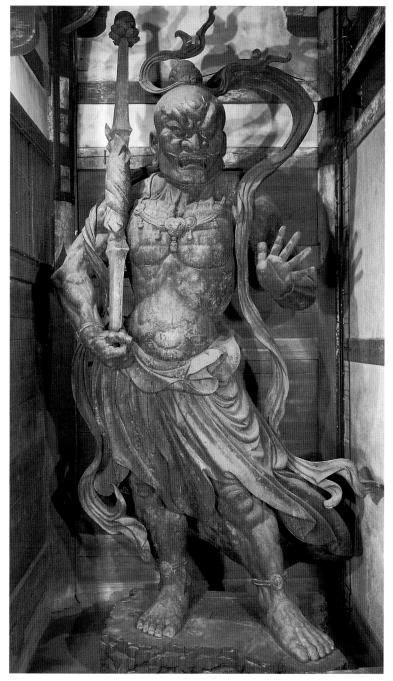

金剛力士立像 阿形（運慶・快慶・定覚・湛慶作，東大寺南大門，写真提供：美術院）
建仁３年（1203），運慶・快慶・定覚・湛慶の４人が大仏師となって完成した二王像．
運慶の父康慶が中心になって始まった東大寺大仏を囲む諸像の掉尾を飾る造像であり，
各派の仏師がかかわった南都復興の象徴でもある．

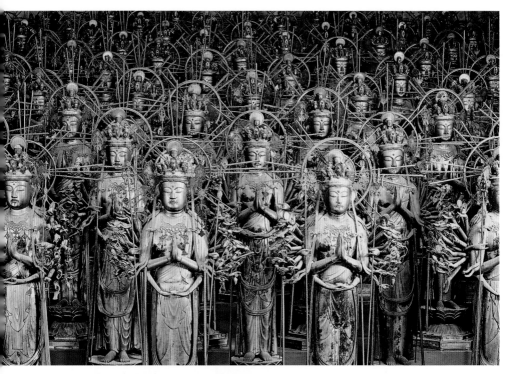

千体千手観音菩薩立像（妙法院蓮華王院本堂）

長寛2年（1164）後白河上皇創建の蓮華王院本堂は建長元年（1249）に焼けた
が，文永3年（1266）に後嵯峨上皇の御願で再興供養がなった．千体千手観音
菩薩像のうち900軀に近い数の再興造像は，京都における王朝的な大規模の仏
像製作の最後の機会で，慶・院・円の三派仏師が参加した．初期の大仏師は慶
派の湛慶だったが，銘を残す仏師は院・円派のほうが多い．

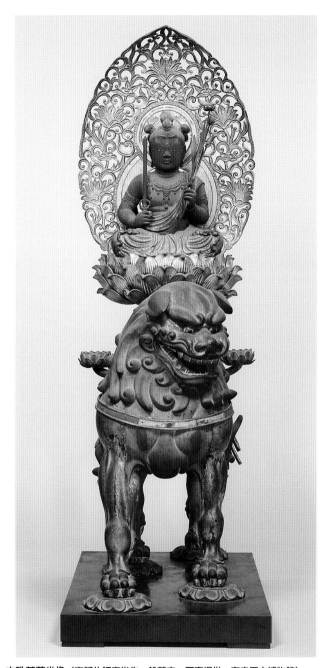

文殊菩薩坐像（南都仏師康俊作，般若寺，写真提供：奈良国立博物館）
14世紀初めに活躍した康俊は，鎌倉中期の善派と次の時代の奈良仏師とをつ
なぐ存在で，「南都大仏師」「南都興福寺大仏師」の称号に彼の自負が示されて
いる．この小さな文殊菩薩像にも康俊らしい堅実な作風がみられる．

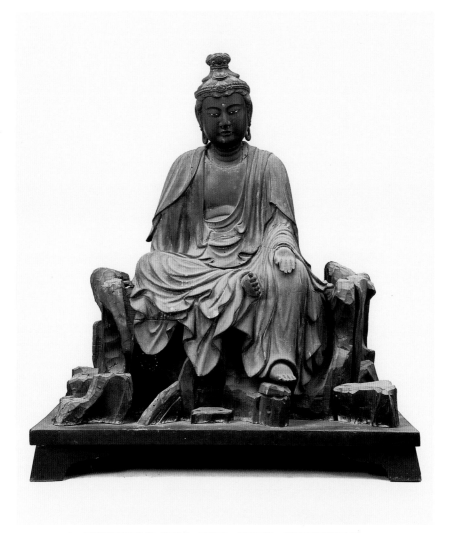

十一面観音菩薩坐像（院誉作，慶珊寺，写真提供：横浜市教育委員会）
院派仏師のなかには鎌倉を中心とする東国に進出し土着した一派があった．院
誉はその代表である．彼の作には鎌倉後期以降の鎌倉地方彫刻の特色が顕著で，
この像のようなくつろいだ坐法（遊戯坐）も鎌倉独自の造形である．

鎌倉時代仏師列伝

山本勉・武笠朗 著

吉川弘文館

目　次

◆4

序章　鎌倉時代までの仏師の歴史

山本　勉

仏像の製作工人を日本では「仏師」という。本書が対象とするのは鎌倉時代（一一八五〜一三三三）の現存作品を残す仏師であるが、まず日本仏像史に仏師が姿をみせはじめたころから、この時代にいたるまでの歴史をおおまかにたどり、本書の課題を確認しておこう。

飛鳥・奈良時代の仏師

中国・朝鮮に仏像製作者をさす「仏師」の用語例はないが、飛鳥時代の日本最初の本格的寺院である法興寺（飛鳥寺）丈六仏（飛鳥大仏）を造立した鞍作鳥が、推古三十一年（六二三）の法隆寺金堂釈迦三尊像の光背銘で「止利仏師」と称されており、仏師の呼称が七世紀にさかのぼることがわかる。止利は『日本書紀』ほかの史料によれば、中国から渡来した鞍作部に属する家柄で、祖父・父・叔母は仏教興隆の尽力者として名をとどめられる。

奈良時代の律令体制下では、官寺の造営のために造寺司という臨時組織が設けられた。造東大寺司はその代表的なものである。仏像製作の技術者は造寺司の内部の造仏所や造仏司などと称される工房に属して、

「仏工」と呼ばれ、その上位の者が「仏師」と呼ばれた。彼らは官人の身分をもち、俗名を名のった。仏師を冠する呼称が知られるのは、天平六年（七三四）完成の興福寺西金堂のための造仏所で釈迦集会像を製作した仏師将軍万福、天平勝宝四年（七五二）に開眼供養をむかえた東大寺大仏の製作を指揮した大仏師国中連公麻呂である。将軍万福はその姓が百済系とされ、また国中連公麻呂は百済から帰化した国骨富の孫とされることからすれば、仏像製作の指導者には渡来系の者こそがふさわしいという認識が続いたらしい。このほか俗名の仏工は幾人もが知られるが、彼らは塑像や乾漆像を造り、仮面製作、厨子・建築の彩色にもかかわるなど、後世の仏師とは少し性格が異なるようだ。

奈良時代後期に大仏の光背製作にかかわったり、頭塔と呼ばれる、多くの石仏を安置した土塔を築いたりした東大寺僧実忠のように、僧のなかには造像の監督・指導をおこない、傑出した才能をみせる者がいた。またこの時代にも木彫像は存し、それを民間の私度僧が造っていたなどの伝承もあるが、やがて唐僧鑑真が随行した工人や檀像尊重の風の刺激により、木彫製作も専門工人の課題となるのである。

平安前期の仏師

都が奈良を離れ平安時代が始まった頃に空海が密教を請来して、それまでになかった仏像の種類や形が日本にもたらされた。造東大寺司を代表とする大規模な官営工房は解体されたが、平安京に建てられた東寺や西寺のような官営寺院やそれに準ずる寺院には小規模の官営工房が設置され、前代の大規模工房に属していた工人たちもそれらに継承された。承和十一年（八四四）の東寺講堂諸像やそれに続く、九世紀なかば前後の中央造像に共有される仏像様式が前代の官営工房の様式に連続しているのはそのためである。

そこでも空海のような僧が密教家の立場から工人を強力に指導しただろう。やがて「仏師僧」などと称される僧名をもつ工人の活動がみられるようになる。仏師は僧になった。官営工房が宗派・教団を超えて寺院造営に関与した結果として、僧名仏師も属する寺院・宗派・教団を超えて活動することになる。この時期は仏像の素材のほとんどが木となった時期とも重なる。仏師は木彫を専門とすることとなった。仏画を描く絵仏師に対して彫像を造る者を「木仏師」と呼ぶのはそれゆえである。

康尚と定朝

すでに平安時代後期というべき十世紀末になって、僧籍をもちながら寺院の所属からは完全に離れて、独立した私工房を営む仏師があらわれた。その最初が康尚である。康尚は摂関政治の最盛期を築いた藤原道長の造像にたずさわり、土佐講師や近江講師にも任じられた。講師とはほんらい国分寺に設置された高位の地方僧官の職であったが、康尚はこの職につき、以後の仏師の社会的地位向上の基礎をつくった。

康尚の後継者定朝（?～一〇五七）は道長晩年の法成寺の造像にたずさわり、治安二年（一〇二二）金堂と五大堂供養の際にみずから法橋という位を望み、授けられた。法橋とは、ほんらい国が僧侶に学識や年﨟（受戒してからの年数）によって与える位である僧綱の一つで、それが仏師に与えられたのは前例のない破格のことであった（コラム4参照）。道長は摂関家の家格を王権にも近い地位にまで高めたが、法成寺は仏法の面でそれを示す特別な寺であり、その本尊の仏師にも特別の地位が与えられた。以後、仏師の聖性は僧綱位で保証され、宗教者と交流して仏像の儀軌や図像に関する知見をえる場も確保される。

また、その社会的地位は工房組織統率のためにも有効だった。

定朝は道長の没後は道長の子関白藤原頼通のための造像を続けたが（その現存作品が平等院鳳凰堂阿弥陀如来像）、道長一族のために宮中の造仏もしばしば担当した。藤原氏の氏寺奈良興福寺の仏像の修補・新造も手がけ永承四年（一〇四九）には法橋より一つ上の僧綱位である法眼位をえている。定朝の造像が、①摂関家、②摂関家に連なる宮廷、③摂関家の氏寺興福寺という三つの場を基本とすることがわかる。

定朝に連なり、定朝の地位や職能を継承し、僧綱位につくことができた仏師が、いわゆる正系仏師である。定朝の次代には子の覚助（?～一〇七七）と高弟の長勢（一〇一〇～九一）がいた。長勢は天喜六年（一〇五八）の焼亡後順次復興された法成寺諸堂の仏像の造立にたずさわり治暦元年（一〇六五）に法橋となり、覚助は治暦三年に興福寺の再興造像で法眼となっている。覚助・長勢の時期は社会的にも大きな変革があった。治暦四年に即位した後三条天皇は生母が藤原氏ではなく外戚の権威から解放されて天皇親政を進め、これを継いだ白河天皇は応徳三年（一〇八六）に上皇となって院政を開始した。仏師が依って立つ最高権威は摂関家から院に変わることになる。この間に覚助・長勢は後三条天皇の造営した円宗寺の供養時にそろって法眼に進み、白河天皇の造営した法勝寺の造像にもたずさわったが、法勝寺供養の承暦元年（一〇七七）に覚助は没し、長勢は供養に際して僧綱の最高位である法印に進んでいる。

院政期の三派仏師

その後の院政期には定朝の系統の正系仏師は院派・円派・奈良仏師の三系統に分かれる。これが三派仏師である。本書第3章の院派、第4章の円派は院政期の院派・円派の鎌倉時代における後裔であり、第1章の運慶派、第2章の快慶派は院政期の奈良仏師のなかから派生した。

院派は覚助を継いだ院助（?～一一〇八）がその初めで、院助に続く世代に院覚・院朝がいる。ついで十二世紀後半には院尊・院慶がいる。円派は長勢の弟子円勢（?～一一三四）がその初めで、以後長円（?～一一五〇）・賢円・明円が活躍する。奈良仏師は覚助の子頼助の系統である。奈良に住み、興福寺の造像を担当する仏師となった。頼助以降、康助・康朝・成朝と続く。三派分立の初期には、定朝の事績のうち、院派が①の摂関家、円派が②の宮廷関係、奈良仏師が③興福寺を、主として分担したことになるが、院政政権の誕生によって②宮廷関係の造像の格が急上昇し、円派は仏教界での、あるいは貴族社会での地位を高くした。その後、院派も院関係の造像機会を積極的に求め、院尊は仏師僧綱の筆頭になった。

鎌倉時代の展望

　平安時代から鎌倉時代への移行期は後白河院政期である。後白河上皇の本願で長寛二年（一一六四）に供養された京都蓮華王院本堂千体千手観音菩薩像の造像はおそらく三派仏師の共同でおこなわれたはずだが、奈良仏師康助が大仏師となったことは鎌倉時代の仏師の問題を考えるうえで意味が大きい（「大仏師」は一体ないし一群の仏像を造る際の担当主宰者をいう。その配下で働くのが「小仏師」）。康助はすでに鳥羽上皇期に関白藤原忠実に重用されて京都への進出を果たしていた。蓮華王院造像時は老齢で、おそらく実質的に主宰したとみられる子の康朝が供養時に法眼になっているが、康朝の弟子の康慶も顕著な働きがあったらしく、十年後の蓮華王院五重塔仏の大仏師となっている。後白河院政権下での最有力仏師は院尊であったが、やがて康慶はそれに伍する存在となったのである。この人が奈良仏師のなかから慶派を立ちあげたのである。運慶の初期の活動の場も蓮華王院であった可能性がある。本書第1章の運慶派の多くの仏師の活

動もこのあたりから始まる。

後白河院政権下では正系仏師は院近臣の職能集団のなかに位置づけられていたようで、それゆえに宮廷や大寺院の造像の担当仏師の決定はしばしば院の差配に持ち込まれた。南都復興の際の興福寺の主要堂の大仏師に関する相論がその例である（コラム1参照）。また鎌倉の 源 頼朝政権が成立したあとに、それと結んだ康慶・運慶ら慶派一門が台頭する動向も、院と無関係ではないようだ。その頃、奈良仏師の嫡流成朝は、いったんは源頼朝とのかかわりをもつものの、やがて活動は低調となり消息を絶つ。一方で正系とはやや距離があったかにみえる快慶も後白河院とのかかわりをえて僧綱仏師となり、規模はかならずしも大きくないが一派をなした。快慶派の動向は第2章でみる。

第3・4章でとりあげる院派・円派の存在は、鎌倉時代にも前代と大きな変化はないようだ。京都において院派は多数の仏師を擁し、円派にも隆円のように活躍した者がいる。院政期にさかのぼる両派の造像伝統も守られた（コラム3参照）。しかし、たとえば慶派にみるような各仏師の個性などとは両派にはうかがいにくく、鎌倉時代的な展開があったとは思えない。それでも鎌倉後期にいたると時代と社会の変化は両派の動向にも影響した。

鎌倉時代以後の展開で注目すべきは、第5章で善派としてとりあげたグループである。彼らはおそらく院政期の奈良仏師の内部あるいは周辺にいながら正系の仏師とは距離があった者たちであろう。しかし鎌倉中期にいたると僧綱位をえる者もあらわれ、運慶派や快慶派の流れを汲む者とも混交しながら、さらに東国などの地方にも展開したようである。

第6章の地方仏師については、本書で扱えたのは、国内の各地でその動向がつかめるようになった、この時代の多数の地方仏師のうち信濃や東国のごく一部にすぎない。それは本書巻末の「鎌倉時代仏師年表」を参照しても一目瞭然である。今後の各地域の仏像調査の進展でさらに多くの地方仏師の動向や中央の正系仏師との関係などの問題がとりあげられるだろう。

鎌倉時代仏師の多岐にわたる問題の理解が、本書の各項とコラムを手がかりに、より深化することを願うものである。

第1章

運慶派（慶派）

康慶（生没年不詳）はすでに仁平二年（一一五二）の造像記録があるが、それに次いで名がみえるのは、子息運慶（?～一二二三）が安元二年（一一七六）に完成した奈良市・円成寺大日如来像の台座銘記中に記された「大仏師康慶」である。この三年前、運慶の長子であり、康慶の孫にあたる湛慶が誕生しており、そこから運慶の生年は一一五〇年ごろとされるが、それにならえば康慶は一一三〇年ごろの生まれという

ことになるだろうか。

蓮華王院大仏師康慶

円成寺像の作者は大仏師康慶ではなく、それに続き「実弟子」として名のみえる運慶であると理解されている。それは他の康慶作品、運慶作品との作風の比較作業の結果であるが、そのうえで大仏師康慶の意味を考えるなら、この翌年、治承元年（一一七七）十二月、京都蓮華王院五重塔が供養され、その際の勧賞で安置仏を造った康慶が法橋位をえていることが思い起こされる（『玉葉』）。安置仏は両界大日如来

像各二軀と四仏の都合八軀で
ていた（『吉記』）。蓮華王院は、
後白河院本願の本堂千体千手観音菩薩像の造像を奈良仏師康助が主宰し、
長寛二年（一一六四）供養の際に康助の子で康慶の師であった康朝が法眼位をえており、康慶もその造
像の場での働きが大きかったものか、あるいは康朝との特別の縁があったのか（女婿など）、康朝の子成
朝を超え大抜擢されて後白河院御願の五重塔の大仏師になったことになる。運慶も康慶のもとで五重塔
造像に参加していたであろう。つまり円成寺像銘記で康慶が冠する「大仏師」とは「蓮華王院大仏師」な
いしは「蓮華王院御塔大仏師」の意味ではないだろうか。円成寺像は、蓮華王院付近に設けられた康慶工
房で造られたのかもしれない。蓮華王院五重塔安置の四軀の大日如来像の姿も、運慶の円成寺像から想像
できるように思う。

瑞林寺地蔵菩薩像

現存する確かな康慶作品の初例である静岡県富士市・瑞林寺地蔵菩薩像は、蓮華王院塔仏と同じ治承元
年（一一七七）の八月に造り始めたものである。康慶の名は法橋を冠し、その年十二月に法橋に叙任され
てから像が完成し、造り始めの日付けで銘が記されたことを示す。古典学習の成果にもとづく、鎌倉彫刻
に接近した表現が随所に認められるのは運慶の円成寺像と同様であるが、写実の完成度はやや劣り、康慶
の技量の限界もみえる。銘記中に三年後、治承四年に挙兵し石橋山合戦で敗れた源頼朝を助け、康慶の翌春
鎌倉での頼朝母の月忌の仏事の導師ともなった箱根神社別当行実の名や、頼朝の側近となる義勝房成
尋とみられる名があり、康慶一門と鎌倉とのかかわりの先蹤として注目される。もとは箱根神社関係の

寺院などにあったものか。なお、康慶との関係が推測される平安時代の作品として、ほかに香川県東かがわ市・与田寺不動明王像、東大寺二天王像、京都府木津川市・浄瑠璃寺大日如来像がある。

南円堂諸像の再興

治承四年（一一八〇）十二月に平家の軍勢によって焼かれた、藤原氏の氏寺興福寺の主要堂宇は、翌年六月、諸堂の造営費分担が決まって建築が始められ、七月には仏像の御衣木加持も行われた（コラム1参照）。康慶は南円堂像を担当しているが、すでに後白河院御願の造像を担当し、法橋位にあったことが大きいのだろう。康慶担当の南円堂本尊が完成したのは文治五年（一一八九）九月である（『玉葉』）。焼失前の本尊不空羂索観音像は藤原摂関家にとくに縁の深い仏像として尊崇を集め、再興にあたっては、氏長者九条兼実の細かい検分を受けたことが記録に残る。現存像（挿図）の姿や荘厳は、図像集に伝えられる原像とよく一致する。張りのある肉どりや大きくうねる衣文などの作風にも奈良時代製作の原像との関係が考えられるが、高く太い髻や眼の大きな面貌、重量感あふれる体軀などの特色はむしろ平安前期彫刻に通じる。随侍する四天王像、法相六祖像をふくめ諸像の表現は、同時期の運慶作品にくらべ統一感に欠けるが、由緒ある興福寺の造像に大胆な新様式を実現した意義は大きい。

院政政権と鎌倉幕府双方からの評価

興福寺南円堂造像の二年後、建久二年（一一九一）二月、当時在京の鎌倉幕府政所別当大江広元と後白河院の側近藤原範綱のあいだで頻繁にかわされた書簡のなかに康慶の鎌倉下向に関するものがある（『和歌真字序集』紙背文書）。この時期の鎌倉では頼朝御願の大寺院永福寺の造営が開始されつつあり、現地に

不空羂索観音菩薩坐像（康慶作，興福寺南円堂）

は運慶がいたと思われるが、鎌倉方では僧綱仏師康慶の下向をえて永福寺造像をさらに充実させようとしたのかもしれない。康慶の下向は院には認められた気配であるものの、実現はしなかったようだが、京都の院政政権と鎌倉幕府の双方で彼の存在が重きをなしていることがわかる。翌年には康慶は三月に崩御した後白河院発願の周丈六不動三尊像を蓮華王院内で完成し、さらに翌年三月、後白河院の周忌直前の御堂供養の際には、その功で弟子を法橋位につけている（『皇代暦』）。弟子とは、おそらく鎌倉にいた運慶で

あろう。

大仏をめぐる諸像の再興

このあと康慶一門は、鎌倉幕府が強力に助成した東大寺大仏殿院の一連の造像をほぼ独占する。建久五年（一一九四）十二月には一門中の快慶・定覚が南中門二天像を造り始めた（『東大寺続要録』造仏篇）。

運慶がいないのはまだ鎌倉の仕事を残していたからか。翌年三月の大仏殿供養時には仏師の勧賞があり、このとき運慶の名がやや唐突に登場し、康慶の譲りで法眼になる（『東大寺続要録』供養篇）。康慶の賞は中門二天製作の監督に対するものと想像できるが、参加していない運慶に賞を与え法眼まで昇進させたのは、みずからの後継が血統によるものと想像できる康慶の強固な意志を示すのだろう。

建久七年には大仏殿内で大仏をかこむ両脇侍と四天王像が造られる（『鈔本東大寺要録』、『東大寺要録』造仏篇）他。大仏師は康慶・運慶・定覚・快慶である。運慶はようやく鎌倉から帰ってきた。像高六丈の脇侍を六月十八日に造り始め、観音は定覚・快慶が、虚空蔵は康慶・運慶がそれぞれを担当した。これらは八月二十七日には完成、ついで同日には各仏師が一体ずつを担当して像高四丈の四天王を造り始め、十二月十日に完成した。各像の担当は広目天の快慶、多聞天の定覚は数種の史料が一致しているが、持国天・増長天の担当については史料によって康慶・運慶の異同がある。通常は最上位の仏師が担当する持国天を康慶でなく運慶が担当したとする史料が複数あることから、運慶が康慶に代わる指導的立場にあったとみるむきもあるが、なお検討を要する。ともあれ、これだけの巨像を短時日で完成した工房製作の実績は康慶の声望をおおいに高めた。そしてそれは、そのまま運慶のものになるのである。

この年四月の康慶銘のある伎楽面が東大寺と京都府木津川市・神童寺に残っているが、大仏殿造像ののち康慶の事績は知られない。

康慶の位置

　略述するだけでも、仏像史上の康慶の役割はあまりにも大きい。運慶の王道を準備したことはもとより、何人もの仏師が康慶のもとから巣立ったこともこれからのべる。まさに慶派の祖であり、鎌倉彫刻の父とも呼ぶべき存在であった。

（山本）

運_{うん}慶_{けい}

大正十年（一九二一）の奈良市・円成寺大日如来像の銘記発見以来、この一世紀あまり、運慶（？～一二三三）の作品や資料の発見にともなう研究の進展はいちじるしい。ここではそれらの成果によって運慶の、京都・奈良・鎌倉の三都におよぶ、栄光の生涯の概略を示しておこう。

円成寺大日如来像から南都復興開始まで

安元二年（一一七六）完成の円成寺大日如来像は運慶最初の事績であり、最古の現存作品でもある。このことと運慶の長男湛慶が承安三年（一一七三）出生と知られること（京都市・妙法院蓮華王院本堂中尊千手観音像銘）から、運慶は十二世紀半ばごろの出生と推測される。康慶の項でのべたように、円成寺像の製作は父康慶が京都蓮華王院五重塔の安置仏を製作していた時期であり、製作場所も康慶工房内であった可能性がある。若くして独立した製作を許されたのは、すでに俊秀として評価されていたからだろう。その後寿永二年（一一八三）、運慶は安元年中より計画の法華経の書写を果たし（運慶願経）、これに康慶

一門の仏師が協力した。経の軸木には、治承四年（一一八〇）十二月に焼かれた東大寺の残木を使い、そこに南都復興への意欲をみることが多いが、書写の場は蓮華王院近傍で康慶工房の蓮華王院造像との関係も考えられる（コラム2参照）。文治二年（一一八六）には早くも興福寺再興で大役をつとめ、西金堂本尊釈迦如来像を造った（『類聚世要抄』）。その頭部と両手が現存する。時の興福寺別当信円が再興した正暦寺正願院本尊弥勒像も運慶の作で、この年七月に開眼された（『内山永久寺置文』）。京都市・六波羅蜜寺地蔵菩薩像は次にのべる願成就院像との近似から、このころの作と考えられているが、その造像の場が六波羅蜜寺であれ、のちに運慶が地蔵十輪院を建立したという八条高倉であれ、やはり蓮華王院周辺での康慶一門の活動との関係を考えておいてよさそうだ。運慶の初期の活動は京都で始まり、すぐに復興開始後の南都にもおよんだようだ。

初期の東国造像

　同じ文治二年（一一八六）五月には、鎌倉に政権を確立したばかりの　源　頼朝の岳父北条時政発願の静岡県伊豆の国市・願成就院諸像（阿弥陀如来像、不動明王・二童子像、毘沙門天像が現存）を造り始め（阿弥陀をのぞく各像納入木札）、同五年には和田義盛発願の神奈川県横須賀市・浄楽寺諸像（阿弥陀三尊像、不動明王像、毘沙門天像が現存）を造った（不動・毘沙門納入木札）。願成就院像は平安後期彫刻とは隔絶した迫力ある作風に鎌倉彫刻の新様式を明確に示している。浄楽寺像と同年には鶴岡八幡宮寺五重塔、続く時期には永福寺諸堂など、頼朝御願の造営があり、運慶はそれらの造像のために文治末年から鎌倉に下向していた可能性が高い。頼朝はこの間に康慶の鎌倉下向も要請している。建久四年（一一九三）、栃木

県足利市・足利樺崎寺下御堂の足利義兼発願像（『鑁阿寺樺崎縁起 幷 仏事次第』）にあたる可能性のある東京都千代田区・半蔵門ミュージアム大日如来像も彼の作と推定される。

大仏殿造像と東寺・神護寺

建久年間（一一九〇〜九九）後半の東大寺大仏殿内諸像の復興には康慶一門の主要な仏師として参加した。同六年（一一九五）、大仏殿供養の際に康慶の賞を譲られて法眼となり（『東大寺縁起絵詞』）、同七年には大仏殿脇侍・四天王の巨像を康慶・快慶・定覚とともに造った（『鈔本東大寺要録』『東大寺造立供養記』）。この造像においてすでに運慶が康慶に代わる指導的立場にあったとみる意見もある。

前にみた六波羅蜜寺地蔵像におそらくかかわる私寺地蔵十輪院を洛中八条高倉に建立し、盧舎那仏像を造ったのもこのころまでさかのぼるようだ。四天王とその眷属像は運覚・湛慶らの子弟が造ったという（『高山寺縁起』）。

建久八・九年ごろには、源頼朝の帰依を受けた文覚上人の勧進による東寺（京都・教王護国寺）講堂諸像の修理、同寺南大門二王像の新造、神護寺中門二天・八夜叉像の造立にたずさわった（『東宝記』『神護寺略記』）。東寺講堂像の運慶修理中には諸像から空海ゆかりの仏舎利が発見されて話題となった。同寺南大門二王像は湛慶との合作であり、またこのおりには中門二天像が運慶子息六人によって造立されたという。やや遅れて、やはり文覚の勧進で神護寺講堂の大日如来・金剛薩埵・不動明王の三尊像も造っている（『神護寺略記』）。

この時期の推定作品に、建久八年の和歌山県高野町・金剛峯寺八大童子像（近世の『高野春秋』他に運慶

作と伝える）のうち六軀、栃木県足利市・光得寺大日如来像（『鑁阿寺樺崎縁起』所出の足利義兼発願像）、正治三年（一二〇一）の頼朝三回忌の造像である愛知県岡崎市・滝山寺聖観音・梵天・帝釈天像（『滝山寺縁起』）に運慶・湛慶作と伝える）がある。

京都の貴族社会にも確固たる位置をしめ、建仁二年（一二〇二）に摂政近衛基通発願の白檀普賢菩薩像を造り（『猪隈関白記』）、運慶の娘如意は後鳥羽上皇の母七条院の女房冷泉局の養子となり、正治元年に近江香庄を譲り受けている（近江国香庄文書）。

南都復興の集大成

大仏殿造像を最後に退場した康慶のあとを受け、運慶は慶派の棟梁として一門を率い、建仁三年（一二〇三）には快慶・定覚・湛慶を指揮して東大寺南大門金剛力士像を造り（同像銘記・納入品、『東大寺別当次第』）、供養の際の造仏賞で法印となった（『東大寺続要録』『東大寺縁起絵詞』）。建永元年（一二〇六）に没する東大寺再興大勧進重源の最後の姿を写した東大寺俊乗堂重源像の作者に運慶をあてる説も有力である。

承元二年（一二〇八）に造り始め、建暦二年（一二一二）ごろ完成の興福寺北円堂諸像（弥勒仏像〈**挿図**〉、無著・世親菩薩像が現存。『猪隈関白記』弥勒仏像銘記）は、運慶の統率下に古参の弟子源慶・静慶・中堅の弟子運覚ら、湛慶・康運・康弁・康勝・運賀・運助の六人の子息が分担製作したもので、工房の繁栄をうかがわせるとともに、運慶晩年の完成様式を示す。

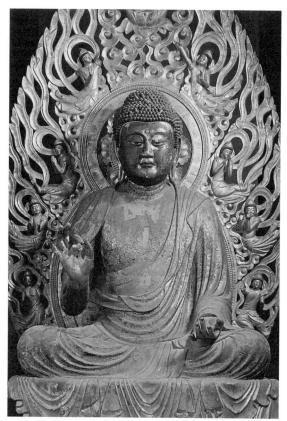

弥勒仏坐像（運慶作，興福寺北円堂）

運慶晩年

　建暦三年（一二一三）には院政政権を象徴する法勝寺の九重塔再興造仏に院・円派仏師とともに参加して、造像賞は湛慶に譲り、湛慶を法印にした（『明月記』）。塔に初めて安置されることになった四天王像を担当した可能性がある。建保四年（一二一六）には源実朝持仏堂釈迦如来像を京都から鎌倉に送り（『吾妻鏡』）、このころ京都を本拠としていたことが確認できる。横浜市・称名寺光明院大威徳明王像

は同年十一月に将軍実朝の養育係大弐局（だいにのつぼね）のために造ったもので（同像納入品）、現存する最晩年の作である。晩年にはこの他にも鎌倉関係の事績が多く、建保六年に北条義時発願（よしとき）の大倉薬師堂薬師如来像（おおくらやくしどう）、承久元年（一二一九）に北条政子発願（まさこ）の勝長寿院五仏堂五大尊像を造った（しょうちょうじゅいん）（『吾妻鏡』）。

洛中地蔵十輪院は建保六年に焼けたといい、再度の火難を恐れて、この寺の仏像は貞応二年（一二二三）四月に高山寺に移された（こうさんじ）（『高山寺縁起』）。運慶が生涯を閉じるのは、その年十二月十一日のことである（『東寺諸堂縁起抄』所収「仏師系図」）。

（山本）

定慶（じょうけい）

定慶という名は、仏師の始祖ともいうべき定朝の「定」字と康慶・運慶らに共通する「慶」字とをあわせもつ。仏師にとっての瑞名であったのだろう。近世にいたるまで、さまざまの流派のかなり多くの仏師がこの名を称した。鎌倉時代にも次の四人の定慶の存在が知られる。

①鎌倉初頭の興福寺再興造像に活躍が知られる定慶（生没年不詳）。②貞応三年（一二二四）の京都市・大報恩寺六観音菩薩立像 准胝観音から建長八年（一二五六）の岐阜県揖斐川町・横蔵寺金剛力士立像にいたる作品が現存する運慶派仏師「肥後定慶」（一一八三〜？）。別項で後述する。③文暦二年（一二三五）の京都市・宝寿院阿弥陀如来像の作者「泉州別当定慶」（生没年不詳）。④弘安六年（一二八三）六月に法隆寺西円堂薬師如来像の光背を修理し、翌年八月に法隆寺新堂院薬師三尊像の光背・台座を新造した仏師「越前法橋定慶」（一二四六〜？）。

新造の仏像本体は知られない。

ここにのべるのは①鎌倉時代初頭の定慶である。その活躍は、明治以来の仏像研究のなかで早くから注

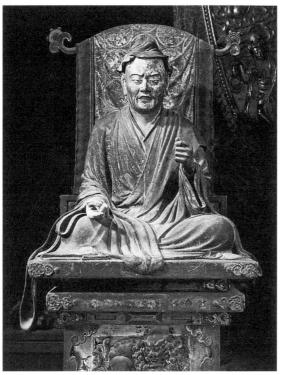

維摩居士坐像（定慶作，興福寺東金堂）

目され、遺作のなかには国宝に指定されたものもある。しかし、その師承関係は明らかでなく、名の「慶」字と作風から康慶一門の仏師であったと想像されるのみであるが、興福寺との特別の関係が考えられることが、この人の重要な問題になるようだ。

定慶の作例

元暦元年（一一八四）に奈良市・春日大社舞楽面散手（かすがたいしゃぶがくめんさんじゅ）を作ったのが最初の事績である。著名な古社寺には舞楽に用いられるすぐれた舞楽面が伝存するが、そのなかには仏師の手になるものが少なくない。定慶作の面は興福寺の守護神春日大社に伝わる面の一つで、銘によれば「仏師定慶」が元興寺（がんごうじ）の面を模したものという。

建久七年（一一九六）には興福寺東金堂維摩居士坐像（ゆいまこじ）（挿図）を造った。東金堂本尊薬師如来像の両脇に文殊菩薩像と一対で安置される像である。像内銘により治承

の回禄で失われた「堂舎之霊像」を復興したものとわかり、作者は「仏師法師定慶」と記される。東金堂には平安前期以来維摩像があったらしいが、しばしば焼亡していたようである。治承焼失前の像との関係は不明であるが、現存像は奈良市・法華寺の奈良時代末期製作の維摩像に学んでいることが指摘されている。作風上は康慶の興福寺南円堂法相六祖像を継承しながら、表情や衣文（えもん）の写実をより徹底した点に特色がある。この像と一対をなす文殊菩薩坐像は同時期の製作で、一具として造られたものとみられるが、銘記類は認められず、作風は維摩像とはあきらかに異なる。定慶とともに東金堂の造像を担当した仏師がいたことになる。

建仁元年（一二〇一）にはいま東京都港区・根津美術館所蔵の帝釈天立像を造った。帝釈天像は興福寺の旧像で、翌二年に造った、これと一具の梵天立像は寺に残っている。定慶の名は前者の銘では「大仏師定慶法師」、後者の銘では「大仏師定慶」と記される。両者はかつて興福寺西金堂の像であったと伝えられていたようであるが、西金堂ではこの一組よりも遅れる建仁二年八月・九月に、随侍像より優先されるべき本尊脇侍薬王・薬上菩薩像が造られており、定慶の梵天・帝釈天像は、維摩像と同じ東金堂像であったとみるべきである。根津の帝釈天像は、割剥（わりは）いだ面部、そして体部背面材から割首した後頭部が失われ、後補されている。一対の像として、二像の表情にも変化をつける定慶の工夫があったはずで、それをいま見ることができないのは残念だ。ともあれ、定慶についてわかっているのは、以上の興福寺関係の遺品があることだけである。

定慶周辺の作品1

定慶の活躍した建久〜建仁年間（一一九〇〜一二〇四）の興福寺再興造像についても、少しずつ研究がつみ重ねられている。前項でふれた薬王・薬上菩薩像は西金堂本尊の運慶作釈迦如来像（国宝館仏頭）の脇侍で、一脈通ずる雰囲気もあるものの、顔つきも体軀のとらえ方も、運慶作品とは距離があり、奥健夫は両像を運慶一門以外の奈良仏師の作とみる（『奈良の鎌倉時代彫刻』〈『日本の美術』五三六〉二〇一一年、ぎょうせい）。ここにも定慶と同じような立場で興福寺の造像にかかわった、あるいは定慶に優越するような、すぐれた仏師を想定しなければならないだろう。

藤岡穣は、薬王菩薩像にみられる衣の縁を波打たせる表現に宋仏画からの影響をみて、それが顕著な初期作例として、明治初年まで興福寺に伝来した、建久年間（一一九〇〜一一九九）の東大寺中性院弥勒菩薩像、正治元年（一一九九）の京都市・峰定寺釈迦如来像をあげた。後者が、興福寺出身の法相僧貞慶（一一五五〜一二一三）を主要な結縁者の一人として造立されたことにふれ、前者もまた貞慶が関与した造像であった可能性をのべたうえで、両者が同一仏師の作であるとすれば、両者と定慶作梵天・帝釈天像の作風の類似もふまえ、それは定慶ではなかったかとするのである（「解脱房貞慶と興福寺の鎌倉復興」『東アジア仏像史論』二〇二一年、中央公論美術出版）。中性院像の作者を定慶とする点については、奥健夫もその可能性を認めている（前掲書）。

定慶周辺の作品2

興福寺東金堂では前項の時期以後にも造像が続いたとみられる。現存する十二神将像は波夷羅大将像の

沓底に建永二年（一二〇七）に彩色をほどこしたむねの銘記が認められ、彫刻の完成はその直前であろう。定慶の活躍期に接しており、ある時期から説かれているように（水野敬三郎『運慶と鎌倉彫刻』〈『ブックオ

ブブックス日本の美術』一二〉一九七二年、小学館）、定慶との関係は当然のことであろう。ただし十二軀のあいだには作風の幅があって、複数の仏師が担当したものとみられるが、なかでは波夷羅・伐折羅大将像の面貌に定慶の維摩居士像に近いものが感じられる。

西金堂も東金堂同様に再興造像が続いた。同堂の像であったことが鎌倉後期の修理銘から知られる金剛力士像も、かねてから定慶との関連が語られてきたが、奥健夫はこの二像に運慶派以外の仏師が両脇侍を造っている。建保三年（一二一五）には運慶三男康弁が竜灯鬼像を造っており、西金堂造像の担当書）。西金堂では、前項でふれたように早くに運慶が本尊を造り、やや時をおいて運慶派の手を認めた（前掲工房の変遷を慎重に考える必要がありそうだ。

定慶の位置

定慶は残した作品の完成度が高く、運慶にも接近する実力がうかがわれるが、その位置づけの手がかりとなる資料が少ない、謎の仏師である。また定慶作に推定する説があることにふれた中性院像、峰定寺像の二像については、宋仏画からのつよい影響の観点から、作者に定覚を仮定する説がかねてからあった。この二像が定慶の作であるかどうかは、定覚の位置づけにもかかわることになるが（定覚の項参照）、中性院像には少しあとの時期の善円（善慶）との関連も語られており、その作者の理解は鎌倉時代彫刻史の大きな問題をはらんでいる。

（山本）

定　覚
（じょう）（かく）

康慶（こうけい）が主宰した、東大寺大仏（とうだいじ）にかかわる大規模造像が、いわゆる慶派仏師の伸長に大きな意味があったのはいうまでもない。このとき康慶・運慶（うんけい）・快慶（かいけい）とともに大仏師をつとめた定覚（生没年不詳）は、『本朝大仏師正統系図幷末流』など近世の仏師系図諸本で康慶の二男すなわち運慶の弟とされる仏師であるが、他の大仏師三人に多くの遺品や同時代史料があるのに対して、定覚に関する情報はきわめて少ない。

東大寺中門二天と大仏殿造像

　寿永二年（一一八三）の運慶願経の礼拝結縁者（けちえん）のなかには康慶同様、定覚の名もみえない。建久五年（一一九四）年十二月に快慶とともに東大寺中門（南中門）の二丈三尺の二天像を造り始めたのが、史料に知られる定覚の最初の事績である。定覚は西方天を担当した。東大寺大仏は頭部を再鋳して文治五年（一一八九）に再興を果たしていたが、大仏殿は建久元年にようやく上棟がなり、五年には仏師院尊（いんそん）による大仏の光背の製作も進められた。大仏殿供養の日程が決まり、入口となる中門と二天の完成がいそがれたの

だろう。二天の担当が快慶・定覚という僧綱位をもたない仏師であるのはやや特別な事情があったことを思わせるが、いずれにせよ快慶も定覚も康慶門下であったから、二人の上に康慶がいたことは想像にかたくない。それはともあれ、快慶・定覚の担当を記す『東大寺続要録』造仏篇には大仏師快慶・定覚にしたがった小仏師の名も記しているが、定覚担当の西方天の小仏師の筆頭に「雲慶」の名がある。これが運慶にあたるかどうかかねて議論があるところだが、筆者はこれを運慶の長男湛慶の名の誤記であると考える（湛慶の項参照）。

翌年三月、大仏殿の供養が行われて仏師の勧賞もあった。定覚は中門二天の賞で法橋になった。このとき運慶が康慶の譲りで法眼位を得て、快慶は定覚と同じ法橋位の賞を運慶の三男康弁に譲ったという。

康慶の賞は中門二天の監督に対する賞であり、快慶の賞が譲られた康弁は、おそらくこれも湛慶の誤りであろう。小仏師の筆頭雲慶が湛慶であるとすればつじつまがあうことになる。ともあれ、一連の経緯をみていると、康慶門下にあって定覚が快慶に優越する立場にあったことは確かであるから、定覚が康慶二男であるとする近世の仏師系図の示すところは真を伝えているのだろう。また、湛慶が定覚の小仏師をつとめたとするならば、のちの南大門二王像でも定覚・湛慶は共同して吽形像を担当しており、湛慶は早くから父運慶のもとを離れて、叔父にあたる定覚のもとで仕事をしていたということではなかったろうか。

建久七年の大仏殿内の造像では大仏左脇侍観音と右脇侍虚空蔵の担当の関係をどう考えるかはやや微妙な問題があるが、少なくとも四天王像については持国・増長・広目・多聞の順、つまり東南西北の順に上位の仏師が担慶と共同の仕事である。左脇侍観音と右脇侍虚空蔵菩薩像を、また四天王像多聞天を担当した。　観音像は快

当することが確かめられているから、造像時の僧綱位の有無とは逆に、広目天を担当した快慶が第三位、多聞天を担当した定覚が第四位であったことはまちがいない。

東大寺南大門二王像

建仁三年（一二〇三）には運慶・快慶・湛慶とともに東大寺南大門金剛力士立像の製作に参加し、吽形像内に納入した経の奥書に湛慶とともに大仏師として名をとどめている。二王像の製作分担については議論があったが、運慶が全体を統括したうえで、阿形は運慶・快慶が大仏師として小仏師十三人を率いて、吽形は湛慶・定覚が大仏師として小仏師十二人を率いて、造立したものとおおむね考えてよかろう。吽形は定覚の現存作品ということになる。ただし、定覚には他に彼単独の作品が知られないので、吽形の造形からその作風を読み解くのは、なかなか困難である。

定覚の系譜と推定作品

冒頭にふれたように、近世の仏師系図は定覚を康慶二男として系図に載せ、同時に彼が「奈良一流ノ始（かくえん）」であるとの注記も付している。しかし、建仁三年（一二〇三）十一月の東大寺総供養に際して、賞を覚円に譲って法橋にして以後の定覚の事績はまったく知られない。覚円は二王像吽形納入経の小仏師列名中の最初、定覚の直下にその名が書かれているから、「覚」字を継承した、定覚の子か弟子とみられるが、この人についても、他に知られるところは何もない。

実は、かつては作者を定覚に想定する意見が有力とみられた作品もあった。定覚には快慶との共同製作の事績が多いことから、快慶の一部の作にみられるのと同様の積極的な宋風図像受容の姿勢をとりながら

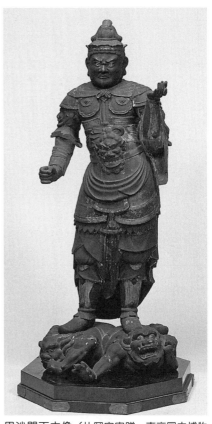

毘沙門天立像（片岡家寄贈，東京国立博物館，出典：ColBase）

快慶とは別の個性を示すものとして、建久年間（一一九〇〜一一九九）の東大寺中性院弥勒菩薩像、正治元年（一一九九）の京都市・峰定寺釈迦如来像を定覚の作と推定する説が、かつて建築史家の太田博太郎から提出されたのである（『重源と快慶』『日本建築史論集』I、一九八三年、岩波書店）。この仮説は水野敬三郎によって支持され（『宋代美術と鎌倉彫刻』『日本彫刻史研究』一九九六年、中央公論美術出版）、彫刻史研究の上で一定の評価をえた。筆者は、中性院像・峰定寺像の整理の行き届いた作風が、一二二〇年代から五〇年代にかけて奈良で活躍した善円（善慶）の作風に通ずるところがあり、善円周辺で活動した仏師のなかに名に「覚」字を継承する者がいることもあわせ（円覚・覚慶の項参照）、定覚から覚円に継がれた系統が、やがて奈良において、運慶系統とは別の一派、すなわち「奈良一流」をなし、それこそがい

ま善派と呼ばれる仏師系統であった可能性を想像していた。

しかし、鎌倉時代初期の作品研究が進むなかで、中性院像や峰定寺像は、近年定覚よりも定慶を作者として想定する傾向がつよく（定慶の項参照）、周辺の作品もあげられて、のちの善派とのかかわりも議論が始まっている。結論が出ているわけではないが、筆者の想定は根本的に考え直さなければいけない段階にあるようだ。定覚に関していえば、依然としてその姿はみえてこないのである。

伝定覚作毘沙門天像

最後に、この定覚の作であるという、めずらしい伝承をもつ東京国立博物館の毘沙門天立像（片岡家寄贈。列品番号C一八六八。**挿図**）にふれておこう。この像は平安時代末期の製作とみられるが、像内に江戸時代、享和二年（一八〇二）の大乗院主隆範（だいじょういんしゅりゅうばん）による修理願文を納入している。それによれば同像は、興福寺内の門跡寺院大乗院重代相伝の像で作者は「運慶之息定覚」であるという。定覚を運慶の子としており、そもそも像は定覚の活躍期よりさかのぼるので、伝承は誤っているが、ここに定覚の名があらわれることには注意してよい。像は毘沙門天すなわち多聞天像である。東大寺大仏殿鎌倉再興時に四天王像多聞天を担当した定覚の名は、奈良で語り伝えられていたのかもしれない。東大寺での活躍のみが知られる定覚を象徴するような伝承である。

（山本）

コラム 1

南都復興と仏師たち

山本　勉

平重衡率いる平氏の軍勢によって東大寺・興福寺が焼かれ、東大寺大仏以下多くの奈良時代以来の古像が失われたのは、治承四年（一一八〇）十二月二十八日の夜だった。いわゆる南都焼き討ちである。翌朝、京都で事態を知った右大臣九条兼実（一一四九～一二〇七）が「仏法王法、滅尽し了んぬか」（『玉葉』）と慨嘆した、この大事件が仏師の世界にも大きな影響をおよぼした。

興福寺の主要四堂をめぐる仏師相論

藤原氏の氏寺興福寺では、翌治承五年（一一八一）六月、主要四堂の造営費の分担（沙汰）が決まって建築が始まった。同月二十七日には、四堂の仏像を造る仏師のあいだで相論があり、後白河院の裁定に持ち込まれたことを、蔵人頭吉田経房（一一四三～一二〇〇）が記録している（『吉記』）。後白河院の下北面すなわち諸大夫以下の家柄の者からなる職能集団の構成員を列記した記録「後白河院北面歴名」の「僧」の項には、院尊・明円・院実・朝円という、院・円派の四人の仏師の名があらわれ、これらの僧綱に列する中央のいわゆる三派仏師は院政政権内の一機構として位置づけられていたと推定される。相論が院の裁定に持ち込まれたのはそのためであろう。

はじめ院派の院尊が金堂・講堂の大仏師を独占しようとしていたが、円派の棟梁明円が訴えを起こした。明円は、過去に下臈の仏師が興福寺の造仏を担当した例をあげ、かならずしも上臈の仏師が勤仕すべきとはかぎらない、と訴えたのである。「臈」とは、中世の工匠集団などに多く行われた、一種の年功序列制である。明円の訴えから、このとき院尊が上臈の仏師であるゆえに優位

であったとわかるが、それだけではなく、再興造像の当初に、造興福寺長官に任命された藤原兼光が院朝系統の院派仏師と縁戚関係があることも注目される（田中省造「院派仏師とその庇護者」『皇学館論叢』一七ノ一、一九八四年）。

吉田経房は成朝の訴えも記録している。奈良仏師康朝、の子で「南京大仏師」を自称する成朝は、南京大仏師は定朝を初めとして覚助・頼助・康助・康朝・成朝がこれを相承して興福寺の再興造仏にたずさわってきたと主張した。とくに講堂の仏像に頼助が奉仕した際に造られた「引懸」（仏像製作にかかわる図面か）が成朝の家に留められているとも語った。講堂大仏師こそがこのときの仏師たちの最大関心事だったようである。

興福寺主要四堂の大仏師と講堂像

吉田経房は、院が明円の訴えに理を認め、摂政藤原基通もこれを追認したこと、また成朝のことはあまり問題にならなかったことを書き留めている。ともあれ相論をへて、主要四堂の大仏師が決定し、治承五年（養和元、一一八一）七月八日には御衣木加持が行われた（『養和元

年記』）。金堂大仏師は明円、講堂大仏師は院尊、食堂大仏師が成朝、南円堂大仏師が康慶であった。成朝ははじめ「捨てられるがごとく」であったが、訴えによって職をえたという。訴えた甲斐はあったのだろう。成朝の父康朝の弟子である康慶は、南円堂大仏師の立場を比較的容易に手に入れたようだが、この四年前に完成した京都蓮華王院五重塔造像の大仏師をつとめ、供養の際に法橋になっている。院尊に伍して、後白河院に近い立場をすでに確保していたのだろう。また、この御衣木加持の際に大仏師が四人であることに異議が呈され、院尊の子である院実に南大門二王像を担当させ大仏師にくわえる提案も造興福寺長官兼光からなされたが、決定しなかった。

各堂の造像が実際に始まったのはややのちのことだ。四堂のうちでは、講堂が南都の最重要法会である興福寺維摩会の場であったから、院尊が担当した造像も他堂より優先され、法会の本尊である維摩居士像・文殊菩薩像は半作の中金堂で、この養和元年九月に供養されたが、文堂が完成して阿弥陀三尊像が供養されたのは五年後、文

治二年（一一八六）十月であった（『玉葉』）。他の三堂で
は、寺家沙汰で造営された食堂は養和元年九月に半作の
状態で供養されたものの、本尊千手観音菩薩像の造像は
まったく進捗せず、御衣木加持から半世紀近くあとの安
貞二年（一二二八）ごろに完成した（現存像納入品）。当
然当初の担当者成朝の手になるものとは考えられず、興
福寺再興造像のなかで康慶・運慶父子の陰に隠れた成朝
の悲劇的な運命を象徴している。

東大寺大仏

東大寺では、養和元年（一一八一）八月に俊乗房
重源（一一二一～一二〇六）が再興大勧進となって（『東
大寺続要録』）、最初に大仏再興に着手し、九州にいた宋
の鋳師陳和卿に鋳造を担当させた。頭部の原型製作者は
不明であるが、院政政権下第一の仏師であり、のちに大
仏光背を造る院尊を考えるのが自然だろう。しかし、重
源の登場は、のちに彼と深い関係をもつ康慶一門の東大
寺再興造像での活躍を準備したといえる。ちなみに、運
慶がみずから発願した法華経いわゆる運慶願経を完成供
養したのは二年後の寿永二年（一一八三）で、その軸木

は「東大寺焼失之柱残木」であった（コラム2参照）。と
もあれ、大仏は文治元年（一一八五）に再興なり開眼供
養されるが、東大寺再興はその後やや間が空く。

興福寺東西金堂の造像と成朝・運慶

興福寺の東金堂と西金堂は北円堂とともに養和元年
（一一八一）の開始計画に入っていなかったが、両堂と
も建築は翌養和二年七月に手斧始めがあり、八月に上棟
した（『中臣祐重記』）。東金堂は寺家沙汰による造像で、
西金堂も同様であったろう。

問題は仏像である。西金堂は天平六年（七三四）創建
時の羅漢十躯・八部神王すなわち脱活乾漆造十大弟子・
八部衆像が治承兵火から救出されているが、その本尊釈
迦如来像は文治二年（一一八六）正月、翌月の修二会に
間にあわせるために表面しあげ未了のまま光背・台座と
ともに康慶の子運慶により堂に渡された（『類聚世要
抄』）。本尊のみの造像であったが、運慶の起用は大抜
擢である。

一方、東金堂も西金堂と同時期に少なくとも本尊薬師
如来像の造立は計画されていた模様で、文治二年の三月

に、その大仏師の安堵を、成朝が源頼朝に訴えている《吾妻鏡》。前年に頼朝建立の勝長寿院の造仏のために鎌倉に下向し、そのまま滞在していた成朝の耳に、東金堂大仏師を院派仏師院性（院尚）が狙っているとの情報が入ったらしい。このあとの成朝の動向は知られないが、ともかく彼によって東金堂本尊が造られることはなかった。本尊造立が進まないことに業を煮やした東金堂衆が翌文治三年三月に飛鳥山田寺から奪取した飛鳥時代の三尊像で本尊が充当されたからである。成朝はここでも興福寺再興造像の機会を失っている。

興福寺南円堂・中金堂の造像と興福寺供養

興福寺南円堂・中金堂が整うのは、それよりものちの、源頼朝と関係が深い九条兼実が氏長者として興福寺の再建に尽力した時期である。両堂は文治四年（一一八八）正月に上棟。南円堂の仏像は同年六月、康慶により造り始められ、翌年九月には本尊不空羂索観音菩薩像が完成した《玉葉》。興福寺再興のしあげが具体化するのは建久二年（一一九一）で、かつて院実の担当とされた南大門二王の像を康慶が担当する

ように寺家が懇望していること、それを院尊に尋ねるべきことなどが記録されているが《玉葉》、中尊釈迦如来像の造像が京都法成寺、成朝により明円により始まるのは建久五年七月で、九月には奈良に移され、興福寺供養を迎えた。

供養の際には仏師の勧賞もあり、成朝・院俊・宣円の三名が法橋になった《愚昧記》。院俊は講堂仏師院尊の、宣円は金堂仏師明円の賞の譲りで、宣円は十九歳、院俊は十六、七歳ばかりであった。成朝はやや唐突に金堂弥勒浄土仏師として賞を受けている。南円堂大仏師法眼康慶の賞は「追って申請すべし」とされている。南都焼亡後すぐに計画された興福寺主要堂の再興は、食堂本尊はできていないが、ともあれ完成した。

東大寺大仏殿の造像と供養

興福寺主要堂の造営と重なる時期、大仏再興がなってから間が空いていた東大寺大仏殿の造営が、源頼朝の積極的な援助をえて本格化する。建久元年（一一九〇）十月には大仏殿の上棟が行われた。同五年二月には東大寺供養の日時が議され、三月には大仏光背が仏師院尊一門

によって造り始められていた（『東大寺続要録』）。頼朝は
光背料の砂金を京都の院尊に送り、同年六月には、幕府
御家人にわりふっていた大仏殿脇侍・四天王像および
戒壇院の営作遅延を催促している（『吾妻鏡』）。

この年十二月二十六日、定覚・快慶が二丈三尺の中
門二天像を造り始めた。翌年三月、大仏殿の供養が行わ
れ、仏師勧賞で運慶が康慶の譲りで法眼に、院永・定
覚・康弁が法橋になった。定覚は中門二天の賞であり、
院永は大仏光背を造った院尊の賞の譲り、康弁は運慶の
三男で、中門二天を造った快慶の賞の譲りという。康
慶の賞は中門二天製作の監督に対するものであろう。康
慶・運慶・定覚・快慶は建久七年には大仏殿脇侍と四天
王像を造る。　像高六丈の脇侍は六月十八日に造り始め、
観音は定覚・快慶が、虚空蔵は康慶・運慶がそれぞれを
担当した。これらは八月二十七日には完成、ついで同日
には各仏師が一体ずつを担当して像高四丈の四天王を造
り始め、十二月十日に完成した（以上『東大寺続要録』）。
翌建久八年には東大寺鎮守八幡宮の新社殿が完成し、
十二月に遷宮供養が行われた。　重源の懸案であった八幡

宮の神体僧形八幡神像は快慶が造って建仁元年（一二
〇二）十二月に開眼供養されたが、像内銘に重源の名は
なく快慶が「奉造立施主巧匠﹅阿弥陀仏」と記されてい
る。重源との特別な関係で快慶が東大寺造像に重きをな
したことを想像させる。

正治元年（一一九九）に上棟していた南大門に金剛力
士像が造られるのは、建仁三年七月から十月にかけてで
ある。大仏師は『東大寺別当次第』に運慶・備中法
橋・安阿弥陀仏・越後法橋の四人の名が記されていたが、
二像の納入品・銘では、阿形分に運慶・快慶・湛慶が、
吽形分に定覚・湛慶の名がみえる。大仏殿造像の大仏
師四人のうちから康慶の名が抜けた穴を運慶長子湛慶が埋め
たことになる。十一月にはしばしば総供養と呼ばれる東
大寺供養が行われ、そのおりの勧賞で運慶は法印の極位
にのぼり、法橋定覚は法橋位の賞を覚円に譲り、快慶も
ようやく法橋になった（『東大寺縁起絵詞』）。東大寺俊乗
堂の重源像もこのころまでにはできていただろう。

興福寺東西金堂と北円堂

興福寺では建久五年（一一九四）の供養後も造像が続

いた。東金堂のそれをになった仏師が定慶で、同堂の維摩居士像・梵天像・帝釈天像を手がけており、十二神将像にも彼の関与が語られる。維摩居士像と一対をなす文殊菩薩像は定慶とは別の仏師の手になると思われるが、これもすぐれた鎌倉彫刻であり、定慶レベルの仏師は他にもいたことになる。西金堂の運慶が造った釈迦如来像の両脇侍薬王・薬上菩薩像もそのような仏師の作である。

この時期の康慶・運慶周辺には奈良仏師の嫡流である成朝、康慶の子で運慶の弟とみられる定覚の名も知られるが、定慶周辺としてあげた作品のなかに彼らの作はあるのだろうか。　一方、興福寺旧像の東大寺中性院弥勒菩薩像は、のちに奈良で一派をなす善円の作品との連続性が指摘される像であるが、この像の作者を定慶に擬する説もある。やがて中世彫刻の大きなうねりとなる動きが、主要な堂の主要な造像とは別のところから生まれていることに注意しておきたい。

　北円堂は興福寺にとって重要な堂でありながら再建がひどく遅れたが、造像は氏長者関白近衛家実が沙汰して承元二年（一二〇八）十二月にようやく始まる（『猪隈関白記』）。大仏師は運慶。現存する本尊弥勒仏像の台座銘記から源慶・静慶・運覚・湛慶・康運・康弁・康勝・運賀・運助という子弟の参加も知られる。造像の完成は建暦二年（一二一一）初めのようであるが、運慶の完成はこのあと西金堂の造像にも参加したらしい。建保三年（一二一五）に三男康弁が竜灯鬼像を造っているのが証左となるが、同堂帝釈天像や金剛力士像などは、のちにおそらく湛慶一門の仏師が造る妙法院蓮華王院本堂二十八部衆像中にほぼ同形の姿があることも、西金堂造像と運慶一門との関係を推定する根拠となっている。

東大寺東塔・西大門・講堂

　建保六年（一二一八）には東大寺東塔四仏の御衣木加持が行われた。源光清ら京都の貴族の"成功"で行われた造像で、大仏師は東方仏・南方仏・西方仏・北方仏の順に法印院賢・法印湛慶・法橋覚成・法眼院寛であった（『民経記』紙背文書、『東大寺続要録』）。東方仏担当の院賢が主宰者とみられ、湛慶以外の三人は院派仏師である。この割合から京都における当時の仏師の力関係が知られる。同じころ、承久元年（一二一九）に京都で造られた

東大寺西大門勅額付属八天王像は、奥健夫の研究によっ
て快慶の作と考えられた（「東大寺西大門勅額付属の八天
王像について」『南都仏教』八一、二〇〇二年）。湛慶同様
に京都の造像界にくいこんだ快慶の位置をみてよい。

興福寺食堂本尊千手観音菩薩像が安貞二年（一二二
八）ごろに完成したこと、その作者が不明であることは
前述した。そして、ややのちになるが建長八年（一二五
六）三月には東大寺講堂本尊・脇侍の造像が記録されて
いる（『東大寺続要録』）。中尊千手観音菩薩像は湛慶が担
当していたが功を遂げずに没し、康円が引き継いで完成
した。また、そのあと脇侍四軀の造像が開始されたが、
大仏師は虚空蔵菩薩像が法眼院宝、地蔵菩薩像が法眼定慶（肥後定慶）、文殊菩薩像が法橋栄
快、維摩居士像が法眼定慶（肥後定慶）、文殊菩薩像が
法橋長快であった。湛慶・康円以外は、同時期に進ん
でいた蓮華王院本堂再興造像には名のみえぬ仏師である。

こうして実に四分の三世紀にわたった南都復興造像が
終わった。参加した各仏師におけるその意味は、本書の
各項を参照していただきたい。

コラム 2

運慶願経と結縁仏師

武笠　朗

寿永二年（一一八三）六月七日、運慶は自ら発願した法華経一部八巻の書写を終えた。いわゆる運慶願経である。現在巻第二から巻第七が京都市・真正極楽寺所蔵、巻第八が個人蔵である。巻第一は失われたが、その奥書の写しが、近衛家熙のまとめた『手鑑』（陽明文庫所蔵）に収められている。いずれも昭和二十七年（一九五二）に国宝に指定されているが、国指定は巻第八が昭和六年、巻第二から第七が昭和十四年で時差がある。はじめに個人蔵の巻第二から第八が零本として見出されて評価され、その後間をおいて残りが見出されたということらしい（藤田経世「運慶願経の奥書」『画説』六六、一九四二年）。

書写経緯

巻第八の奥書や各巻軸身の墨書に、この経書写の経緯が詳細に記される。それによると運慶は、去る安元年中（一一七五〜七七）の日に書写を発心し準備を始めたが、その後時を過ごし、今年四月八日に宿願を果たすべく再び事をはじめ、さらに「女大施主」「阿古丸」が同心して併せて経二部とし、四月二十九日から書写を開始し、六月七日に巻第八の書写を終えた。その書写作法は厳格で、上質な写経紙を誂え、硯に用いる水は比叡山・園城寺・清水寺からの霊水を用い、書き手は心身を清めて書写に臨み、一行ごとに結縁者は三度礼拝して宝号念仏を唱えたという。本格的ないわゆる「如法」の書写であった。

現存分は二部のうち、僧珍賀執筆の運慶発願分とみられる（もう一部は栄印書写の女大施主阿古丸分）。経の軸木は「東大寺焼失之柱残木」であり、夢想にいうところの春日大明神守護の「霊木之中極霊木」で、六月四日に

これを取得し軸木とした。これを勧めたのが東大寺大勧
進、重源であったとの推定もある。

奥書において願主僧運慶の次に割書きで「女大施主／
阿古丸」と書かれる人物について、これまで阿古丸とい
う名の女大施主、すなわち運慶妻とみられ、その傀儡子
出自説まで語られていたが、近時は運慶妻の「女大施
主」と「阿古丸」という名の男児（あるいは湛慶か）と
考えるべきとされている（野村育世「運慶願経にみる運慶
の妻と子」『ジェンダーの中世社会史』二〇一七年、同成社）。
嫡男湛慶はこの時すでに十一歳であり、共同発願者とし
てありうるのではないだろうか。従うべきと思われる。

写経願意の推定

さて、運慶の安元年中発願の願意は何であろうか。も
とより亡者追悼や病気平癒などの臨時的祈願ではなさそ
うで、何らかの所願成就祈願とみられる。何がきっかけ
で、何を願いこの写経を思い立ったのか。気になるのは、
運慶のデビュー作ともいうべき奈良市・円成寺大日如
来像である。そうした想像もこれまでにあったのだが、
改めて、安元元年（一一七五）造始、同二年造了と知ら

れるこの像の存在は単なる偶然なのであろうか。おそら
くこの造像は、康慶が築いた後白河上皇との関係から、
後白河院の周縁にいた真言僧兼豪の造像を康慶が請け負
うにいたったとみられるが、想像をたくましくすれば、
それを初めて任されるにあたっての運慶の意気込みが写
経発願の動機であったりはしないだろうか。

さらに寿永二年（一一八三）四月八日に再発願した理
由やきっかけは何であったろうか。東大寺焼失柱残木を
軸木に用いたことから、治承四年（一一八〇）十二月八
日のいわゆる治承兵火後の仏法再興、南都復興を祈願し
てとする推定もあるのだが、兵火後すでに二年以上を経
ており、運慶個人の直接的願意としてはいささか弱い。

そこで考えられるのが、造像受注に関する動機である。
安元発願時の動機が仮に円成寺像造像にあるのなら、そ
れと同様なきっかけがあったのではないか。それを想像
してみたい。

運慶の動向はこの運慶願経以後、文治二年（一一八
六）正月に大仏師として興福寺西金堂御仏を据えたこと
が確認されており（『類聚世要抄』）、それに関連する造像

受注、造像成就祈願であった可能性はあるだろう。ただ、西金堂復興は養和二年（一一八二）七月に寺家沙汰として始められており（『中臣祐重記』）、造仏担当の決定はそれ以前にさかのぼるであろうし、運慶による造仏開始を前年の文治元年ごろとすれば、いずれの祈願としても時期が合わない。また、大仏頭部の造像に関して康慶や運慶自身が関与したとなれば、それにかかわる祈願ということもありうる。寿永元年十月から螺髪の鋳造が、同二年四月十九日から頭部の鋳造が開始されている。書写開始の四月八日は仏誕の日であり、四月九日は大仏開眼供養の日であった。仮にその原型製作に預かったとすれば、その無事完成祈願は動機としてはふさわしいものと思われる。であれば、結局南都復興、仏法復興への意気込みといったことになろうか。ただ、康慶や運慶が大仏原型にかかわった証拠はない。

蓮華王院北斗堂造像と運慶

この期の不安定な世相が運慶を法華経書写に駆り立てたということもあったのではないか。前年寿永元年（一一八二）の三月に、比叡山にて権大僧都顕真の勧進で、

盛大な法華経転読書写が、「為直天下之乱人、又為消戦場終命之輩怨霊也」（『玉葉』）のために行われ、後白河法皇や九条兼実が同心したことがあった。翌二年後半には木曽義仲が入京し、平氏が京都を離れ、騒然たる状況の寿永年中であった。そして、この時点での運慶のいた場所からは少し違う動機もみえてくる。

奥書によれば「御経書写所」は「唐橋末法住寺辺」であった。あくまで書写が行われた場だが、厳格な書写の有り様から推して、その場に願主運慶がいたことはまちがいなかろう。これは現在の東福寺駅の東北、東山区下池田町辺りにあたるものと推察される。運慶がこの時に蓮華王院や最勝光院の南辺りにいただろうことが示される。ではなぜこの時運慶は京都にいたのだろうか。

父康慶は、承安四年（一一七四）二月から治承元年（一一七七）十二月まで、蓮華王院五重塔造像に従事していた。その後文治四年（一一八八）六月十八日から康慶は興福寺南円堂造像に取りかかるが、これも法性寺内の最勝金剛院で行われており、京都在であった。おそらく運慶もそれに従っていたものであろう。康慶の京都工房

があり、運慶もそこにいたか。あるいは円成寺像以後、一応独立した運慶が自分の工房を構えていたか。さらにいえば、この頃、蓮華王院では北斗堂の造営が始まろうとしていた。北斗堂供養は寿永二年十一月十日で『玉葉』、その造始は同年七・八月ころかと推察される。そうとするとこの経の書写時期の直後となる。この時期的な近さは偶然であろうか。北斗堂は、木曽義仲入京後の騒然たるなかで、九条兼実にその大造作を嘆かせた『玉葉』。後白河上皇発願の御堂である。母待賢門院の法金剛院北斗堂に倣っての造堂であろうか。その造立仏師は知られないが、同院御塔の大仏師で治承元年の供養時に法橋に叙された康慶の可能性が高い。おそらく運慶もそれに従っていたのではないか。あるいはこの造像を康慶より任されたか。憶測すれば、運慶の写経再開始動の動機は、この造像にあたるに際しての意気込みにあったのかもしれない。

後白河上皇の蓮華王院は、治承兵火勃発までは確実に、この期の造像の中心地であったことは疑いない。興福寺に拠点を持つ奈良仏師としては、当然京都に出張工房を設けざるをえなかったであろう。

結縁の仏師たち

同経書写に結縁した人名のなかに、運慶と同朋の康慶・宗慶・源慶・円慶・静慶である。彼らは、鎌倉初期慶派作例の銘記などにその名が出る仏師と同名であり、記載順に実慶・快慶・宗慶・源慶・円慶・静慶である。彼らは、鎌倉初期慶派作例の銘記などにその名が出る仏師と同名であり、記載順は何らかの席次にもとづくとみられるが、さしあたり年齢や、康慶に弟子入りしてからの臈などが考えられようか。このうち静慶以外は本書で別に論じられているので、ここでは活動の概要を記すにとどめる。

まず最初の実慶は、静岡県伊豆市・修禅寺大日如来像など東国造像が二件知られており、康慶の弟子で運慶とともに東国に下ったかとみられる。快慶は康慶の弟子で、運慶とともに鎌倉前期彫刻史を主導した重要仏師である。快慶がここに登場する意味は何だろうか。宗慶は、運慶願経にさかのぼる治承元年（一一七七）康慶作の静岡県富士市・瑞林寺地蔵菩薩像の銘記に小仏師として名を連ねており、康慶の弟子であったが、早くから東国に活躍

設けざるをえなかったであろう。

を求めたかとみられる。源慶は運慶の興福寺北円堂弥勒仏造像や東大寺南大門金剛力士造像に従事しており、康慶の弟子からその没後運慶の工房に入り、その長老仏師として活躍した姿がイメージできる。円慶は、『高山寺縁起』に出る運慶発願地蔵十輪院の四天王像の持国天を造立した「円慶　改名運覚」にあたる可能性がある。仮にそうとすると、運覚の東寺講堂諸尊修理、前出興福寺北円堂造像への従事と併せて運慶の近親者の可能性がみえてくる。　静慶は、北円堂造像で源慶とともに弥勒仏像の担当であったようである。彼ら以外にも、この結縁者のなかに、とくに「慶」の字を有する者を中心に、仏師が含まれていたものと想像される。たとえば寛慶は、建仁二年（一二〇二）の愛知県稲沢市・無量光院阿弥陀三尊像を作った仏師僧寛慶にあたるか。仁慶は、快慶造立の東大寺中門東方天の小仏師か。

　そもそも、これだけ詳細に願意や書写経緯、結縁者名を伝える奥書は珍しい。東大寺南大門二王像納入の宝篋 印陀羅尼経に似た趣で、運慶関連写経の特徴といえるかもしれない。また、かなり自己主張する語り口は、

円成寺大日如来像の作者を主張する造像銘記に通じるように思われて興味深い。

湛慶
（たんけい）

運慶の長子湛慶（一一七三〜一二五六）は建長六年（一二五四）に京都蓮華王院本堂千手観音菩薩像を完成した際に八十二歳であったことが同像台座の銘記から知られ、その生年が承安三年（一一七三）とわかる。ちょうど祖父康慶が蓮華王院五重塔造像に従事しているころで、父運慶も同じ場にいたであろう。その十年後、運慶はいわゆる運慶願経の書写を蓮華王院にほど近い場所「唐橋末法住寺辺」で完成しているが（コラム2参照）、書写は妻とみられる女大施主および子とみられる阿古丸と共同しての事業であった（野村育世「運慶願経にみる運慶の妻と子」『ジェンダーの中世社会史』二〇一七年、同成社）。この阿古丸こそ当時十一歳の少年であった湛慶の名であろう。

若年期の事績

『東大寺縁起絵詞』は、建久六年（一一九五）の東大寺大仏殿供養の際に、運慶の三男康弁が、中門二天像大仏師快慶の譲りで法橋に補任されたとするが、康弁の名は湛慶の誤りであるとするのが通説であ

る。『東大寺続要録』に記される二天像の担当仏師のうち、大仏師定覚が担当した西方天の小仏師筆頭に「雲慶」の名がみえるが、この「雲慶」こそ湛慶の名が誤写されたものだろう。湛慶はこのとき、おそらく東国にいた父と離れ、叔父定覚のもとで二天像の小仏師をつとめ、法橋補任もそれゆえと想像したい。

その後は中央の仕事に戻った父とともに活動したかと思われるが、湛慶の名がみえるのは、大仏殿造像に続く東寺の再興造像史料のなかである。同時代史料ではないが、『東宝記』によれば、東寺講堂諸像の修理に連続して、あるいは並行して、南大門二王像が惣大仏師運慶のもと東は運慶、西は湛慶を大仏師として造立され、中門二天像が湛慶をはじめとする運慶子息六人によって造立されたという。運慶が洛中に建立した地蔵十輪院の四天王像は運慶の弟子運覚と湛慶、二男康運、四男康勝が担当したというが（『高山寺縁起』）、こちらは少し早い、運覚が湛慶に優越している時期のこととする想像もある（運覚の項参照）。

これも同時代史料ではないが、『滝山寺縁起』は愛知県岡崎市・滝山寺聖観音菩薩・梵天・帝釈天像を建仁元年（一二〇一）運慶・湛慶合作とする。三尊は現存して顕著な運慶風をみせる。建仁三年の東大寺南大門二王像の大仏師をつとめているのだから、もちろん運慶との共作は不思議ではない。二王像では、湛慶の名は吽形像内の納入経の奥書に定覚とともに大仏師としてみえる。大仏殿脇侍・四天王像の大仏師は康慶・運慶・快慶・定覚の四名であったが、祖父康慶が没したあとの穴を、三十歳の湛慶が埋めた。先ほどの想像があたっているなら、中門二天造像で小仏師をつとめた叔父定覚とともに吽形を担当したことになる。

壮年期の事績

運慶が主宰して承元二年（一二〇八）暮れから始まり建暦二年（一二一二）ごろ完成した興福寺北円堂造像では、湛慶は「頭大仏師」の称号で四天王持国天を担当して法眼位にあった（弥勒仏像台座銘記）。南大門二王像供養時に賞をえていたのかもしれない。北円堂四天王像は現存する中金堂像にあたるとするむきが最近ではつよいが、その持国天像の造形に湛慶風をみいだせるだろうか。

仏に父運慶とともにたずさわるのは、北円堂諸像完成の翌年建暦三年である。院・円派仏師との共同であったが、父運慶のえた賞は湛慶に譲られ、湛慶は法印になった（『明月記』）。このあと、父運慶には鎌倉関係の事績が多いが、湛慶には東国の事績が知られず、院派に伍して宮中の仕事がめだつ。建保三年（一二一五）の後鳥羽院逆修本尊の造立には、院派の院実・院賢そして快慶とともに参加し（『伏見宮記録』）、同六年に京都で手配された東大寺東塔四仏の造像も院派仏師三人と分担した（『民経記』紙背文書、『東大寺続要録』）。

承久の乱のあと、運慶は貞応二年（一二二三）暮れに没し、仏師界も大きな世代交代を迎えた。翌三年八月三日に、湛慶が二親のために造立し地蔵十輪院に安置する法丈六阿弥陀如来像の御衣木加持があった（来迎院文書）。ちょうど同じ時期、元仁元年（一二二四）に前太政大臣西園寺公経が開いた京都市・西園寺の本尊阿弥陀如来像は湛慶の作であろう。地蔵十輪院像の姿を想像する参考となる。嘉禄三年（一二二七）には湛慶がおそらく最初の東寺大仏師職に補任され、その系譜が近世まで仏師界の中心となる基礎を築いた。明恵上人の高山寺関係の諸像

運慶一門の東寺再興のことは前にみたが、

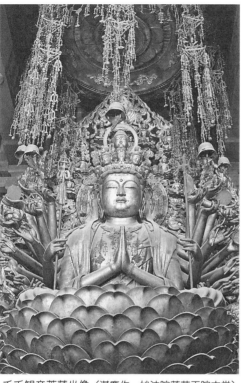

千手観音菩薩坐像（湛慶作，妙法院蓮華王院本堂）

を造るのもこの時期である。

晩年の事績

湛慶のもっとも著名な事績は、建長元年（一二四九）に焼け、同三年から始まった、後嵯峨院（ごさがいん）を本願とする蓮華王院本堂千体千手観音菩薩像再興の大仏師となったことであろう。同六年には中尊千手観音菩薩坐像（挿図）を完成し、他に千手観音菩薩立像九軀（く）を造った（以上銘記）。同堂二十八部衆立像は建長火災時に救出された記録があるが、火災以前に湛慶工房で造られた可能性がある。火災の前年、宝治二年（一二四八）に後嵯峨院の最勝講本尊厨子四天王像を造っている（『葉黄記』）のも注目すべきである。湛慶は後嵯峨院政権下第一の仏師であった。建長八年三月、東大寺講堂千手観音菩薩像の製作再開前に没した（『東大寺続要録』）。

四国と湛慶

湛慶の明証ある作品は意外に少ないが、そのなかに高知市・雪蹊（せっけい）寺毘沙門天三尊像がある。嘉禄元

年（一二三五）に雪蹊寺の前身高福寺が開創されたころの作とみられているが、父運慶の作風を継承しな

がらも、やや穏和な表現に彼の特色をみせる。

この像の存在との関係はわからないが、四国地方には湛慶とのかかわりを示す鎌倉後期の仏像が伝存す

る。たとえば建治二年（一二七六）に香川県三豊市・大興寺天台大師・弘法大師像を造った仏師佑慶は弘

法大師像銘記において「丹慶法印弟子」（ママ）「東大寺流」と称される。また愛媛県宇和島市・大乗寺地蔵菩薩

像に関する『吉田古記』の記事中に引く弘安元年（一二七八）の銘記中には「法印但慶尊霊」（ママ）の文言とと

もに「大仏師東大寺流法教行慶」（ママ）とある。また、正安四年（一三〇二）に高知県土佐市・青竜寺地蔵菩

薩像を造った但馬法眼慶誉は「仏師湛慶之流」と称される。これらの記載は、事実関係はともあれ四国の

仏師が奈良東大寺の造像を担当した湛慶の系譜に連なることを喧伝したものとみられる。奥

健夫は彼らが、建長八年（一二五六）以前に始まった東大寺講堂本尊千手観音像の造像に小仏師として参

加した可能性を想像している（『鎌倉中期の東大寺復興—重源上人とその周辺

—』二〇〇七年、法蔵館）。大興寺には「大仏師丹慶法印作」の十二神将像があったともいい（『大興寺遺跡

略記』）、この地域に湛慶の造像伝承が流布していたことをうかがわせる。正安四年（一三〇二）の高知県

四万十市・長法寺円海作毘沙門天像は湛慶の雪蹊寺像の模像であるが、それと関係があるのだろう。検

討はこれからであるが、運慶のように東国にはかかわらなかった湛慶の足跡が西国に残るのはなかなか興

味深い。

（山本）

康弁・康勝

湛慶の弟たち

運慶の六人の子息の名をそろって記す同時代史料は実は知られていない。本書にたびたび登場する、正中二年（一三二五）に仏師性慶が東寺南大門二王の修理の仕事と東寺大仏師職とを獲得せんとする申状に、その支証として提出した「奈良方系図」はもっとも古いものといえるが、そこには湛慶・康運・康弁・康証・運助・運雅（運賀）と記される。これは、名の用字の異同はあるものの、中世にさかのぼる書写とされる東大寺図書館本「仏師継図」や、『義演准后日記』慶長五年（一六〇〇）六月条に記される「仏師系図」と一致し、『東宝記』所収「大仏師康誉法眼注進」では五子・六子の名が逆転している。第一子から第四子までは、興福寺北円堂弥勒仏像の台座銘記中、四天王像の担当頭仏師として東南西北の順に湛慶・康運・康弁・康勝を挙げ、さらに世親の頭仏師として運賀らしき名、無著のそれとして運助らしき名があがることとの関係でも注目されるのであるが、北円堂では無著・世親のいずれが老相であらわさ

れたのかという、現存像の名称問題ともからみ（小倉絵里子「興福寺北円堂無著・世親菩薩立像について」

『実践女子大学美学美術史学』二三、二〇〇八年）、末子二人の年齢順の結論は微妙である。

　ともあれ、彼らの事績をおさらいしておくと、建久年間（一一九〇〜一一九九）後半の東寺再興におい

ては南大門二天像の父運慶・兄湛慶による造像に加わり、中門二天像は兄弟六人で担当している（『東宝

記』所収「大仏師康誉法眼注進」）。これ以前にさかのぼるかといわれる運慶が洛中八条高倉に建立した地

蔵十輪院では運慶・湛慶・康勝が運覚・湛慶とともに四天王像を造っている。建仁三年（一二〇三）の東大寺

南大門二王像は運慶・湛慶が大仏師をつとめているが、湛慶の名が大仏師として記される吽形・納入経奥

書には康運以下の運慶子息の名は誰もみえない。あるいは運慶・快慶が大仏師をつとめた阿形の小仏師

だったのだろうか。続いて建暦二年（一二一二）ごろに完成した興福寺北円堂造像においては前記のとお

りであるが、従来説かれているように、北円堂関係の遺品（中金堂四天王像、北円堂無著・世親像）から彼

らの作風をうんぬんするのはむずかしい。

　このあとは、康運の名が突然『吾妻鏡』にあがるくらいで（肥後定慶の項参照）、彼らの名は史料にみえ

なくなる。建長七年（一二五五）に大和内山永久寺大黒天像を造り、同寺薬師院愛染明王像の作者とし

て名のあがる「運賀」「雲賀」が六子ないし五子の運賀とされたこともあったが、これは最近の研究で、

運慶の子とは別の鎌倉後期、康円周辺の雲賀という仏師の存在が確認されている（愛染明王像は現在東京

国立博物館所蔵）。

運慶在世中の康弁・康勝の遺品

問題となるのは、三男康弁・四男康勝（いずれも生没年不詳）の遺作である。まず父運慶在世中のものからみよう。いずれも、運慶指導下のすぐれた写実的表現がみられる。

康弁には建保三年（一二二五）に造った興福寺竜灯鬼立像が知られる（『享保弐丁酉日次記』）。西金堂に伝来したもので、一対をなす天灯鬼も竜灯の静に対して動の感覚を強調した一具同時の作だが、多少の作風の相違もあり、他の運慶子息の作かもしれない。だとしたら誰だろう。西金堂はかつて文治二年（一一八六）に運慶が本尊釈迦如来像を造ったが、建仁三年（一二〇二）に造られた両脇侍薬王・薬上菩薩像は運慶工房の作とはみられず、同時期に東金堂の安置像を連続して造った定慶と同様の立場の仏師の作だろう。その西金堂に、建保期には運慶子息が作品を残していることが注意される。鎌倉前期の西金堂旧像として他に金剛力士像二軀、梵天・帝釈天像（定慶作の旧東金堂像とは別の一組）がある。これらは建保三年前後の運慶一門の作とみるべきだが、諸像に統一的な構想が徹底しているようにはみえず、造像の状況・期間などなお検討の余地がある。

京都市・六波羅蜜寺の、明治初年まで境内に存した開山堂の像であったという空也上人立像の像内には『僧康勝』の銘がある。康勝は建暦二年（一二一二）ごろの興福寺北円堂弥勒仏像の銘記では法橋位にあるから、それ以前の製作である。説明的な要素が多く、運慶の構想を示すとみられる東大寺重源像や北円堂無著・世親のような圧倒的な存在感には欠けるが、写実的な把握にすぐれる。運慶作とみられる地蔵菩薩像にかかわるこの寺の伝承では、運慶建立の地蔵十輪院の由緒を継いで十輪院が再建されたのは嘉

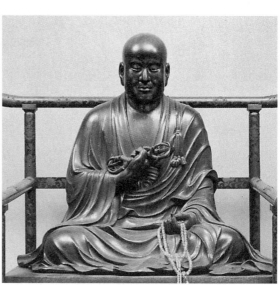

弘法大師坐像（康勝作，東寺西院大師堂）

禄元年（一二三五）だというが、空也像の存在は建暦二年以前からの六波羅蜜寺と運慶一門との関係を証するものである。

康勝晩年の事績

運慶三男康弁の事績は興福寺竜灯鬼像以外に知られないが、四男康勝には運慶没後の遺品二件が知られる。いずれもなかなか重要な造像と思われるが、兄湛慶をさしおいて康勝が担当した背景は、どちらについても知られない。

貞永元年（一二三二）の法隆寺金堂銅造阿弥陀三尊像（右脇侍はフランス・ギメ美術館蔵）は、康勝の木造原型から鋳造したものである（阿弥陀如来光背銘）。興福寺出身の範円が法隆寺別当のときに、康勝の起用は運慶一門と興福寺との縁という線からと考えられる。法隆寺金堂の飛鳥時代の像に調子を合わせた模古作であり、それだけに鎌倉時代彫刻のわかりやすさが顕著であるが、それは康勝の個性でもあるようだ。

翌天福元年（一二三三）に東寺西院御影堂に安置された弘法大師坐像（挿図）は『東宝記』の記載によ

背銘）。興福寺出身の範円が法隆寺別当のときに、俊が勧進となって行われた造像であるから、康勝の起用は運慶一門と興福寺との縁という線からと考えられる。法隆寺金堂の飛鳥時代の像に調子を合わせた模古作であり、それだけに鎌倉時代彫刻のわかりやすさが顕著であるが、それは康勝の個性でもあるようだ。

翌天福元年（一二三三）に東寺西院御影堂に安置された弘法大師坐像（挿図）は『東宝記』の記載によ

って康勝の作であることがわかる。弘法大師像としてもっとも一般的な「真如親王様」と呼ばれる形式は、十世紀の醍醐寺五重塔壁画の真言八祖中の像にみられ、平安前期には成立していたことがわかるが、彫像としての伝統かどうかはわからないが、ともあれその姿はよくまとまり、運慶の構想を示す諸像とは異なる平明さがやはり顕著である。この像の姿が、このあと造られる弘法大師彫像の規範となったのもそれゆえであろう。

康勝の死とその系譜

一二三〇年代初頭に二件の作品を残した康勝であるが、それからほどなく没したようである。嘉禎三年（一二三七）に康清が造った東大寺念仏堂地蔵菩薩像の像内銘には「法橋康勝尊霊」とあって、このとき康勝が故人であったことがわかる。父運慶や兄湛慶にくらべれば早世であったといえるが、もっとも湛慶以外の他の兄弟の没年も知られない。康清は康勝の子であろうか。冒頭にあげた「奈良方系図」に康勝（康証）の子とされる康円とともに、建長六年（一二五四）、湛慶の蓮華王院本堂本尊千手観音菩薩像の造像も補佐した。康円はそれ以外にも事績が少なくないが（康円の項参照）、彼が建長元年（一二四九）に造ったドイツ・ケルン東アジア美術館地蔵菩薩像の像内納入印仏にも、康勝の菩提をとむらう文言がみえる。

康勝は運慶派の仏師の系譜をつなぐ重要な位置にある。

（山本）

宗慶（そうけい）

運慶願経結縁の仏師

寿永二年（一一八三）に運慶が願主となって京都の唐橋末法住寺辺すなわち蓮華王院至近の地で書写を完成した法華経、いわゆる運慶願経については、本書のコラム2を参照していただきたいが、巻八の奥書に写経の経緯をくわしく記したあと、礼拝結縁者の名を列挙している。ここには快慶の名がはじめてあらわれ、ほかにも「慶」字をもつ実慶・宗慶・源慶・円慶・静慶など、のちに活躍の知られる仏師の名もみえる。彼らが運慶の父康慶の工房に属した、いわゆる慶派仏師である。しばらく、このなかから快慶以外の仏師をみることにしよう。まず宗慶（生没年不詳）からである。

静岡瑞林寺地蔵菩薩像

宗慶の名は、運慶願経に先だつ治承元年（一一七七）に康慶が造った静岡県富士市・瑞林寺地蔵菩薩像の銘記中に小仏師としてみえ、宗慶が確かに康慶配下の仏師だったとわかる。瑞林寺像は康慶の項ですで

にふれたように、それまでの奈良仏師の作品の延長線上に、意志的な表情、衣文の写実的な表現など、やがて鎌倉彫刻を形成する諸要素を明確に示したものであるが、江戸時代開創の黄檗寺院瑞林寺の本尊となる以前の伝来は不明である。しかし、これも康慶の頃でものべたように、銘記中には、のちに源頼朝の挙兵を助ける箱根神社別当の僧行実の名、頼朝の側近であった義勝房成尋とみられる名があり、鎌倉政権樹立以前の康慶と東国武士周辺との関係を暗示する。もとは箱根神社関係の寺院などにあった可能性を考えてもよいだろう。のちに宗慶が東国に仏像を残すことと、この造像に小仏師として参加したことにもあるいは関係があるのかもしれない。

埼玉保寧寺阿弥陀三尊像

このあと寿永の運慶願経結縁をへて宗慶は建久七年（一一九六）に埼玉県加須市（旧騎西町）・保寧寺阿弥陀三尊像（**挿図**）を造る。三尊の存在が学界に紹介されたのは一九八三年であった（内藤勝男・林宏一「騎西町保寧寺建久七年銘阿弥陀三尊像について」『埼玉県立博物館紀要』八・九）。このころあいついでいた、東国における運慶周辺作品の確認の一例であったが、運慶願経に名のみえる仏師の作としてことに注目を集めた。

三尊の中尊阿弥陀如来像の像内背部に勧進僧良雅、女大施主平氏女、大施主藤原弘□の名、建久七年九月二十八日の年紀とともに「大仏師宗慶」の名が墨書されている。三尊について詳細に検討した副島弘道は、大施主藤原弘□が武蔵七党の有力者児玉氏から出た、初期幕府の中堅御家人四方田弘綱にあたる可能性が高いこと、三尊は造立当初から現在地に安置されていたとみられることを論じた（「研究資料　保寧

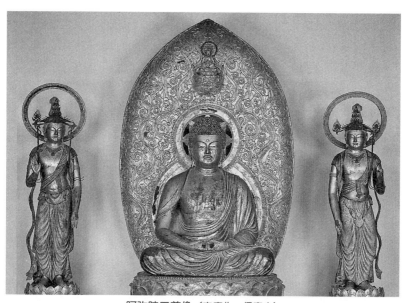

阿弥陀三尊像（宗慶作，保寧寺）

寺阿弥陀三尊像と仏師宗慶」『国華』一一〇二二・一一〇三、一九八七年）。

頼朝周辺の武士の発願した仏像は、これ以前にいずれも運慶が造った、文治二年（一一八六）北条時政による静岡県伊豆の国市・願成就院諸像、同五年和田義盛による神奈川県横須賀市・浄楽寺諸像があり、量感にあふれた力強い鎌倉新様式を示している。保寧寺の三尊像もこれに通ずるものであるが、その作風は運慶作品にくらべると無骨な観を否めない。三尊とも極端なまでに上体を後ろに反らせるが、それは平安後期の一部の像にみられた姿勢を利用して奥行きのある体軀を構成しようとした工夫であろう。各像はヒノキ材の割矧ぎ造りで、内剝りをほどこしているが、坐像である中尊に、運慶が浄楽寺阿弥陀如来像あたりで創始し、以後運慶派の仏師に継承された上げ底式内剝り（膝の高さで体部材から底板を剝り残して像

内を密閉する技法）はみられない。運慶の造像に参加して直接に影響を受けたというよりも、観念的に運慶の新様式を受容したという印象がある。宗慶は運慶の弟子ではなく、あくまでも康慶の弟子だったといえそうだ。

副島は、この年に奈良では東大寺大仏殿造像が行われていることもふまえ、保寧寺像は奈良で造り運んだのではなく、東国で造ったと考える方が自然だとした（前掲論文）。願主藤原弘綱の立場からしても、中央に造像を発注できたとは考えにくい。建久年間には宗慶のような、康慶一門の慶派仏師が東国でも活動し、中級以下の御家人の造仏需要にこたえていたことになる。また願主のレベルとその造像を担当する仏師のレベルの対応関係という問題は、この時期に限らず、仏像史を考える重要な視点になるはずである。

なお修理銘によって江戸時代まで保寧寺に伝来したとみられる不動明王二童子像が個人蔵として現存する。少なくとも江戸時代には阿弥陀三尊像に随侍していたのだろう。二童子像は近世の補作であるが、不動明王像は鎌倉時代前期の製作であり、宗慶作で阿弥陀三尊と一具の像であった可能性がある。願成就院や浄楽寺の運慶作諸像の例にみるように、鎌倉初期以降、本尊の如来像に不動明王・毘沙門天の二像を随侍させる例はいちじるしく増える。ただし、不動明王像の作風は阿弥陀三尊像よりも洗練された趣があり、これを宗慶の作としてよいかどうかは、判断にやや迷う。

法華寺仏頭

「宗慶」は比較的多い僧名であり、鎌倉初期の諸史料中に散見するので、そのなかから明らかに仏師宗慶に該当するものを確認するのはなかなかむずかしいが、副島弘道はその作業を試み、仏師宗慶にあたる

可能性があるものとして奈良市・法華寺所蔵の木造仏頭の内部の墨書中にみえる名をあげた（前掲論文）。

この仏頭は墨書のうちに「修造大勧進南無阿弥陀仏」とあって、東大寺再興大勧進をつとめ南無阿弥陀仏と号した重源によって修造されたものとわかり、重源が建仁三年（一二〇三）までに自身の事績をまとめた『南無阿弥陀仏作善集』中に彼が修復したと記される「法華寺丈六仏」にあたると考えられる。墨書中に醍醐寺座主・東大寺別当をつとめた勝賢を過去者（故人）として記すことから、勝賢の没した建久七年（一一九六）六月以後に修復されたものであることもわかる。

ただし作風や構造技法も勘案すると、この頭部は鎌倉時代初期の製作と思われるので、「修復」とは古像の体部にこの頭部を補うことだったかもしれない。「宗慶」の名は墨書中の「法界衆生平等利益／皆成仏道」の文言に添えて記されているもので、修復にかかわった仏師名である可能性はすてがたい。だとすれば、この仏頭は宗慶が奈良に残した作品ということになるのだが、いかがであろうか。その顔立ちは、重源関係の造像に活躍した快慶のそれとはかなり異なり、宗慶の保寧寺像に一脈通ずるものがあるようにもみえるが、なお断定はできず、仏頭が宗慶の作である可能性の検討は、残された課題である。

（山本）

実慶

けてみてゆこう。次は実慶（生没年不詳）についてである。

寿永二年（一一八三）の、いわゆる運慶願経の巻八奥書に礼拝結縁者として名がみえる仏師について続

運慶と東国

願経書写完成後の運慶の動向をおさらいしておこう。運慶はすでに始まっていた南都復興造像にかかわ
り、興福寺西金堂本尊丈六釈迦如来像の造立を担当し、文治二年（一一八六）正月、釈迦如来像本体を翌
月の修二会に間に合わせるために表面しあげ未了のまま光背・台座とともに堂に渡した（『類聚世要抄』）。

そのほぼ三ヵ月後にあたる五月三日には、源頼朝の岳父北条時政のために不動明王二童子像と毘沙門
天像を造り始めたが（静岡県伊豆の国市・願成就院所蔵五輪塔形木札）、同年七月には運慶作の奈良市・正
暦寺正願院弥勒像が開眼供養されている（『内山永久寺置文』）。同じころの製作とみられる京都市・六

波羅蜜寺地蔵菩薩像の存在も考えれば、運慶の軸足がなお中央にあったことはまちがいない。しかし、運慶はまもなく本格的に東国に進出したと思われる。

神奈川県横須賀市・浄楽寺不動明王・毘沙門天の二像の像内に納入されていた木札には文治五年三月二十日の日付があり、このころ運慶が頼朝政権の侍所別当和田義盛の造像にたずさわっていたことがわかるが、この前後をふくめ、建久六年（一一九五）ころまで運慶の動向は中央では知られない。一方、その時期の鎌倉では頼朝の永福寺の造営が続いていることから、かねてから運慶がその造仏にかかわったとする推測があり、そこに文治五年六月六日に供養をとげた鶴岡八幡宮寺五重塔の大日如来像二軀と四仏、計六軀の造像をくわえる想像もある。遺品のうえでも建久四年十一月に幕府宿老足利義兼が発願した足利樺崎寺下御堂像にあたるとみられる東京都千代田区・半蔵門ミュージアム大日如来像が運慶自身の作と考えられるなど、運慶の長期の東国滞在を想像させる材料はそろいつつあり、その前提として頼朝周辺と運慶父康慶との関係があったことも検討されている。

浄楽寺の諸像はそうした運慶の東国造像の起点とも考えられるのであるが、木札には運慶の名とともに「小仏師十人」と、運慶にしたがった小仏師の存在が明記されている。このなかには運慶願経に結縁し、その後運慶とともに東国に下向した慶派仏師がいたのではないか。木札では具体的な名は知られないが、実慶はその有力な一人である。

伊豆修禅寺大日如来像

実慶の名がはじめて仏像からみいだされたのは一九八四年、静岡県伊豆市・修禅寺本尊大日如来像の解

体修理に際してである。像内に承元四年（一二一〇）八月の年紀とともに「大仏師実慶」の名が墨書され
ていた。宗慶の埼玉県加須市・保寧寺阿弥陀三尊像の確認からまだまもないことで、京都で運慶願経に結
縁した仏師の足跡が相次いで東国で確かめられたことが話題を呼んだ。修禅寺は二代将軍源頼家が建仁三
年（一二〇三）に北条氏によって幽閉され、翌年（元久元年）に非業の死をとげた寺である。大日如来像
からは錦の袋にはいった女性の頭髪などの納入品も確認されたが、寺と頼家との関係に鑑み、この像は承
元四年七月に、おそらく死期を前にして落飾し、やがて没した頼家の側室辻殿（のちに三代将軍実朝を暗
殺する公暁の母）の供養のためにただちに造立されたものと推測されることとなった（水野敬三郎「修禅
寺大日如来像と桑原薬師堂阿弥陀三尊像」『日本彫刻史研究』一九九六年、中央公論美術出版）。

かんなみ仏の里美術館阿弥陀三尊像

　修禅寺像の銘記が確認された一九八四年、伊豆の地にある別の仏像からも実慶の名がみいだされた。函
南町桑原の長源寺の裏山にある薬師堂の本尊両脇侍として伝わった二軀の菩薩立像の像内からである。
情報をえてすぐに薬師堂に調査にうかがったところ、堂内にあった阿弥陀如来坐像が二軀の菩薩像と作風
が相通ずることがわかり、やがて解体修理に際してその像内からも実慶の名が確認された。三軀は一具の
阿弥陀三尊像だったのである（挿図）。三軀分とも銘記は実慶の名のみで年紀や安置の寺名などはなかっ
たが、阿弥陀如来像内からは新光寺という寺の支院平清寺の本尊であ
ったこともわかった。新光寺も平清寺も箱根神社とかかわり深かったらしいことは注意しておいてよい。
　桑原には治承四年（一一八〇）八月の石橋山の合戦に参戦して討ち死にした、北条時政の息三郎宗時の

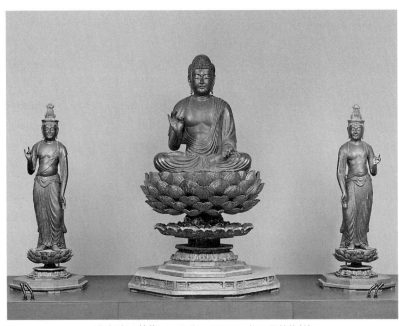

阿弥陀三尊像（実慶作，かんなみ仏の里美術館）

墳墓堂があり、時政は建仁二年（一二〇二）
六月に堂を訪れ宗時の菩提をとむらったこと
が知られる（『吾妻鏡』）。墳墓堂と新光寺な
いし平清寺との関係は不明であるが、阿弥陀
三尊像は時政との関係がありそうだ。

三軀のみずみずしい作風は修禅寺大日如来像
に先行する特色を示し、建久七年（一一九
六）の保寧寺阿弥陀三尊像にも通ずるところ
がうかがわれる。実慶が阿弥陀三尊像を造っ
たのは、建仁二年の時政の桑原下向を少しさ
かのぼる時期と考えてよいかもしれない。

なお、阿弥陀三尊像は薬師堂伝来の他像と
ともに、薬師堂を管理する桑原区から函南町
に寄贈され、二〇一二年開館のかんなみ仏の
里美術館に展示されている。

実慶の位置
かんなみ仏の里美術館阿弥陀三尊像と宗慶

の保寧寺像の作風の共通を前述したが、一方で実慶の作風はかなり運慶に接近したところがあり、保寧寺像に残存している平安後期の作風は払拭されているように思う。修禅寺像は同じ大日如来像として運慶の奈良市・円成寺像や運慶作と推定される半蔵門ミュージアム像あるいは栃木県足利市・光得寺像によく似た姿であり、またこの大日如来像にも、かんなみ美術館の阿弥陀如来像にも、運慶が浄楽寺阿弥陀如来像あたりで創始した、像内を密閉する上げ底式内刳りの技法が共通している。現代の修理まで解体されたことのなかった修禅寺像の納入品はこの技法によって守られた。宗慶の項でみたように保寧寺阿弥陀如来像にはこの技法はみられない。上げ底式内刳りは、実慶が浄楽寺諸像のような運慶主宰の造像に参加して学んだものとみるのが自然だろう。浄楽寺像の「小仏師十人」のなかに実慶がいたと考えるゆえんである。

修禅寺大日如来像は辻殿供養のための造立とすれば、彼女の落飾からそれまでの期間がかなり短く、実慶はこのとき伊豆ないし東国にいたものと想像されている（水野前掲論文）。阿弥陀三尊像の造立が建仁二年（一二〇二）にまでさかのぼるならば、実慶は運慶が中央に戻った建久年間（一一九〇〜九九）後半以後も、かなり長期間そのまま東国にいて、草創期の幕府関係者の造像需要にこたえていたのではないか。遺作二件がいずれも伊豆にあることを思えば、主として北条氏関係の造像にたずさわるために実慶が伊豆に居をかまえたということもあるかもしれない。

（山本）

源慶
げん　けい

運慶願経結縁仏師、次は源慶（生没年不詳）である。この人は運慶工房でだいじな働きをした人とみられ、運慶没後まで活動したことも知られる。

東大寺大仏殿造像と運慶

運慶は文治五年（一一八九）ごろから建久五年（一一九四）ごろまでは東国で造像にたずさわった可能性があるが、建久七年には奈良にあって、康慶・快慶・定覚とともに東大寺大仏殿の両脇侍・四天王の造像に従事する。この二年前、建久五年暮れから快慶と定覚の二人が大仏師となって大仏殿の入口にあたる中門の二天像を造り始めており、『東大寺続要録』のその記事中、定覚担当の西方天の小仏師筆頭にみえる「雲慶」を運慶にあてる説があったが、筆者はこれを運慶長男湛慶（一一七三〜一二五六）の名の誤記とみる（湛慶の項参照）。湛慶はこの時点でまだ東国にいた父に同行しておらず、定覚に預けられたような形ではなかっただろうか。

翌建久六年三月の勧賞（論功行賞）で、快慶の法橋賞が運慶三男康弁に譲られたという『東大寺縁起絵詞』の記事も湛慶の名が誤記されたのだろう。一方、造像に参加していない運慶は同じ勧賞で法眼の位を父康慶の譲りでえている。康慶の賞は快慶・定覚による二天造像の監督に対するものと思うが、参加していない運慶に賞を与え法眼まで昇進させたのも、快慶の法橋賞をおそらく湛慶に譲らせたのも、みずからの後継が血統によることを明示せんとした康慶の強固な意志にほかなるまい。康慶は建久七年の大仏殿造像の担当仏師中には名があるが、四天王中最上位の持国天を運慶が担当し次位の増長天を康慶が担当したとする史料が複数あることから、すでにこの段階で運慶が康慶に代わる指導的立場にあったとみるむきもあり、それは措くとしても、康慶のその後の活動は知られなくなる。

この間の運慶を補佐した仏師の名は明らかではない。大仏殿造像の翌年の東寺の修理・造像に名のみえる仏師以下六男までの名がみえるものの後世の記録でやや信憑性に不安がある。やはり運慶願経に名のみえる仏師、すなわち初期の段階では康慶の弟子でもあった者のうちのある者が運慶側近にいた可能性はあるだろうが、源慶はどうだったろうか。

南大門二王と湛慶・源慶

大仏殿造像のあと、運慶統率下に慶派の主要仏師が再び結集したのは、建仁三年（一二〇三）の東大寺南大門金剛力士すなわち二王の造像であった。吽形像の像内納入の経巻の奥書には重源ほかの結縁者の名とともに大仏師定覚・湛慶の名を記し、両名の下には彼らにしたがった小仏師十二名の名がある。一方、阿形像は持物金剛杵内の銘記に七月二十四日の造像始めの日付とともに運慶・快慶の名と、小仏師・番

匠の人数を記す。二王像は運慶・快慶・定覚・湛慶が大仏師として造立したものであった。大仏殿造像の大仏師四人は康慶・運慶・快慶・定覚であったから、主宰者康慶の抜けた穴を運慶長子湛慶が埋め、旧縁ある定覚とともに吽形を担当したことになる。吽形像納入経奥書の小仏師名二行目の筆頭、大仏師湛慶の名の直下に源慶の名がある。源慶はここで運慶工房の大番頭格の存在感を発揮して、大舞台に立った一門の御曹司湛慶を補佐しているようにみえる。

興福寺北円堂の仏師たち

運慶は南大門二王像の造像後の東大寺供養で法印位につき造仏界の頂点に立ったが、その運慶が数年後に主宰したのが興福寺北円堂再興造像である。造像は承元二年（一二〇八）十二月に時の関白近衛家実が手配して北円堂の前庭で始まったことが家実の日記『猪隈関白記』によって知られる。安置仏は中尊弥勒仏、脇侍法苑林・大妙相の二菩薩、四天王、世親・玄奘の二羅漢の計九体。造像始めには運慶をふくむ十一人の仏師と五人の供奉（手伝い）仏師があたった。九体の仏像なのに仏師が十一人なのは、中尊弥勒仏像が三人の仏師の担当だったからだ。

昭和九年（一九三四）の弥勒仏像の解体修理の際に、源慶がこの造像で弥勒仏像担当の三人のなかにいたことがわかった。弥勒仏像の台座内部から北円堂諸像各像の名称と「頭仏師」と称する各像担当仏師の名を記す墨書銘がみいだされたのである。銘は一部判読しがたい箇所もあるが、中尊は源慶・静慶が、法苑林菩薩は運覚が（大妙相は不明）、四天王は東南西北の順に湛慶・康運・康弁・康勝すなわち運慶長男から四男までが、二羅漢は『猪隈関白記』では世親・玄奘だったが、銘記では世親・無著と記され、それ

源慶とともに弥勒仏像を担当した静慶もまた運慶願経に名のみえる仏師であった。源慶と同じように工房中の古参だったはずだが、運慶願経結縁とこの造像の参加以外の事績は知られない。ともあれ源慶・静慶は群像中の一軀を単独で担当する立場ではなかったものの、運慶のもとで中尊を担当していることを思えば、いずれも運慶が絶大な信頼をおくベテラン仏師だったのではなかろうか。東大寺南大門二王像において運慶の名は阿形の担当大仏師として銘記にみえるが、運慶は阿形の製作統括を実質的には快慶になかばまかせ、子息湛慶が大仏師の一人となった吽形の指導にむしろ多くの時間をさいたと想像する研究者が多い。だとすれば、北円堂造像においても運慶は自身の担当像、ことに末子二人が担当した二羅漢像などに多くかかわり、弥勒仏像は源慶・静慶に多くをまかせたのではないか。

弥勒仏像は、悠揚せまらぬ姿勢や緊張感にあふれた厳しさとやや沈鬱な静けさをあわせもつ顔つきなどに、運慶晩年の完成された様式と高い格調を示す傑作で、そこに運慶以外の個性を語るのは困難であるが、運慶の意を体することのできた老練仏師のしごとぶりをみることも必要なのかもしれない。

如意輪寺蔵王権現像

源慶には唯一単独作品が知られる。嘉禄二年（一二二六）の奈良県吉野町・如意輪寺蔵王権現像である（挿図）。左足柄に朱書銘があってこの年九月に「功匠筑後検校」（ママ）という肩書をもつ源慶が小仏師能慶とともに造ったものとわかる。同じ忿怒形像として運慶最晩年、建保四年（一二一六）の横浜市・称名

それ運賀・運助が担当したらしい。運賀・運助の年齢の順については考える余地がある（康弁・康勝の項参照）。

寺光明院の大威徳明王像に通ずる作風をもつものの、やや硬さがあるのも否めないが、それでも源慶が運慶工房で果たしてきた堅実な役割がしのばれる。ある仏師の主宰する工房に属する仏師が単独のしごとを請け負うことのできるのがどのような場合なのかを理解するための資料はまだ十分ではないが、源慶の場合をどのように想像したらよいだろうか。師として仕えた運慶が貞応二年（一二三三）に世を去ったあと、ようやく源慶は短い期間の独立した活動を始めたのであったかもしれない。

（山本）

蔵王権現立像（源慶作，如意輪寺）

運覚（うんがく）

寿永二年（一一八三）のいわゆる運慶願経の巻八奥書に礼拝結縁者として名がみえる仏師から、宗慶・実慶・源慶の順にみえてきた。ここには「円慶」という名もみえるが、この人は仏師運覚（生没年不詳）と同一人物である可能性がある。運覚は近世の仏師系図では、運慶の弟という定覚の子とされることもあるが、その根拠は知られない。

地蔵十輪院四天王像

運慶の項ほかでふれたように、運慶はある時期、洛中に地蔵十輪院という私寺をいとなんだ。この寺は建保六年（一二一八）に焼け、その後、安置像が貞応二年（一二二三）に洛北栂尾の高山寺金堂（本堂ともいう）に移されたことが『高山寺縁起』に記されている。諸像は中尊周丈六盧舎那仏像とそれぞれ三尺侍者をともなう等身四天王像四軀であった。このうち盧舎那仏像は運慶の作、四天王は円慶（改名して運覚）・湛慶・康運（改名して定慶）・康海（改名して康勝）の作であったという。この記録の仏師の改名

に関する記載にはかなり混乱があるとみるべきだが、四天王像に関していうと、持国天はのちに運覚と改
名する円慶、増長・広目・多聞の三天は運慶の長男・二男・四男の湛慶・康運・康勝が担当したというこ
とらしい。水野敬三郎は当時の四天王像製作では仏師が格の高い順に持国・増長・広目・多聞を担当するの
がふつうであったことをふまえ、この造像は、かなり遅れて法橋になる運覚が湛慶に優越している時期
であったと想像した（「運慶・快慶と工房製作」鹿島美術財団編『第十五回美術講演会講演録』一九九三年）。
湛慶が法橋になるのが、源慶の項で想像したように建久六年（一一九五）の東大寺大仏殿供養時だとすれ
ば、四天王像の製作はその時期以前までさかのぼることになる。地蔵十輪院の成立ともかかわる問題であ
るが、いかがなものだろうか。

東寺講堂諸像の修理

　地蔵十輪院像のことはともかくも、このあと運覚は運慶工房のなかで無視できないはたらきをみせる。
その最初は、運慶が建久八年（一一九七）五月から翌九年の冬にかけて小仏師数十人を率いてたずさわっ
た東寺講堂諸像の修理である。　東寺講堂の諸像は、空海の構想をもとに承和十一年（八四四）に完成し
た二十一尊からなる立体曼荼羅である（挿図）。この修理中には諸像の頭部内におさめられていた空海ゆか
りの仏舎利を発見するという思いがけないできごとがあって運慶たちは歓喜したのだが、このとき舎利発
見の端緒となった、阿弥陀如来像の頭部にのみにあてて割るという重要な作業を任された小仏師は史料に
「遠江別当」の称号で記されている。のちに「遠江法橋運覚」の銘記の存在も知られることから、この遠
江別当が運覚にあたると考えられているのである。

講堂諸尊像（東寺〈教王護国寺〉，写真提供：便利堂）

興福寺北円堂法苑林菩薩像

そして運覚は、運慶が主宰して建暦二年（一二一二）ごろまでに完成した興福寺北円堂再興造像に、源慶・静慶や運慶の六人の子とともに参加する。現存する中尊弥勒仏台座内部の墨書に運覚の名は弥勒仏像の脇侍の一である法苑林菩薩像を担当した頭仏師としてみえ、彼がこのとき法橋に進んでいたことがわかるが、運慶の生前に法橋位をえた弟子は運慶実子をのぞけば、この運覚以外にいない。そのようなことから水野は運覚を運慶と何らかの姻戚関係がある者と考え、たとえば妹婿ではなかったかなどと想像をめぐらせている（前掲講演録）。

弥勒仏像台座の墨書では、運覚担当の法苑林菩薩像と対をなすもう一方の脇侍大妙相菩薩像の担当仏師は不明である。当該不明部分を「大妙相頭仏師法眼康運」と読む一案も提示さ

れているが、墨書では四天王担当の「法橋康運」が明らかなのでそう読む可能性は低い。また、この両脇侍像の本体が失われて後補像に代わり（台座は当初のものが残る）、運慶が構想して運覚らが造った脇侍像の姿をいま見られないのも、何とも残念だ。現存の後補像同様、中尊側の片足を踏み下げて坐る姿だったはずである。

岩水寺子安地蔵尊像と六波羅蜜寺工房

このように運慶工房においてしばしば重要な役割をはたした運覚であるが、その作品が現存することが比較的近年に知られた。二〇一一年に重要文化財に指定され、翌年から解体修理を受けた静岡県浜松市・岩水寺の裸形地蔵菩薩像（子安地蔵尊像）である。解体修理では像内納入品史上に重要な価値を有する多種多様の納入品がみいだされたが、そのうち像内背部に貼り付けられていたとみられる造像記一紙には「仏師法橋聖人位運覚／北京於六波羅蜜寺造立之／建保五年歳次乙丑七月七日」とあって、法橋運覚が建保五年（一二一七）に京都市・六波羅蜜寺で造立した像であることが判明した。六波羅蜜寺には運慶四男康勝が造った空也上人像や運慶作とみられる地蔵菩薩像、運慶・湛慶の像と伝える僧形像二軀が伝わるが、運慶の六波羅蜜寺における造像事績は、運慶在世中に六波羅蜜寺に一門の工房が設けられていたことを想定させる資料として、おおいに注目すべきである。岩水寺像の作風は運慶作品と直結するものではなく、そのあたりから、運覚の位置づけも今後詳細に検討されることだろう。

運覚の同じころの事績としては園城寺僧公胤（一一四五～一二一六）が発願した地蔵菩薩像の造立も記録上に知られる（『地蔵菩薩霊験記』）。この像といい、岩水寺像といい、運覚は運慶在世中から独立した活

動を許されていることになるが、これも運慶工房のなかでの運覚の特殊な立場を示しているのだと思う。

伊豆の造像

運覚の年齢が知られる史料はないが、運慶が没したあともしばらく活動を続けたようだ。近世に編纂された伊豆の地誌『増訂豆州志稿』には、天福二年（一二三四）に修禅寺（静岡県伊豆市）の金剛力士古像の材で「遠江法橋運覚」と「賜伊□慶覚」が造ったという二王小像の銘記を採録している。慶覚は建久五年（一一九四）の東大寺中門の快慶作東方天像の小仏師中、また建仁元年（一二〇一）のやはり快慶作の東大寺僧形八幡神像の小仏師中に名がみえるのと同じ人であろうか。ここで運覚とともに造像にかかわっていることからすれば、興福寺北円堂で運覚担当法苑林菩薩像の対になる大妙相菩薩像の担当仏師の候補にあげられるかもしれない。実は、この二王小像は記録だけでなく、該当する像が個人蔵として現存しているのだが、像・銘記とも鎌倉時代のものかどうかなお検討を要する。ひとまず運覚の伊豆の造像事績が語られていることのみ記憶にとどめておこうと思うが、伊豆修禅寺は実慶の項で述べたように、運慶願経に名のみえた仏師実慶が本尊大日如来像を造った寺であり、ここに運慶派仏師の事績が継承されているかにみえるのも、興味深いところである。

（山本）

肥後定慶

二〇一八年秋に東京国立博物館で「京都大報恩寺　快慶・定慶のみほとけ」という特別展が開かれた。いうまでもなく快慶の名は有名だが、もう一人の定慶の名はそれまで展覧会のタイトルになったことはなかったと思う。この定慶（一一八四〜？）は、すでにみてきた宗慶・実慶・源慶・運覚らと同様に運慶派の仏師の一人であるが、彼らよりもやや若い世代に属する仏師である。独特の作風をもつことから、近年とみに注目が集まっている。すでに鎌倉初期の定慶の項で記したように、鎌倉時代には四人の定慶の存在が知られる。ここでのべる定慶はこれらのなかで区別するために、「肥後別当」「肥後法橋」を称したことから肥後定慶と呼ぶことが多い。本書でもそれにしたがっている。

肥後定慶の事績と年齢

快慶や運慶ほどではないにしろ、肥後定慶の作品は比較的多く残っている。①貞応三年（一二二四）の京都市・大報恩寺六観音菩薩立像　准胝観音菩薩、②同年の東京芸術大学大学美術館毘沙門天立像、③嘉

禄二年（一二二六）の京都市・鞍馬寺聖観音菩薩立像、⑤建長八年（一二五六）の兵庫県丹波市・石龕寺金剛力士立像、⑤建長八年（一二五六）の岐阜県揖斐川町・横蔵寺金剛力士立像、④仁治三年（一二四二）の兵庫県丹波市・石龕寺金剛力士立像の五件七軀である。いずれも銘記によって定慶の作とわかる。①②③では「肥後別当定慶」、④では「肥後法橋定慶」、⑤では「仏師法眼和尚位定慶」と名のり、僧位の昇進もわかる。「肥後」の国名が何を意味するかははっきりしたことはわからないが、運覚の「遠江」、運慶の「備中」（建保四年〈一二一六〉の横浜市・称名寺光明院大威徳明王像では「肥中」と誤記される）に通ずる呼称である。このうち石龕寺金剛力士像の銘では「生年五十九」と当時の年齢を記すので、定慶は一一八四年の生まれと知られる。運慶の長子湛慶（一一七三～一二五六）よりも十一歳若いことになる。

以上は遺品から知られる肥後定慶の足跡であるが、彼には文献上知られる事績もある。寛喜元年（一二二九）には高山寺三重塔に安置される毘盧舎那五尊像のうち文殊菩薩像を造った（『高山寺縁起』）。他の四尊は湛慶が造ったとみられ、肥後定慶が湛慶と近親の立場にあったことが想像できる。『吾妻鏡』嘉禎元年（一二三五）五月二十七日北条泰時が竹御所（二代将軍 源 頼家息女、四代将軍九条頼経室）一周忌追善のために造った仏師の仏師「肥後法橋」は、従来、肥後定慶にあたると考えられてきたが、神奈川県鎌倉市・明王院不動明王坐像が同じ嘉禎元年六月に供養された明王院本尊五大明王像の中尊にあたる可能性がつよく、その作風には肥後定慶作品との共通点が多いことが説かれるにおよんで、肥後定慶の鎌倉での活動はほぼ確実なものとなった（塩澤寛樹『鎌倉時代造像論』二〇〇九年、吉川弘文館）。仁治三年（一二四二）の鎌倉市・常楽寺阿弥陀三尊像はじめ鎌倉中期以降の鎌倉やその周辺には

肥後定慶風の像が少なくない。一方で晩年まで中央造像界でもしかるべき地位をもっていたとみられ、建長二年には関白九条道家が建立した光明峯寺弘法大師像を法眼位で造り（『九条道家惣処分状』）、湛慶が中尊千手観音菩薩像を担当した建長八年の東大寺講堂の造像では脇侍の一軀である維摩居士像を造っている（『東大寺続要録』）。

康運と肥後定慶

『高山寺縁起』に出る地蔵十輪院から高山寺に移された四天王像のことは、すでに湛慶の項、康弁・康勝の項、運覚の項でふれたが、広目天についてその作者を「康運改名定慶」としており、運慶二男康運と肥後定慶の関係が従来問題にされているが、肥後定慶は運慶長男湛慶よりも十一歳若く、彼のすぐ下の弟とは思いにくい。また康運は建暦二年（一二一二）の興福寺北円堂弥勒仏像の銘によれば当時すでに法橋位にあり、したがって嘉禄二年（一二二六）になお肥後別当を称し、『吾妻鏡』の記事を信じれば嘉禎元年（一二三五）に法橋を称するのがはじめて知られる肥後定慶とは別人とせざるをえない。

しかし、後述するように肥後定慶の作風は独自の個性をみせるものの、その根底には運慶からのつよい影響がうかがわれる。貞応三年（一二二四）の大報恩寺六観音像は六軀中准胝観音像一軀のみに彼の銘があり、他の五軀には彼とはそれぞれ異なる運慶派仏師の作風がみられるが、彼がこの時期の運慶派のなかで湛慶に進ずる主導的な立場の仏師として他の仏師を統率したようにもみえる。単なる弟子筋の仏師とも思いにくい。

また明王院供養と同じ嘉禎元年の『吾妻鏡』の記事に、将軍頼経の病気平癒のために幕府の命により薬

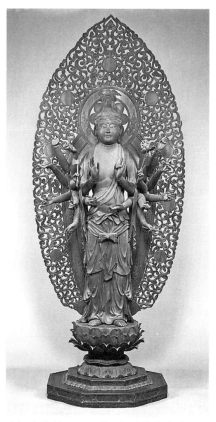

六観音菩薩のうち准胝観音菩薩立像（肥後定慶作，大報恩寺，写真提供：東京国立博物館，Image: TNM Image Archives）

師如来像などを造ったことのみえる大仏師康定は康運弟子であるという。ここに康運の名がみえ、しかも康定の名に定慶に通ずる「定」の一字があることには、偶然だけとはいいがたい関係があるようにも思う。康運と肥後定慶の関係はなお検討する価値がありそうだ。

肥後定慶の作風

貞応三年（一二二四）の大報恩寺准胝観音菩薩像（**挿図**）をみよう。両眼の間隔が詰まり、頬も顎も十分に張ってひきしまった顔は建暦二年（一二一二）に運慶が完成した興福寺北円堂弥勒仏像に通ずる。しかし、髪筋の一部を髻の形や着衣形式も基本的な形は運慶やその周辺の作品を継承したものである。しかし、髪筋の一部を天冠台に配した花形飾りの中心の孔に通すなどの細工をした髪型や、やや複雑で変化にとんだ衣縁や衣文

の形は古代の檀像彫刻の一部からとりこんだと思われるが、独特のはなやぎがあり、六観音の他の五軀と
は異なる生彩があるのがわかるだろう。肥後定慶単独の製作とみられる二年後、嘉禄二年（一二二六）の
鞍馬寺聖観音菩薩像では、これらの特色はさらに強調され、そのうえで特定の実人を思わせるような面長
で鼻梁の長い顔つきにも上体の細いしなやかな体つきにも肥後定慶の個性が存分に発揮されることになる。

このように肥後定慶は運慶風を基本としながら、とくに菩薩像において古代彫刻の形式も援用して装飾
的な作風を完成した。

肥後定慶の作風は鎌倉時代の仏教美術の重要な要素である「宋風」の代表的なもの
として説かれることが多いが、近年、奥健夫は仏像史上に重要な「生身性」「如法の造像」というキーワード
から定慶の様式の意味を総合的に論じたが（『肥後定慶は宋風か』『仏教彫像の制作と受容—平安時代を中心に
―』二〇一九年、中央公論美術出版）、鎌倉彫刻史上の肥後定慶の位置には、いまそれほどの注目が集まっ
ている。

鎌倉初期の快慶らによる宋風が新渡の宋代仏画の形を写して成立したのに
対して、日本の古代以来の伝統的な造形も利用して宋代美術に通ずる中世の新しい仏像のイメージを立体
的に構成したものである。

（山本）

康円

こう　えん

十三世紀後半の運慶派仏師の中心的存在が仏師康円（一二〇七〜？）である。「奈良方系図」（『阿刀文書』）によれば康円は運慶四男康勝の子とされるが、嫡男湛慶の実質後継者として鎌倉後期の運慶派を牽引した。七件の作例が知られており、群像表現が得意で、わかりやすい作風を特徴とする。

作品と事績

康円の事績はほぼ十三世紀第三四半期のうちに限られる。建長元年（一二四九）のドイツ・ケルン東洋美術館地蔵菩薩立像（願書）がその最初で、建長三年から同六年まで蓮華王院中尊千手観音坐像造立に、湛慶のもと小仏師として従事し（銘）、文永三年（一二六六）の蓮華王院供養日までに等身千手観音像六体を造立した（銘）。建長八年には、湛慶の東大寺講堂本尊二丈五尺千手観音立像の造像に際し、造功半ばで没した湛慶に代わって大仏師となって像を完成させた（『東大寺続要録』）。康円の大規模造像はここまでである。以後、正元元年（一二五九）銘の白毫寺太山王・司命・司録像、弘長四年（一二六四）の内山

永久寺常存院二天《内山永久寺置文》〈以下『置文』〉、文永四年銘の東京国立博物館（以下東博）他分蔵四天王眷属像、同六年の内山永久寺における一尺一寸十一面『内山之記』、現存せず）、同七年の菩提山正暦寺における五尺愛染王『文永之記』、現存せず）、同九年の世田谷山観音寺不動八大童子像（造像願文）、同十年銘の東博文殊五尊像、そして最後が文永十二年銘の神護寺愛染明王像である。

別に康縁・幸縁ともされる。生年は、神護寺像銘に「行年六十九」とあることから一二〇七年と知られるが、没年は明らかでない。現東博文殊五尊像の弘安八年（一二八五）興福寺勧学院安置には康円関与の可能性があるが、神護寺像造立の十年後で、そのあいだの事績がないことから、一応神護寺像造立後ほどなく没したとみるべきであろうか。僧綱位は、ケルン地蔵造立時に四十三歳ですでに法眼位にあり、以後終生法眼のままであった。法橋叙位については知られるところがないが、父康勝や伯父湛慶からの賞の譲りがあったとみるべきか。

内山永久寺と康円

　康円は、東大寺講堂造像以後の弘長四年（一二六四）から文永九年（一二七二）までの九年間、内山永久寺での事績が知られる。永久寺は興福寺末で、永久年間（一一一三〜一八）頼実（一〇五〇〜一一四二）と二人を本願とする。特に尋範の入った興福寺大乗院との関係が深い。明治初年の廃仏毀釈で廃寺となり、多くの什宝が散逸した（東博編『内山永久寺の歴史と美術』一九九四年、東京美術）。

　東博他分蔵四天王眷属像は、銘記によれば同寺真言堂に安置された像で、永久寺での康円をみていく。久寺の創建と伝え、その弟子尋範（一〇九三〜一一七四、藤原師実息）

施主は行縁（ぎょうえん）であった。観音寺の不動八大童子像は、『置文』『内山之記』には文永五・六年に「尾張法眼」康円（縁）の造立とする。はじめ観音堂に、のちに不動堂に置かれたらしい。勧進沙門は乗恵・奘親・尊恵・明真であった。

康円作の二天が置かれた常存院は、この期の永久寺が中央政界とかかわる事件がその創建の裏にあった。『置文』『内山之記』などによれば、当山止住の納王（網王とも）なる童子が左衛門大夫大江頼重の家人に殺害されたので、その養父縁宗（舜学房）が菩提を弔うために阿弥陀如来と水田を当山に寄せ、童子の師匠の行縁（密蓮房）らが合力して弘長四年に常存院を建立し、二天は同年に施主行縁が仏師康縁に課してこれを作らせたという（なお、現在東京都千代田区・出光美術館所蔵の持国天・増長天像は、永久寺西之院伝来で、常存院の二天にあたる可能性が指摘されている）。弘長二年五月に起きたこの殺人事件は、その後「七大諸寺幷高野等凡僧徒」（『内山之記』）が強訴におよぶ騒動となり、結局同年六月十四日に、奈良僧徒の訴えにより大江頼重が大宰府に流されている（『一代要記』『続史愚抄』）。大江（長井）頼重は鎌倉幕府の有力御家人長井氏の庶流で、京都にあって六波羅評定衆などを勤めた。

この騒動には永久寺と興福寺との関係の深さが読み取れる。二天造像の施主行縁は四天王眷属像の施主でもあり、『置文』の「山務管領次第」によれば、宝治元年（一二四七）から文永六年まで山務を執り、同年に弟子乗恵に譲っている（乗恵は嘉元元年〈一三〇三〉まで）。乗恵は観音寺不動八大童子像の勧進沙門の筆頭であり、康円は、行縁と乗恵師弟が山務にあった時期に活発に活動したことになる。『置文』『内山之記』には、丈六堂の二天（東大寺に現存。平安時代の作）のうち多聞天について、これを康慶作かとす

増長天眷属立像（康円作，東京国立博物館，出典：ColBase）

るのに対して、康円が「猶古仏なり」と言ったとの伝を載せるが、この鑑定話も行縁による修理時のことかとみられる。永久寺は、その本願尋範以来、おそらく大乗院を通じて、奈良仏師とつながりがあったようで、『置文』などには康慶・運慶・快慶の名が出る。奈良仏師、慶派の仕事場の一つであったらしい。東大寺講堂以後大規模造像が途切れた時期に、康円は永久寺という場に活路を求めたのではないか。残念ながら行縁と乗恵の出自や学系が不明だが、何らかの個人的なつながりもあったかと想像される。

四天王眷属像

持国天と増長天の眷属が東博に、広目天分が東京都千代田区・静嘉堂文庫美術館、多聞天分が静岡県熱海市・MOA美術館に分蔵される。いずれもヒノキ材の割矧ぎ造りで彩色・金泥文様を施し、玉眼を嵌入する。像高一尺ほどの小像である。四天王眷属の彫像は他に知られない。増長天眷属（挿図）は口をすぼめて宙をにらむユーモラスな表情で、右沓先が破れて足先が出るなど、矮小な眷属の諧謔性がわかりやすく親しみやすく表現されている。こうした卑近な諧謔的表現は、運慶三男康弁作興福寺竜灯鬼像などに

みられるそれの延長線上にあるが、彫りを単純化して像の概形を明快にした、卑俗でわかりやすい人形のような造形となった。康円の他の作例も同様の作風を示す。それは、父康勝の六波羅蜜寺空也上人像なﾞどにみられる現実性表出をふまえての展開であったろうが、行き着く先がこの像のような卑俗な明快さと親しみやすさであった。

四天王の眷属像の造立は、造像の格としてはかなり低く、そうした造像にも手を染めた、この期の康円の立場がほの見える。蓮華王院の再興造像、東大寺講堂造像が終わって、造仏界は再び先の見えない状態となった。仏師それぞれが自らの仕事場を確保するために奔走しなければならなくなり、諸寺の大仏師職の名乗り合いが表面化するのもこの時期であった。そうしたなかで康円は永久寺にそれを求めた。それは奈良仏師慶派の仕事場の継承でもあり、康円の人脈による獲得でもあったかとみられるが、いずれにせよ、中小寺院の身近な関係のなかでの小規模造像に活路を見出さざるをえなかったとすれば、康円の作風が卑俗化しわかりやすさになびいたのは自然な成り行きといえよう。

（武笠）

湛康（湛幸）

前項の康円（一二〇七〜？）は、運慶の孫すなわち第三世代を代表する存在としてかなり早くから知られていた。その後の運慶後裔としては、鎌倉末から南北朝期の事績の知られる康誉が「運慶五代之孫」を名のっていることも比較的早くから知られ、「運慶五代」を素朴に理解して、これを運慶第五代とすることもあった。

湛康（湛幸、生没年不詳）は、康円と康誉のあいだに位置する運慶第四世代としてとりあげるべき仏師である。『拾古文書集五』（『阿刀文書』）に収める、正中三年（一三二六）の西園寺大仏師性慶の申状に添えられた「奈良方系図」と称される仏師系図は、康円を運慶四男康証（康勝）の子として、湛康をその康円の子としてあげる。慶秀は運慶六男運雅（運賀）の子とされる。この系図の記載はそのまま信じられず、湛康の位置は事績から検討されなければならない。

湛康の事績と遺品

湛康の名の史料上の初見は、弘安二年（一二七九）に亀山院最勝講本尊厨子の四天王像を奉渡したことである（『吉続記』）。この四天王像は宝治二年（一二四八）、後嵯峨院の最勝講の際に湛慶が造った旧像が焼失したのちの再興像であり、そもそも四天王像は元久二年（一二〇五）の後鳥羽院の最勝講の際にあらたに追加されたものという（『葉黄記』）。元久の像は、その時期やのちの湛慶との関係からすれば運慶が造っている可能性もある。ともあれ、この事績は湛康のなみなみならぬ出自を思わせる。名の「湛」字をみれば、たとえば湛康が湛慶の直系の孫であるというような密接な関係が両者間にあることを想像させる。

翌弘安三年三月に焼失した大和長谷寺（奈良県桜井市）本尊十一面観音像の再興造像に湛康が大仏師尾張法印運実に次ぐ第二位の立場で参加したことは別にのべた（コラム5参照）。このとき尾張新法橋と号している。湛康に次ぐ第三位の仏師は慶秀であった。慶秀に優越する席次にある湛康に御曹司的な立場を想像したいところである。像を立て頂上面を上げた同年七月十五日、光背を立てた同月二十一日に仏師たちは禄をたまわるが、その際も必ず運実・湛康・慶秀の順であった。像の開眼は翌年十月であるが、この

おりには湛康は所労のため、つまり体調不良のためであろうか、覚円という仏師を代官としている。

これ以後の湛康の事績は遺品から知られる。弘安八年に京都市・勝持寺二王像を造った。慶秀と組んでの仕事で、湛康は吽形を担当した。慶秀は法眼に昇っていたが、湛康は法橋のままだった。永仁二年（一二九四）には佐賀県小城町・円通寺持国天・多聞天像を造った。銘に「尾張法眼湛幸」と記し、この

ときには法眼に昇っていたことがわかる。小仏師として湛誉という者もともなっている。

竹下正博は、こ

の二天像造立の年に円通寺の末寺として再興された小城町・三岳寺の薬師如来・大日如来・十一面観音菩薩の三像を湛康作品とみている（「肥前小城三岳寺の薬師・大日・十一面観音像」『MUSEUM』五四三、一九九六年）。

延慶三年（一三一〇）には大分市・金剛宝戒寺の清凉寺式釈迦如来像を造った。銘には「法印湛幸」とあり、法印に昇っていたことがわかる。ともなった小仏師には法橋位にある「幸誉」の名がみえ、これは冒頭でもふれた「運慶五代之孫」康誉にあたるようである（『運慶流』〈二〇〇八年、佐賀県立美術館他〉所収の竹下正博解説による）。金剛宝戒寺は、この八年後の文保二年（一三一八）には善派仏師に連なる南都仏師康俊による丈六大日如来像の造像が始まるなど、中央仏師の活動が交錯する場であった。

元応二年（一三二〇）には京都市・仏光寺聖徳太子孝養像を造る。ここでは「尾張法印湛幸」を名のる（納入文書）。元弘三年（一三三三）には福岡市・文殊堂文殊菩薩騎獅像（挿図）を造る。年紀不明だがよくととのった南無仏太子像の佳作である。銘記中には「湛賀」の名も記されるが、「奈良方系図」で湛康の次代として記される「湛雅」にあたるのだろう。

なお『古今一陽集』『太子伝玉林抄』に法隆寺新堂院、南都角寺律院（奈良市・海竜王寺）の太子二歳像の作者として語られる「丹好仏師」は湛康をさす可能性があるが、確かなことはわからない。像内に徳治二年（一三〇七）の銘記がある法隆寺宝蔵の二歳像が新堂院像にあたるともいわれたが、この像と善福寺の湛康作二歳像とは作風がかなり異なり、これを湛康作品にくわえることはやや躊躇される。

湛康の作風

湛康にはそれなりの数の遺品があるので、彼の作品をみることで運慶四代目以降の鎌倉彫刻の作風展開を明らかにすることが期待できるが、いかがなものだろう。

慶秀と共作した弘安の勝持寺二王像で湛康個人の作風をうんぬんするのはむずかしいかもしれないが、いかにも慶派正系の実力を思わせる。また、年紀不明の善福寺太子像には、それなりの繊細さもうかがわれるが、他の仏菩薩像や形式的にそれに近い像にはや

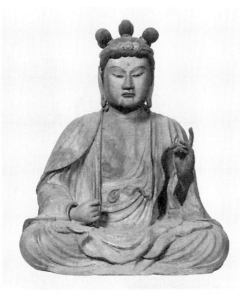

文殊菩薩坐像（湛康〈湛幸〉作，文殊堂）

永仁の円通寺二天像は均整のとれた堂々たる姿で、

や疑問符がつく。推定作品である三岳寺の三像もふくめ、これらに共通するのは、全体に太づくりでとくに正面観が幅ひろい体軀に顕著な、やや鈍重な感覚である。それらがまとう着衣は形式にも衣文構成にも煩瑣がめだち、整理された統一感や端正さにはとぼしい。総じて概念的な造形は運慶や湛慶の世代はいうまでもないが、第三世代の康円の作品の水準からもかなりのへだたりがあるといってよい。このような湛康の作風の傾向は、単に年代の下降だけでとらえるべきだろうか。

西国湛派の形成

　湛康の作風の問題は、彼の後半生の作品が多く九州地方に存することとともにあわせて検討する必要があり
そうだ。湛康は運慶系統の正統を示す東寺大仏師職についた形跡がなく、また彼の後継者と考えられる湛
賀（湛雅）は、前述の「奈良方系図」によればいったん東寺大仏師職につきながら「今者他国」すなわち
京を離れていたことが付記されている。これらから垣間みえる事情と彼らの作風展開には関係がないだろ
うか。仏像史における中央と地方という重要な問題の一つにくわえて考えたいものである。一方で、湛慶
の項でのべたように、湛慶の造像伝承ともいうべき重要な情報が四国地域に残っていることと、湛康作品分布の
問題との関係も考慮しておきたい。

　南北朝時代の九州地方には、湛康らの系譜をひき、名の「湛」字を継承する湛勝・湛秀らの活動があ
った。彼らには「西国湛派」の呼称も与えられているが、一段と地方化が進んだ粗放な作風には、もはや
中央仏師の造形の片鱗を感じさせるものはない。

（山本）

性

慶

性慶（生没年不詳）は、鎌倉末から南北朝期に活動した仏師である。その前半生は、西園寺大仏師として宮廷貴顕の仕事をしたが、支援者西園寺家の凋落と命運をともにし、後半生は地方での造像を余儀なくされた。この期の政権の推移に翻弄された仏師であった。

記録に知られる事績

延慶四年（一三一一）正月、後伏見院女御寧子（西園寺公衡女、広義門院）御産に際して七仏薬師法が修されたが、その本尊七仏薬師像は北山西園寺（西園寺公経が元仁元年〈一二二四〉に創建）の五大堂から渡された像で、「当堂仏師章慶法眼」が移座に従ったという（『広義門院御産愚記』）。章慶と出る性慶は「当堂仏師」とされており、西園寺五大堂の仏師であった。そしてこの七仏薬師像は、乾元二年（一三〇三）の亀山院妃瑛子（西園寺実兼女）御産御祈にも用いられており、西園寺家ゆかりの験仏であったらしい。

さらにさかのぼってこの像は、寛元元年（一二四三）六月の後嵯峨帝中宮姞子御産御祈の七仏薬師法本尊

にあたるらしく、姞子の父西園寺実氏が仏師隆円法印らに作らせた像であった。西園寺家と円派仏師隆円との関係はすでに指摘されるところで（松島健「西園寺本尊考」『鹿苑寺と西園寺』二〇〇四年、思文閣出版）、隆円作のいわば験仏の再利用の場に性慶がいたわけで、その意味するところが興味深い。

『公衡公記』によれば、正和四年（一三一五）四月に後伏見院の沙汰で日吉七社の神輿の造替が行われたが、そのうち三社分に法眼性慶が木仏師として関与した。いずれも絵師は高階隆兼であった。付属する鳳凰などの木彫にあたったものであろう。ただ七社筆頭の大宮分は三条法印朝円とともにであった。このことと作風の共通性から、性慶は円派仏師とのつながりが想定されてきたのである。

元応二年（一三二〇）九月八日、後伏見院・花園院は永福門院（西園寺鏱子）・准后（西園寺寧子）らとともに栂尾（高山寺）に御幸し、御影堂にて伏見院御影を拝した（『花園天皇宸記』）。伏見院三回忌に連なる親族一同の御幸であったのだろう。ここで花園院は、伏見院側近日野俊光が律師豪信を召して伏見院御影を写させたところまったく似ていなかったが、正慶（性慶）の作ったこの御影は少しも相違なく、故院の竜顔を拝するようで、懐旧の涙が抑えられなかったという。栂尾に伏見院御影があったことは同記に確認でき（宮島新一『肖像画』一九九四年、吉川弘文館）、院崩御が御影造像の契機とすれば、文保元年（一三一七）九月三日ごろのこととなる。この時点での伏見・後伏見・花園三院と西園寺家との密接な関係は明らかで、それが西園寺所属の性慶がこの重要な造像に従事しえた理由であろう。また栂尾高山寺はかつて西園寺家を通じて慶派仏師の活動の舞台であった。運慶・快慶・湛慶らの造像が知られている。そこに性慶の造像があったことは、慶派つながりの文脈でふさわしくも思われる。

正中三年（一三二六）三月、西園寺大仏師性慶法印は東寺大仏師職補任を求めて申状を東寺に送った（『拾古文書集五』）。ここで性慶は、湛慶以来の西園寺大仏師職などを継いでいることをのべ、運慶・湛慶の嫡流として東寺大仏師職補任を求めた。性慶は、湛慶の系譜に自らを位置づけて運慶派嫡流を主張したのである。経歴詐称の疑いはあるが、西園寺大仏師職を湛慶からとするのは、湛慶と西園寺公経の関係から蓋然性は高い。ただし、湛慶一流の系譜は不明なことが多く、先述した隆円以後の円派に西園寺での権益が渡ることになった可能性もなしとしない。

性慶は正中三年ごろまでは西園寺大仏師を名のり、宮廷周辺で華やかな活動を繰り広げていたようである。後盾の西園寺家は、公経以来関東申次として幕府との関係が深く、それを支えに実兼・公衡・実衡は伏見院以降の持明院統と結びつき朝廷での勢力を誇ったが、鎌倉幕府滅亡以後著しく凋落した。性慶は西園寺家と命運をともにしたらしい。おそらく西園寺大仏師職は有名無実化し、宮廷周辺での仕事を失い、京都以外に造像の場所を求めざるをえなくなったかと推察される。

性慶の遺作

銘記により次の四件が知られる。いずれも法印位を名のり、志那神社像以後は京都以外での造像で、西園寺大仏師の名のりはない。

京都市・東福寺塔頭永明院宝冠釈迦如来坐像　元亨四年（一三二四）

滋賀県草津市・志那神社普賢菩薩坐像　建武元年（一三三四）

長野県伊那市・薬師堂薬師如来坐像　暦応三年（一三四〇）

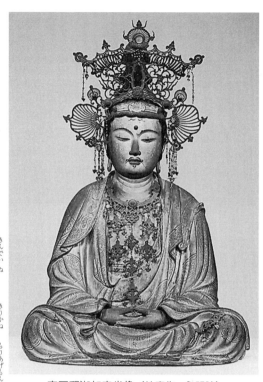

宝冠釈迦如来坐像（性慶作，永明院）

の寄木造りで、玉眼を嵌入し、表面は金泥塗りで切金・盛上文様を施す。銘記に西園寺大仏師法印を堂々と名のる性慶絶頂期の作である。優しい相貌で全体に穏やかさに満ちて美しい。やや神経質な印象だが、できばえはよく入念の一作といえよう。いかにも宮廷貴顕好みの繊細緻密な作風である。その後の作品は徐々にふくよかさを増し、くっきりとした表情になるが、穏やかな丸顔や衣文表現の軟らかさは変わらず、この期の円派仏師の尭円の作によく似ており、康誉や南都仏師康俊のいささか無骨ながらがっしりとした趣の作風とはやはり異なる。少なくとも作風の上では円派系統といわざるをえない。

愛知県西尾市・願成寺宝冠釈迦如来坐像　貞和二年（一三四六）この他に、愛知県西尾市・実相寺如意輪観音菩薩坐像はその作風から性慶の作とみられている。

永明院の釈迦像と頂相

永明院は東福寺の塔頭で、蔵山順空（円鑑禅師）が徳治二年（一三〇七）に開いたとされる。釈迦像は円鑑の塔所にその頂相とともに安置される。像高五三・五チ。ヒノキ材

それにしても性慶は、知名度は低いが、美術史上の著名人絵所絵師高階隆兼や似絵画家豪信と同じ場にその名が登場し、超一流仏師であったらしい。伏見院御影は花園院によれば豪信より評価が高かった。豪信による花園院の肖像画が京都市・長福寺に伝わる。その、簡略な筆で表情を巧みにとらえた画風は、いかにも似絵風で評価すべきだが、伏見院御影の場合、豪信のそれは似ておらず、性慶の彫像は少しも相違なしとされた。豪信風ではなかったとすれば、この期の頂相や時宗祖師像のような迫真的な写実表現のそれをイメージすべきなのかもしれない。永明院の開山円鑑の頂相彫像はあるいは性慶の作かとされるが、今は失われた伏見院御影をこの像にうかがうことができるかもしれない。

（武笠）

康誉（こうよ）

六十年以上前に栃木県真岡市・遍照寺（へんしょうじ）の康誉作大日如来像（**挿図**）を紹介した水野敬三郎が「運慶史料提供の功に報い」たいとのべたように（「大仏師法印康誉とその遺作」『MUSEUM』二一〇、一九六一年）、康誉（生没年不詳）の名は運慶とのかかわりによって早くから知られていた。

康誉の注進と東寺大仏師をめぐる相論

康誉と運慶とのかかわりを知らせる史料とは、南北朝時代に編まれた京都市・東寺（とうじ）の寺誌『東宝記』であった。その第一棟宇目録の南大門条と中門条に、正中三年（一三二六）に南大門二王像と中門二天像の修理を担当したとみられる大仏師康誉法眼（ほうげん）の注進状が引用されている。そこには建久年中（一一九〇〜九九）の二王の作者は運慶・湛慶（たんけい）であり他の運慶子息が参加したこと、同じく二天の作者は運慶子息六人であることが記され、運慶一門の事績を知るうえでの重要な史料として運慶研究に活用されてきたのである。

このときの二王・二天像の修理事業は東寺大仏師職（しき）の補任（ぶにん）にかかわり、何人かの仏師を巻き込んだ相論

が起きていた（根立研介『日本中世の仏師と社会』二〇〇六年、塙書房）。性慶の項でふれた、彼の大仏師職補任を求めての申状も、その相論のなかで提出されたものだった。性慶は申状に「奈良方系図」と称する、みずからを運慶・湛慶の嫡流とした系図を添えているが、系図中に康誉の名はない。後述するように康誉は系図にみえる湛康―湛雅に連なる者とみられるが、性慶はみずからを東寺大仏師職の正統な継承者であると主張するために、競望していた康誉をことさらに無視したようだ。ともあれ、康誉はこの十四年後、暦応元年（一三三八）十二月に東寺大仏師職に補任されており（『東寺凡僧別当私引付』）、彼の注進状が『東宝記』に載ることからみても、修理事業担当を獲得したのだろう。

康誉の系譜

康誉の名は、延慶三年（一三一〇）五月の大分県日田市・金剛宝戒寺の法印湛康（幸）作釈迦如来像の像内銘記中に「幸誉」としてもっとも早くみえる。すでに法橋位にある。像の作者湛康と共同の事績のある慶秀にも、系図で彼の次代にあがる湛雅にも東寺大仏師職補任の記録がある。湛康や湛雅との血縁関係は不明であるが、系図で彼は湛康の工房から出て、正中三年（一三二六）の相論にくわわり、暦応元年（一三三八）に東寺大仏師となったのであろう。補任の時期が相論発生よりもかなり遅れた背景に、康誉の出自の問題がある可能性を根立研介は想像しているが（前掲書）、そのあたりはもう一つよくわからない。

東寺大仏師康誉の名は各種仏師系図にとりあげられている。運慶の没年を記すことで著名な『東寺諸堂縁起抄』所収の「仏師系図」には湛雅と康湛をつなぐ位置、同書所収の「東寺木大仏師初事」には尾張法

印湛慶（湛康の誤りか）と侍従法眼康尊をつなぐ位置に、康誉の名がある。そして近世の『本朝大仏師正統系図』には九代康勝の次代十代康弁と並ぶ位置に彼の名が出て、「七条西仏所」「一流始帥法眼」などの注記がある。東寺大仏師職を継承した運慶系統の仏師が属した仏所を中世後期以降「七条西仏所」と呼ぶのだが、その系統はある時期からいくつかに分立し、七条西仏所はその一である。この問題についても根立研究の積年の研究があり、間接的に史料を組み合わせてゆくと、「西仏所」の名称はともかく康誉がその一系統の始まりであることが確かめられる。

東寺大仏師康誉の事績

康誉の事績は東寺大仏師職補任以後八年ほどの間のものが知られる。単独の遺品もこの間のものである。

大仏師職補任の翌年、暦応二年（一三三九）には山口県宇部市・浄名寺如意輪観音菩薩像・聖徳太子像（南無仏太子像）を造ったことが両像の銘記で明らかである（末吉武史「山口・浄名寺の康誉作如意輪観音坐像・聖徳太子立像について」『組織論―制作した人々―』〈『仏教美術論集』六〉二〇一六年、竹林舎）。銘記中の彼の名は「大仏師幸誉」と記され、「侍従公」「備前公」なる小仏師の名が続く。のちの史料から前者は仏師系図中にみえる康尊、後者は同じく康依にあたることがわかるが、如意輪観音像分の銘記には彼らが康誉の子息であると明記されている。ちなみに仏師系図での康誉の後継者康俊（南都仏師康俊とは別人）は康尊の兄であるともいうが、康尊・康誉・康俊の親子関係を示す史料はなく、両者の関係にはなお謎が残る。翌暦応三年二月にはやはり康尊・康依とともに福岡県北九州市・大興善寺如意輪観音菩薩像を造った。その三年後、康永二年（一三四三）十月には「大仏師法印幸誉、法橋幸尊、備前公幸為」とある。その三年後、康永二年（一三四三）十月に

大日如来坐像（康誉作，遍照寺，写真提供：栃木県立博物館）

は大分県日田市・岳林寺釈迦三尊像を造ったことが『豊西説話』にみえ、該当する釈迦と右脇侍像が現存する。史料には「大仏師法印幸与／子息備前坊幸意」とあって幸意は康依であろう。このように康誉の造像はかつての湛康のそれに連続するように、長門・豊前・豊後の西国地方に展開しているが、その背景には西大寺律宗があった可能性が考えられている。『円教寺旧記』捃拾集にみえる、暦応年中に播磨円教寺常行堂都に近い地域の記録も知られる。

本尊阿弥陀三尊像を宝冠阿弥陀と四菩薩像に造り替えるために京都五条から招請された「大仏師帥法印」は、『本朝大仏師正統系図』に「帥法印」の称号が付される康誉にあたる（神戸佳文「康俊と康誉の競合」『横田健一先生古稀記念文化史論叢』上、一九八七年、創元社）。

冒頭にあげた、古くから知られる貞和二年（一三四六）の遍照寺大日如来像は康誉最後の事績でもある。像底に「運慶五代之孫／大仏師法印康誉／貞和弐年戌丙二月日開眼畢」という明快な朱書銘があ

る。遍照寺は、三度東寺長者に補せられた賢俊（けんしゅん）を開山と伝える寺で、東寺大仏師の作を本尊とすること

に不思議はない。

康誉の作風と史上の位置

康誉が遍照寺大日如来像の銘記で名のった「運慶五代」の代数は東寺大仏師のそれを示すのだろう。彼

以前の四代は運慶・湛慶・慶秀・湛雅であろうか。運慶の東寺大仏師補任は史実ではないが、このころ伝

承として定着したものとみられる。康誉の作品はいずれも、湛康作品に通ずる一種の地方性をもちながら、

武骨なまでの男性的な面貌、胸が張って奥行きのあるがっしりした体軀（たいく）、太く深い衣文（えもん）を一層強調してい

る。とくに、体軀の剛直なとらえ方などは、鎌倉中・後期の作品をとびこえて、願成就院（がんじょうじゅいん）阿弥陀如来像

や浄楽寺（じょうらくじ）阿弥陀如来像のような、鎌倉初期の運慶壮年期の作品を意識したかのようにもみえる。こうし

た感覚は、まもなく時代の主流となる院派の作風とは明確に異なる個性の主張であり、室町時代以降にも

運慶派仏師の系譜のなかで、ときおり本家帰りのようにあらわれる。

鎌倉時代最末期、南北朝時代初頭、康誉は、運慶史料の提供のみならず、作風の上でも運慶を顕彰した

仏師だったのである。

（山本）

第2章

快慶派

快慶

快慶（生没年不詳）は、運慶とともに鎌倉時代を代表する仏師である。奈良仏師康慶の弟子であり、運慶とはほぼ同世代であった。俊乗房重源（一一二一～一二〇六）を師とする敬虔な浄土教信仰者でもあった。重源から阿弥陀号を受けアン（種子。𑖀または𑖁）阿弥陀仏と号した。この仏像作家と信仰者の二面性が、彼の性格を、他の仏師とりわけ運慶との対比において特徴づけている。

重源関係の造像

快慶は遺作がことのほか多い。銘記や納入品などに自らの名を記す。それは信仰者としての作善の意味合いが濃いからなのだろう。その数は私算によれば四十件以上、五十軀以上に及ぶ。

快慶の造像事績の傾向をみてみよう。まず何といっても注目すべきは重源との関係である。養和元年（一一八一）から東大寺大勧進となった重源に重用され、快慶をはじめ康慶や運慶など慶派仏師が東大寺再興造像で大活躍した。建久五年（一一九四）の中門二天像に始まり、翌六年には大仏殿の両脇侍観

音・虚空蔵菩薩像、同四天王像と続き、最後は建仁三年（一二〇三）の南大門二王像にいたる。これらは
いずれも一〇メートル前後の巨像であるが、快慶はすべてに従事している。この他にも鎮守八幡宮の建仁元年銘
の僧形八幡神坐像、俊乗堂の阿弥陀如来立像など東大寺関係で優品が遺る。また、重源の同行衆とし
て数多くの関連造像に従事した。その中心が、各地に重源が開いた別所の造像である。とくに播磨別所
浄土寺浄土堂の阿弥陀三尊像は丈六の巨像で快慶の代表作といえる。

　彼がいつ重源の弟子となったかはっきりしない。知られている快慶最初の事績は、寿永二年（一一八
三）の運慶願経（コラム2参照）への結縁である。同じ工房の同輩として同心したもので、快慶の康慶工
房の一仏師としての立ち位置がうかがえる。彼の知られている最初の遺作が、アメリカ・ボストン美術館
の弥勒菩薩立像である。この像は興福寺旧在で、文治五年（一一八九）仏師快慶が二親および「先師権
僧正」のために発願造像したものである。先師を興福寺僧玄縁とする説があり、快慶の興福寺僧として
の出自が想像でき、康慶のもとにいたった道筋もみえてくる。この時点までは「仏師快慶」であり、まだ
重源との関係がみえないが、この三年後の建久三年銘の醍醐三宝院弥勒菩薩坐像は、醍醐寺座主勝賢発
願の後白河院追悼造像で、快慶はみずからを「巧匠ズ阿弥陀仏」と名のっている。この三年間に重源との
関係が顕在化したとみられる。この間に東大寺再建のための同行衆の組織化を急ぐ重源と快慶の東大寺で
の遭遇が想像できる。あるいは重源と法然との関係をそこに絡ませてもよいのかもしれない。巧匠との名
のりも宋風を標榜した重源の影響かとひとまず推察される。なお「巧匠」については、建久二年に後白河
上皇が造らせた嵯峨釈迦堂霊像釈迦の模像の作者「人間巧匠」（『転法輪鈔』）が快慶で、伝説の仏工「天

匠」毘首羯磨を意識した名のりであるとする推定がある。さらに、このことも含めて、快慶初期に後白河上皇との関係があったとする見方もあるが、どうであろうか。

信西縁者との関係

また重源以外に、信西入道藤原通憲の子や孫の僧が関与した造像にあたっていることが注目される。前出三宝院像の勝賢、安倍文殊院文殊五尊像や東大寺僧形八幡神坐像の明遍（空阿弥陀仏）と慧敏（安居院澄憲の子恵敏か）、作品はないが事績が知られる貞慶などである。彼らはまさに鎌倉仏教の主導者に他ならず、その造像にたずさわりえたことに快慶の宗教者としての側面がうかがえるが、あるいは快慶の出自にかかわるのかもしれず興味深いところである。

ところが後半生になると、快慶は僧綱位を得て、宮廷仏師化したかのように思われる。信仰者としての性格が薄れ、宮廷貴顕や大寺の大規模造像にたずさわるようになっていった。信仰者としての性格が薄れ、宮廷仏師化したかのように思われる。建仁三年（一二〇三）東大寺物供養で法橋に叙されて以後「𑖀阿弥陀仏」の名のりをやめている。なお建久六年（一一九五）の東大寺大仏殿供養に際して、快慶は賞を譲って康弁（湛慶の誤りか）が法橋となったが『東大寺縁起絵詞』、これには仏師としての僧綱受位を憚った彼の信仰心の反映があったか、あるいは僧綱位に無縁であった師重源への遠慮があったのかもしれない。

慈円と青蓮院造像

貴顕とのかかわりのきっかけは青蓮院の造像であったろう。青蓮院は、慈円（一一五五〜一二二五、藤原忠通息で九条兼実弟）が入寺して、元久二年（一二〇五）に三条白川から吉水の地へ移し、青蓮院吉水

毘沙門天立像（快慶作か，青蓮院）

坊が成立した。『門葉記』によれば、同年六月大懺法院上棟、建永元年（一二〇六）七月熾盛光堂が造営され、二堂併せて承元二年（一二〇八）十月二十四日に吉水大懺法院が供養されている。慈円が後鳥羽院に進上し、院御願として供養がなされた（『猪隈関白記』）。快慶は、この後の承元四年（一二一〇）にすでに法眼として熾盛光堂後戸の釈迦像を造り、さらに建保六年（一二一八）青蓮院火災後の造像にも従事した（いずれも『門葉記』）。彼が法眼になったのは、承元二年時の青蓮院造像であった可能性が高い。『門葉記』に載る願文によれば大懺法院には阿弥陀堂（周半丈六阿弥陀、等身観音弥勒二菩薩、三尺慈恵大僧正影像、

新造の三尺不動と毘沙門天）と熾盛光堂

美術館不動明王坐像と青蓮院兜跋毘沙門天立像（**挿図**。木造、彩色、玉眼。像高一〇二・五チン）はこのうちの

阿弥陀堂所在の二像にあたる可能性があり、快慶の造像かとみられている。

これをきっかけに建保三年後鳥羽院逆修の造像にも与り（『伏見宮御記録』）、建保六年の清涼寺釈迦

如来像の修理は後鳥羽院絡みという文脈にあるものとみられる。慈円を通じて後鳥羽院関係造像に従事し

た快慶であった。後鳥羽帝護持僧で天台座主に四度もなった高僧慈円との関係は具体的にはなかなかみえ

てこないが、重源が建永元年に没したことが、快慶の信仰心に変化をもたらした可能性が高い。

晩年期の栄誉

快慶晩年の道助法親王（後鳥羽息）創建の高野山光台院本尊阿弥陀三尊像、最後の事績とみられる宣陽

門院観子（後白河皇女）御願の醍醐寺焔魔堂造像などは、快慶の得た名声に応ずる宮廷貴顕の発注という

べきか。また承久元年（一二一九）の長谷寺本尊十一面観音再興造像も、霊像再興にあたっての快慶の信

仰者としての立場とともに、仏師としての社会的地位の著しい向上がその背景にあったとみられる。さら

に、建暦三年（一二一三）の法勝寺九重塔造像後、幕府関係の造像が中心になる運慶に対し、快慶は京

都を離れることはなかったようである。後鳥羽院政と幕府との対立が強まることと、快慶の宮廷貴顕の造

像とは同調しているように思われる。幕府方の運慶起用に対し、宮廷側は快慶を選んだということであろ

うか。

（武笠）

行快（ぎょうかい）

行快は、運慶とともに鎌倉時代彫刻史を牽引した仏師快慶の弟子である。快慶の弟子には他に長快や栄快がいるが、行快は筆頭弟子であった。ただ快慶はアン（種子。𑖀または𑖁）阿弥陀仏と号したが、行快には阿弥陀仏号が知られない。このことは何かを意味するのか。定阿弥陀仏と号した長快は、快慶と同じ性格の仏師であった可能性が考えられるのだが。

経歴事績と作例

生没年は不明だが、おおよそ承元四年（一二一〇）ごろから文応元年（一二六〇）ごろまでの活動が知られる。その間、建保四年（一二一六）に法橋になり、嘉禄三年（一二二七）から天福二年（一二三四）までのあいだに法眼に叙された。彼の名の初出は、快慶作、大阪市・藤田美術館地蔵菩薩像銘記の「開眼行快」で、玉眼にかかわる仕事で快慶を補助したとみられる。建保四年の青蓮院熾盛光堂造像で、快慶の譲りで法橋に叙されたのは（『門葉記』）行快らしい。建保七年の長谷寺十一面観音再興造像には快慶を

補佐する「佐法橋行快」の名がみえ（『建保度長谷寺再建記録』）、さらにほぼ同時期ごろの京都市・大報恩寺十大弟子造像にも快慶のもとに従事した（富楼那像銘）。京都府城陽市・極楽寺阿弥陀如来立像は、嘉禄三年八月ごろの法橋行快作で、納入文書によりこの時すでに快慶が亡くなっていたことが知られる。行快自立後の仕事である。このあと天福二年に「大仏師法眼行快」は大阪府河内長野市・金剛寺不動明王坐像・降三世明王坐像を造立した（不動像銘）。極楽寺像造立後何らかの功績で法眼に叙されたらしい。彼の知られている最後の事績は、法眼銘の蓮華王院千体千手観音造像だが、残念ながら行快作像が特定されていない（コラム3参照）。

彼の確実な遺作は次の通り。法橋時代の極楽寺像、滋賀県大津市・西教寺阿弥陀如来および観音菩薩像（観音像に銘、観音のみか）、同県木之本町・浄信寺阿弥陀如来立像。法眼時代の金剛寺像、文暦二年（一二三五）の滋賀県甲賀町・阿弥陀寺阿弥陀如来立像、大報恩寺釈迦如来像、京都市・聞名寺阿弥陀三尊像。他にその作風から行快作とみられる作例として、建暦二年（一二一二）の京都市・浄土宗所蔵阿弥陀如来立像（滋賀県信楽町・玉桂寺旧蔵）、「巧匠法眼」銘の大阪府堺市・北十万阿弥陀如来立像がある。

大報恩寺釈迦如来坐像

行快の代表作はやはり大報恩寺像であろう。吊り上がった目と張りのある肉付けで溌剌とした表情が作られ、両手の作る空間の大きさは運慶の興福寺北円堂弥勒仏像を思わせて見事である。両脚部が厚みや量感に欠けてやや貧弱だが、中央のV字を連ねた衣文などが装飾的で弱点を補っている。この像が法眼行快の作であることは銘記に明らかだが、製作年代が定まらない。大報恩寺の本堂棟木銘や縁起によれば、承

釈迦如来坐像（行快作，大報恩寺）

久三年（一二二二）に仮堂に釈迦如来像が安置され、安貞元年（一二二七）十二月二十七日に本堂に安置されたといい、この年紀と彼が法眼になったであろう年代（一二二七年八月～三四年三月のあいだ）との微妙な齟齬が解釈をむずかしくしている。承久に作られた快慶の像が何らかの事情で失われ、その代わりの像を行快が造像したとの解釈もなされるが、今結論を出しがたい。いずれにせよその目尻の吊り上がった個性的な顔は、阿弥陀寺像と同じであり、行快作であることは疑いなく、法眼時代の作としても不都合はない。この顔はもっとも行快的な顔と筆者は考えているのだが、彼の作例をみると必ずしもこの顔ばかりではない。

行快の阿弥陀如来立像

行快には、いわゆる安阿弥様の阿弥陀が六例知られている。このうち阿弥陀寺像と浄土宗像が吊り目の行快顔で、他四例はそうでもない。法橋銘の極楽寺像と浄信寺像は、いずれもやや吊り目ではあるがこぢんまりとまとまった穏やかな顔付きで、体部を含め全体的におとなしい作風を示す。法眼時代の阿弥陀寺像は面貌や体躯に溌剌とした気分が感じられるのに対し、彼の法橋時代の作風といえそうである。一方、行

快顔の浄土宗像は、行快作ならばその無位時代の単独作ということになるが、吊り目顔が法眼時代の行快顔ならば、浄土宗像はそれに反することになる。また法眼時代作とみられている北十万像は、吊り目顔ではないので行快作ではないことになる。

極楽寺像の顔は、快慶作の大阪市・大円寺像（法橋銘）や奈良市・西方院像（法眼銘）を思わせる。快慶晩年の影響が行快作におよんだか、あるいは快慶晩年の工房製作のパターンを法眼時代と法橋時代のそれとしうるのか、それとも造像ごとに使い分けたのか。阿弥陀寺像や大報恩寺像は、全体に溌剌とした気分に溢れ、行快の個性がダイレクトに出ているように感じられる。

こちらこそが行快作風のデフォルトというべきか。

金剛寺の造像

金剛寺の不動・降三世像は、行快現存唯一の密教造像であり、また二㍍を超える大像である。行快がなぜこの造像に従事しえたかは不明だが、銘記に出る本願主慶円、大勧進覚実、大観掌慶俊などは、この期の『金剛寺文書』（『河内長野市史』五）に見出すことができ、寺務を司った寺家方の学衆とみられる。また覚実は、当寺金堂大日如来像の光背・台座にかかわる安貞二年（一二二八）の「田地売券写」の「勧進伝灯大法師」にあたるとされる。同文書により、安貞二年以降に大日像光背・台座が修造され、光背の金剛界三十七尊影像はその時に付加されたもので、その快慶風の作風から行快の作と推定されている（奥健

のなかに行快の作風があらわれたか。耳の形で行快作と快慶作を分けるという寺島典人の近時の試みは〈「西教寺蔵　木造阿弥陀如来及び両脇侍立像」《「国華」一四〇七、二〇一三年》他〉、この際有効であろう。いずれにしても行快には、阿弥陀寺像のそれと極楽寺像のそれとの二パターンの作風があったと思われる。そのパターンを法眼時代と法橋時代のそれとしうるのか、それとも造像ごとに使い分けたのか。阿弥陀寺像

夫「天野山金剛寺金堂三尊像の保存修理と国宝指定」『月刊文化財』六五〇、二〇一七年）。不動像と同じく覚実が勧進であることからも行快関与の可能性は高い。

不動像は、頭や体が太造りに過ぎて重々しく、肉付けも大雑把で、行快らしさはうかがえない。ただ両脚部の特徴的な衣文線は快慶の不動像に範を取ったものであろう。一方の降三世像の方が、図像写しとみられるその動的な姿をなかなか見事に立体化して見応えがある。太く丈の高い 髻 などに快慶風が認められる。いずれも、小像を単純に引き延ばしたかのような大作りな印象がある。快慶とともに長谷寺十一面観音像など巨像製作にも従事した行快だが、師没後の行快工房はまだ巨像製作を十分にこなすにはいたっていなかったようである。　光背周縁部の三十七尊彫像は、吊り目の像もあって快慶・行快風だが、できばえにばらつきがあり、やはり工房製作の不備がうかがえるように思われる。

（武笠）

栄快・長快

快慶の後継者

そもそも仏師には子供がいることが多い。平安後期十一世紀前半以降、僧として社会的地位を認められながら、定朝が康尚の子とされる例以来、仏師には子がいるのがむしろ一般的なようである。院政期には仏師は、実子を核に多くの弟子を養成してその勢力を広げ、結果定朝後継の三派仏師の系譜が成立することになった。時には娘を貴族のもとに送り込み、その子が仏師となったケースもあった。快慶と同世代の運慶には六男一女がおり、男子はいずれも仏師となった。そうしたなか快慶は実子がいなかったと考えられている。

俊乗房重源の弟子で「アン（種子・梵または梵）阿弥陀仏」の号を持ち、長谷寺本尊再興時に「其身浄行也、尤足清撰歟」（『長谷寺再興記』）とされた快慶の場合、「浄行」が淫欲を離れるの意であれば、そう考えるのが自然であろう。

僧の妻帯や子のことは筆者の任に余る問題だが、後白河上皇期あたりから、たとえば藤原通憲（信西）の子の静賢や澄憲（聖覚や八条院高倉は澄憲の子である）な

どには子がおり、いわゆる浄土宗系の展開のなかでこのことが顕在化してくるようである。ただ仏師に子がないのが一般的ではなかったとも言い難いだろう。院政期の仏師においても、たとえば円派仏師の円信は、尊勝寺阿闍梨としてその名が『究竟僧綱補任』に録される立派な僧でもあり、その後継者も知られておらず、実子がいなかった可能性が高い。

ともあれ快慶に実子はいなかったとみられるが、多くの弟子が彼の造像を支えていたようである。たとえば、建仁元年（一二〇一）銘の東大寺僧形八幡神像では、小仏師として快尊や慶聖など「慶」の字を有する者など計二十八名の僧名が記され、石山寺や東京芸術大学の大日如来坐像などの銘記に出る、造像に関与したとみられる円阿弥陀仏・了阿弥陀仏・万阿弥陀仏・忍阿弥陀仏などの阿弥陀仏号衆などである。快慶のまわりには、仏師としての弟子と、重源同行衆である同輩としての阿弥陀仏号の工人がいたように思われる。それらは重なる場合もあったろう。

快慶の弟子としてもっとも知られているのが行快である（行快の項参照）。建保四年（一二一六）の青蓮院熾盛光堂造像で快慶より譲られて法橋になっており、同七年の長谷寺再興造像でも快慶を補佐しており、筆頭弟子といってよい。行快は前者の仏師系弟子にあたるのであろう。他には、新大仏寺阿弥陀如来像にも名が出る前出の快尊などが気にかかるが、それ以上に情報はなく、弟子といってよいかは不明である。

行快以外で一般的に弟子とされているのが、栄快と長快である。

栄　　快

栄快（生没年不詳）については、快慶との関係を示す確たる証拠はないが、その「快」をともなう名前

から快慶の弟子かとみられ、唯一の遺作として滋賀県近江八幡市・長命寺地蔵菩薩立像が知られている。長命寺像は建長六年（一二五四）の作で、銘記に「定朝八代栄快法橋造畢」「興福寺大仏師相承」「東大寺大仏師　薬師寺大仏□（師か）三ヶ寺也」とあり、栄快がこの時に法橋位にあったこと、自称で興福寺・東大寺・薬師寺の大仏師であったことが伝えられる。定朝八代を名のるなど、かなり口数の多い雄弁な銘文で、栄快の性格がうかがえる。また建長八年三月二十八日造始の東大寺講堂造像で脇侍四軀のうち地蔵菩薩立像（立長一丈）を法橋として担当した（『東大寺続要録』）。中尊千手観音像は法印湛慶、脇侍虚空蔵菩薩立像が法眼院宝、浄名居士坐像が法眼定慶、文殊菩薩坐像は後述する法橋長快であった（『東大寺続要録』）。

長命寺地蔵菩薩像は、左手に宝珠、右手に錫杖を執る三尺の立像で、ヒノキ材製、彩色・金泥塗り・切金文様を施し、玉眼を嵌入する。この像は古くから知られており、快慶よりもできばえがよいと評価されていた。X線写真によって像内に舎利壺と多数の薄板製地蔵菩薩像を納入することが判明している。大きさを感じさせる堂々たる体軀で、衣文の流れも美しく、なかなか見事なできばえである。ただあまり快慶風が感じられないのは事実で、むしろ善円など善派風が指摘される。この像と年代的にも作風も近い康元元年（一二五六）銘の奈良県宇陀市・春覚寺地蔵菩薩立像を造った刑部法橋快成も善派として取り上げられることが多いが、栄快と同様に、出自としては快慶の系統なのかもしれない（快成の項参照）。

長　快

一方の長快（生没年不詳）は、東大寺講堂文殊造像に際し「長快法橋（後名定阿弥陀仏）」と出る（『東大

十一面観音菩薩立像（長快作, パラミタミュージアム）

寺続要録」）。また、遺作である六波羅蜜寺弘法大師坐像は「巧匠定阿弥陀仏長快」と銘記（無年紀）に記される。

快慶と同じく「巧匠」を名のり、阿弥陀仏号を持つことから快慶の弟子とみられる。

六波羅蜜寺像の製作年代は、東大寺講堂像では法橋にあったが六波羅蜜寺像ではその名のりがないので、建長八年（一二五六）以前と推定される。また六波羅蜜寺像の姿は、天福元年（一二三三）康勝作と知られる東寺西院弘法大師像と同じであるが、東寺像に比して丸い顔が目立ちおっとり穏やかな印象で、東寺像よりも年代が降ることは明らかである。おおよその年代が導かれてこよう。なお栄快・長快いずれも蓮

華王院建長再興造像にはかかわらなかったらしい。中尊千手担当の湛慶らも脇仏等身像の造像は多くない。

行快の参加はあったものの快慶系統の仏師はあまりかかわれなかったというべきであろうか。

長快の作として、比較的最近知られた三重県菰野町・パラミタミュージアム十一面観音菩薩立像も取り上げる。像高一二二・四センチ、木造、漆箔、玉眼の像である。これも年紀がないが、「巧匠定阿弥陀仏長快」の銘がある。像高一二二・四センチ、木造、漆箔、玉眼の像である。これも年紀がないが、「巧匠定阿弥陀仏長快」の銘がある。六波羅蜜寺像と同様の理由で法橋になる以前の作とみなされる。一二五〇年前後の作であろうか。穏やかな面貌で、長い腰布の下端の衣文処理が美しい、堅実な作である。左手に花瓶、右手に錫杖を執はね上げるようにあらわすのが珍しい。興福寺禅定院観音堂伝来という。右腰脇で裙の折り返しをり、金剛宝盤石をあらわす方座に立つ、いわゆる長谷寺式の十一面観音である。

建保七年（一二一九）閏二月十五日に長谷寺は炎上した。その再興造像にあたったのが快慶であった。同年（承久元年）四月十七日「仏師法眼快慶（号安阿弥陀仏）」が仏師十五人を従えて御仏手斧始が行われ、十月二十八日に開眼供養がなされている（『長谷寺再興縁起』『長谷寺建立秘記』）。また藤原道家の東福寺観音堂（普門院）の三尺十一面観音像は快慶作で「長谷寺形」であったという（『九条道家惣処分状』）。

長快はこの像の製作にあたり、建保度の快慶造像をおおいに意識しそれを模したに相違ない。あるいはその造像の場に居合わせたかもしれない。建保度の快慶による再興像の姿をこの像にみることができるのであろう。

（武笠）

第3章

院

派

院尊

院尊（一一二〇〜九八）は、平安最末から鎌倉最初期に、法印ほういんとして僧綱そうごう仏師の席次筆頭にあって旺盛な活動をみせ、激動期を生き抜いた。建久九年（一一九八）に七十九歳で没し（『自暦記』）、これによって生年が明らかとなるが、こうしたケースは珍しく、年齢を絡めて仏師事績を検討する際の指標となることが意義深い。彼は、鳥羽とば上皇じょうこう期に活躍した院覚いんがくの後継だが、同じく院覚を継いだとみられる院朝いんちょうとの関係がみえない。貴族の出自とみられる院朝に対し、彼が院覚の下でどのような立場にあったのかはっきりしないが、少なくとも年齢的には院朝よりかなり年下ではなかったかと想像される。

治承兵火までの院尊

事績を通覧すると、まず、久安五年（一一四九）に、鳥羽院政下で復権した藤原ふじわらの忠実ただざね関連の造像で初登場する（『兵範記』）。その後、久寿元年（一一五四）に円派の賢円けんえんと共同で鳥羽金剛こんごう心院しんいん造像にあたり、なぜか賢円の譲りで法橋ほっきょうに叙された（同）。このあたりが院覚との関係に起因するのであろう。その後は

順調で、治承二年（一一七八）には法印にあり、仏師僧綱の筆頭になったものと思われる。この間、中宮平徳子や高倉上皇などの造像にあたり、後白河法皇や平氏政権にかかわりを持った。そして治承四年十二月の平重衡による東大寺・興福寺焼き討ちが勃発する。後白河上皇期になると前代までの膨大な造寺造仏が、著しく規模を縮小し、それに対して仏師の世界は大きく裾野を広げており、結果仏師間での競合が激しくなり、より多くの造像を受注するための政治性が仏師に求められる状況になった。そこに、唐突に東大寺・興福寺という大規模造像の場が提供されることになった。このいわば争奪戦を勝ち抜くのに院尊が幸運だったのは、この時点で法印位にあり、仏師間の席次の筆頭にあったとみられることである。

興福寺復興造像

　養和元年（一一八一）六月の、造興福寺御仏仏師選定のことに関しての明円の訴えによれば、金堂講堂御仏すでに院尊これを奉る、とされるが、過去の興福寺造像の事例から「下﨟」の者でも造像にあたっているとし、興福寺を拠点とした奈良仏師が担当するならわかるが、奈良仏師ではない院尊のみであるなら明円も担当しうることを主張した（『吉記』）。明円にとって「上﨟」と認識されていた院尊である。その院尊が、おそらくその地位と院派代々の摂関家との関係性を盾に摂関家と交渉し、いち早く金堂講堂御堂仏造像の内諾を取りつけていたものと想像される。ただ結局、奈良仏師成朝の主張もあり、さらに興福寺寺家方やおそらくは後白河法皇の介入もあって、各派仏師の分担造像に落ち着いた。同年七月八日に、金堂大仏師が明円、講堂が院尊、食堂が成朝、南円堂が康慶と決まった（『養和元年記』）。これで講堂大仏師となった院尊だが、さらに弟子の院実を大仏師に加えようと目論んでいたようで、大仏師が四人選定さ

れるのも前例がないのだからもう一人加えてもよいだろうという主張は（『養和元年記』）、いかにも強引な理屈である。このあたりに院尊の政治性がうかがえる（コラム1参照）。

講堂の造営は他堂に先駆けて始まった。講堂大仏師となった院尊は、半作の中金堂における維摩会催行のため、まず養和元年十月に新仏維摩居士と文殊を造立し（『維摩会幷東寺灌頂記』）、翌寿永元年（一一八二）十月におそらく本尊阿弥陀を造立し、降って文治二年（一一八六）十月までに観音・勢至を造り、十月十日に講堂諸像が完成安置されたらしい（以上『玉葉』）。中尊と四天王も新造されたのであろう。院尊はこの講堂造像により、建久五年（一一九四）の興福寺供養で賞を得、それを弟子院俊に譲り法橋とした（『愚昧記』）。

東大寺大仏光背

その後、復興造像の場は重源主導の東大寺造像へとシフトし、建久五年（一一九四）の中門二天、翌六年の大仏殿脇侍菩薩、四天王などの巨像製作は、重源の意向（源頼朝の意向もあるか）が反映して運慶・快慶らに独占されてしまうのだが、ここでも院尊はしっかりと大仕事を得たのであった。それは建久五年三月十二日からの大仏光背の製作で、光背本体や半丈六の化仏十六体などを、院実を筆頭に弟子六人、御光仏師六十七人を率いて造立した（『東大寺続要録』）。脇侍や四天王などと比べて造像の格はどうであったろうかとも思うが、中尊の光背であり、やはりこれは大仕事というべきであろう。院尊の政治力、いわば営業の才覚に驚くばかりだが、彼がなぜこの仕事を獲得しえたかは謎である。ただ、その背景には東大寺造像における後白河院の発言力があったのではなかったろうか。あるいは大仏頭部の原型製作が院

後白河院と源氏調伏毘沙門天像

尊であったとすることも可能である。

興福寺講堂造像終了後、長講堂造像、故院追悼の蓮華王院御堂の造像など、院尊は後白河院関係の造像に従事していた。上﨟としての立場と後白河院との関係が彼の活動を支えていたものと考えられる。『後白河院御時下北面歴名』にも僧の筆頭に院尊の名が載る。さらに『吾妻鏡』建久二年（一一九一）五

阿弥陀三尊のうち勢至菩薩坐像（院尊作，長講堂）

月十二日条によれば、近江国高島郡にて五丈毘沙門天像が後白河院御願として近日供養という。この像は「去養和之比」（一一八一年）に仙洞にて仏師院尊法印に仰せて作り始めたもので、源頼朝は、平清盛在世中の造立で「為源氏調伏」かとしたという。源氏調伏のことが事実か単なる風聞か確認できないが、後白河院と院尊の関係を象徴的に示しているかに思われる。

長講堂阿弥陀三尊像

　院尊の遺作の可能性が論じられているのが京都市・長講堂の本尊阿弥陀三尊像である。六条御所付属の御堂として建てられた長講堂は、創建が不明で、文治四年（一一八八）に火災で焼失し同年十二月に早くも再興供養がなされている。その時に御仏を据えたのが「仏師院尊法印」で（『山丞記』）、本尊は取り出されたともあるので、それを安置したのが院尊ということか、あるいはこの時に新造成ったものか、いずれにせよ院尊関与の像の可能性が高い。その後たびたび被災しており、観音菩薩の頭部、中尊阿弥陀の両脚部などが後補に代わってはいるが、半丈六の大きさの端正な像で見応えがある。勢至像の片足踏み下げの坐法には復古的な形勢の採用がみられ、院尊が造像した興福寺講堂の旧本尊阿弥陀三尊像との関係を指摘する説もある。全体的にかなり硬質な印象を受けるが、阿弥陀像の側面観はやや前傾させて自然な体勢把握がみられ、院尊の堅実な彫技をうかがってよいのだろう。

　とかくその政治性が強調されがちな院尊だが、それなりに時代の新様を反映して造形を行っていたようで、運慶・快慶とは別の京都の様式を伝える仏師として、その存在は貴重であるといえよう。

　　　　　　　　　　　　　　　　（武笠）

院範 ぱん

院範（生没年不詳）は鎌倉前・中期に活動した院派仏師正系の一人である。特段顕著な活躍をみせたわけではないが、京都府大山崎町・宝積寺本尊十一面観音菩薩立像という遺作があることで注目される存在である。

経歴事績

院範は院実（院尊子）の弟子ないし後継者とみられ、院派の院尊の系譜を継ぐ正系である。建久五年（一一九四）にはすでに法橋位にあり、建暦三年（一二一三）に法印に叙された。事績をみよう。建久五年に法橋院範は、院尊主催の東大寺大仏光背（化仏十六体、半丈六）の造立に院実らとともに従事した（『東大寺続要録』）。仏師界の長老であった院尊はその四年後の建久九年に没した（『自暦記』）。院範がいつ法眼に叙されたか不明だが、建暦三年に法眼院範は、院実・運慶・定円らとともに法勝寺塔の金剛界五仏および四天王像を造立し、その賞を院実より譲られて法印となった（『明月記』）。この後ほどなく師院

実は没したとみられる。安貞二年（一二二八）から嘉禎三年（一二三七）ごろに、石清水八幡宮関係の造像を行った。検校宗清の三寸八分の阿弥陀如来立像や、薬師如来像・虚空蔵菩薩像などである（『仏像目録』）。天福元年（一二三三）八月、法橋院雲とともに宝積寺像を造立した（納入木片墨書）。これについては後述する。寛元四年（一二四六）に、後嵯峨院の「御護身愛染王」を造立した（『葉黄記』）。建長三年（一二五一）以後の蓮華王院再興造像に作品が知られないので、それ以前に没したものとみられる。

院範の正統性、院範は下臈か

彼が院実の子か否かは明らかではないが、院実の後継者であることは確かとみられる。建久五年（一一九四）時点での法橋在位が事実とすれば、彼は、院尊子の院俊や院永（ともに院実弟）よりも早く法橋になっていたことになり、正嫡院実の後継としての正統性を持っていたと思われる。院実実子の可能性も十分ありうる。石清水八幡宮造像は、院尚の別当慶清本尊阿弥陀三尊像に始まるが、その後は院実の事例が知られ、院範に至る。院実の重要な活動の場を引き継いだことになるのだろう。

一方彼の後継者は、宝積寺像をともに造立した院雲ではなく、院継とされる。その院継は、建長三年（一二五一）の法勝寺阿弥陀堂造像の大仏師に円派の隆円とともになった。その勧賞の際、同じ院派の院承が大仏師でないにもかかわらず勧賞に与り、正規の大仏師であった院継が「下臈」で、院承が「上臈」であったため、同じ法印位でありながら院承が先に禄を賜ったという（『経俊卿記』）。「臈」（あるいは「﨟」）とは、僧侶の受戒後の年功（年数）を指す言葉であったが、それが転じて官人社会における年功による序列となった。僧侶の場合は、年齢ではなくてこの臈の長短によって上臈・下臈がありえたろう

し、また官人社会のそれに準じて、僧綱位の上下とその年功によってそれがありえたであろう。この院継と院承の場合、同じ法印としての膊をみるべきだが、両者の叙位の先後が確認できない。興福寺の治承兵火後の復興造像をめぐる相論のなかでも同じような事例があげられている（コラム3参照）。

山本勉は、院承の系譜の祖院朝が貴族の出身であることに、院承の「上膊」性をみているのが興味深い（『蓮華王院本堂千体千手観音像にみる三派仏師の作風』『MUSEUM』五四三、一九九六年）。院派の仏師としての系譜の正統性は、むしろ院尊（院覚子か）の系譜である院範・院継にあったのではと思われるのだが、院尊・院実没後の院範は石清水での活動を除いて事績が少ない。これは院派全体の正統性の争いのなかで、ライバルとみられる同世代の院賢（院尚子）など院派の系譜がその家柄の貴族性によって台頭し、院範の系譜が仏師としては正系でありながら家柄的に「下膊」化したゆえであろうか。

宝積寺十一面観音菩薩像

　京都府大山崎町にある宝積寺は平安時代以来、宝寺の通称で知られた寺で、寂照が入宋前の長徳年間（九九五〜九九）に母のために法華八講を修したといい（『続本朝往生伝』）、以降法華八講が当寺の重要年中行事となったらしい。十三世紀初めに藤原定家が来寺したが、江戸初期の縁起によれば、貞永元年（一二三二）に火災に遭ったという（以上『京都府の地名』一九八一年、平凡社）。清水眞澄は、納入の十一面観音造立奉加帳にみえる僧名から、寛喜元年（一二二九）五月ごろに山崎辺で起きた延暦寺青蓮院門徒と梨本門徒の争いの死者追悼のための造像かとする（「京都・宝積寺の十一面観音立像」『中世彫刻史の研究』一九八八年、有隣堂）。しかし、そう考えるより、貞永火災後の旧像の復興造像として、当寺を支配し

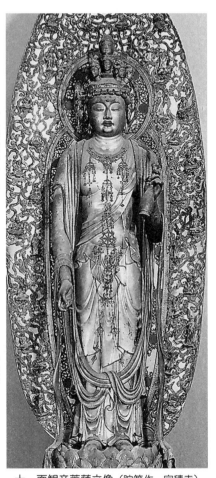

十一面観音菩薩立像（院範作，宝積寺）

波羅蜜寺の本尊十一面観音像（十世紀後半の作）を思わせる。渦巻き文を含め膝下の様子が似ている。天

される。新様を吸収した保守系造像との従来の評価通りで、総じて堅実な彫技の上作である。この像は六

た立ち姿が美しい。衣は写実的で、裙折返し部の衣の畳みや長めの腰布の左右の重なりが柔らかくあらわ

十三応現身をあらわすのが珍しい（『日本彫刻史基礎資料集成』鎌倉時代造像銘記篇五、二〇〇七年、中央公論美術出版）。やや伏し目の物静かな表情で、ふくよかな顔や体付きが特徴的である。腰高ですらりとし

像はヒノキ材寄木造りの漆箔仕上げで、像高一八二・二センを測る。光背に『法華経』にもとづく観音三

納入品の多くが『法華経』、同三十講関係であることも当寺の信仰にふさわしい。

たとみられる「比叡山延暦寺東塔南谷」（奉加帳）の僧が勧進の中心となったと考えるのが自然であろう。

衣の膝前での交叉が古像の翻案かとされることも含め、古像を意識した造像である可能性が高い。寂照が拝した古像（十世紀ごろの作か）が貞応火災で焼失し、その復興が古像を意識してなされたと考えるべきではないか。のちの蓮華王院建長造像における院承の、お世辞にも上手とはいえない造像とはできばえがまったくちがう。院範は、院尊の遺した作風のきわめて正統な後継者といえる。仏師ブランドとしての品質を堅持した、むしろ「上臈」仏師であったといえるのではないか。

それにしても院範は、この像において自分の名前を、なぜ削り屑のような木片に記したのか。御衣木加持（じ）の際の削り片に書いたとの想像も可能だが、なにやら不思議な銘記である。

（武笠）

院賢

院賢（生没年不詳）は院尚（院朝子）の子で、院朝の系統の嫡系である。弟に院光がおり、後継が院恵（え）とみられる。院派仏師は鎌倉時代になって、院尊が出てその政治力によって大きな勢力となり、僧綱仏師を輩出して、さまざまな造像の場で複数の院派仏師が名を連ねるといった状況を現出した。たとえば、時代が降って院賢の次世代となるが建長五年（一二五三）の法勝寺阿弥陀堂再興造像（コラム3参照）では、担当仏師九人中、円派が二人に対し、院承・院継・院恵ら都合七人の院派が参画している。ただ院派として一枚岩的であったとは思われず、派内はすでに分派状況にあったようである。鳥羽上皇期の院覚のあと院朝と院尊の系譜に分かれた以後の院派の継承関係に起因しているとみられる。それは鳥羽院政期が、貴族を出自とする院朝とおそらくは実子系の院尊との間に複雑な継承関係があったものと想像される。

事績の詳細

院賢の生年は不明だが、没年はおおよそ当たりが付く。多くの院派仏師の名が出る建長三年（一二五

一）からの蓮華王院再興造像に院賢の名は出ないので、一応それ以前に没したと考えられる。知られてい

る最初の事績は正治二年（一二〇〇）の九条兼実周三尺阿弥陀如来像で、『玉葉』にはまだ無位で、無名

の仏師のように記される。その七年後の承元元年（一二〇七）銘東大寺舞楽面散手ではすでに法眼を名乗

っており、この間にあるいは二階級特進したことになるが、何に拠ったかは不明である。この散手面は、

銘記によれば最勝四天王院のもので、新日吉社（後白河上皇勧請の法住寺殿の）の本を模して造

られたものという。後鳥羽院御願最勝四天王院は同年十一月二十九日供養（『明月記』など）で、院賢はこ

の最勝四天王院造像自体にも関与したのではないかと想像される。院政期の大規模造営堂の掉尾である最勝

四天王院造像は詳細が不明だが、快慶なども関与した可能性がないではなく、担当仏師やいかなる尊像が

造立されたかなどが興味深い。

　院賢は、建暦二年（一二一二）に法勝寺南大門二王の御衣木加持のことで意見を求められているが（あ

るいはこれを造立したか）、この時すでに法印位にある（『三僧記類聚』）。最勝四天王院造像により法印に叙

されたとみるのが自然であろう。この後、建保三年（一二一五）には後鳥羽院逆修法事の地蔵十王像を

造り（『伏見宮記録』）、同五年には順徳帝中宮九条立子御産御祈の七仏薬師像を法印院定とともに新造す

るなど、後鳥羽院や宮廷関係の造像を行っている。同六年（一二一八）から東大寺東塔（七重塔）造像に

あたり、四仏のうちの東方仏を担当した。他三体は法印湛慶、法眼院寛、法橋覚成の担当であった（『民

経記』）。裏文書、『東大寺続要録』）。嘉禄二年（一二二六）には焼失した宮中御斎会本尊の尊名を問われる

にあたり、四仏のうちの東方仏を担当した。他三体は法印湛慶、法眼院寛、法橋覚成の担当であった（『民

『義演准后日記』慶長三年〈一五九八〉五月二十二日条）など宮廷関係造像に対して意見を問われる立場に

あったとみられる。院賢が中尊盧舎那、脇侍観音・虚空蔵と答申した御斎会本尊は、翌三年の正月に仏師院徹によって造立されている（『百練抄』）。院徹は院賢の弟子であろうか。

院賢の名が出る最後の史料が天福二年（一二三四）六月二十九日付「尊性法親王書状」（『鎌倉遺文』四六七五文書）で、円勝寺の仏像の修理に関して「院賢弟歟」とされる院光の分を院良法橋に替えたらしいことが出る。院光は院尚三男で院賢弟は正しい。元久元年（一二〇四）に東寺食堂四天王像修理に際し院尚の譲りで法橋に叙されている（『仏師系図』東寺諸堂縁起抄所収）。院良についても他に知られない。この時点で院賢はまだ在世中のように読み取れるが、なぜ院光が担当替えになったかを考えると、あるいは院賢の死没などがかかわっているのかもしれない。待賢門院御願の円勝寺は承久元年（一二一九）四月二日に焼失している（『仁和寺日次記』『百練抄』）。かなり隔たっているが、これにかかわる修復であろうか。

事績の最後に、年代不明ながら院賢が建立した寺についてふれよう。仏師法印院賢は、取得した仁和寺花厳院の前身房を、没後の追福にあてるため聖禅已講に寄せ、常楽院（本名楽生院）を建立した（顕証本『仁和寺諸院家記』など）。京都鳴滝の常楽院がこれであるという。

法成寺領吉仲荘と緋田荘の相伝

また法成寺領紀伊国吉仲荘は院賢相伝で（『摂籙渡荘目録』）、同じく法成寺領播磨国緋田荘も知行したという（『民経記』）。緋田荘は、おそらくは院覚が法成寺大仏師職とともに長承元年（一一三二）の同寺東西塔造像時に得たものと思われ、吉仲荘の方は院朝が長寛元年（一一六四）の延勝寺阿弥陀堂の御仏用途として得たもので（藤原重雄「仏師院恵関係文書」『陽明文庫講座　図録二』二〇二〇年）、院覚・院

朝以来の院派正系に受け継がれたものとみられる。吉仲荘は天福元年（一二三三）に、院承との間に相論があったらしいが、結局権利を認められたようである。院承は、院慶の孫にあたり同じ院朝を祖とする別系である。相続を巡るもめ事で、院尚から院賢の系譜が正嫡ということになるのだろう。院朝以来の相続とみられ、摂関家そしてその氏寺法成寺と関係深かった院派ならではの財政基盤である。

常楽院旧蔵の釈迦如来像と十大弟子像

鳴滝の常楽院には本尊として釈迦如来立像と十大弟子像が伝わっていたが、両像は寺を離れ、現在釈迦像は文化庁所蔵、十大弟子像は京都国立博物館所蔵となっている（いずれも国指定重要文化財）。この両像はその作風から、院賢の鳴滝常楽院の創建時本尊である可能性が高い。院賢が寺を寄せた聖禅已講は、醍醐源氏盛家の系譜で、法眼任尊の子で、大僧正行遍の舎弟にあたるらしい。聖禅と院賢のつながりは不明とするほかなく、また常楽院の創建年代も目途が立たないが、任尊・祐尊・行遍が交錯する十三世紀第二四半期ごろとみるのが穏当で、であれば院賢の晩年期の作ということになる。

釈迦如来立像はいわゆる清涼寺式釈迦の姿で、それに十大弟子像が付属する。このセットは嵯峨清涼寺のそれと同じで、嵯峨釈迦像の模像を意識した造像であろう。十大弟子の目犍連と羅睺羅は後補の像に代わっているが、他は鎌倉時代

十大弟子立像（京都国立博物館）

十三世紀の製作になるものとみられる。

　十大弟子像は慶派のたとえば快慶作の大報恩寺像と比べると、慶派風の写実表現をとり入れつつも、より穏やかな作風である。常楽院の近くの仁和寺には同じ院派の院智が建長四年（一二五二）に製作した悉達太子像がある。その穏やかな写実表現は本像と通ずるもので、本像を院派の系譜に連なる作例と認めてよいように思われる。仁和寺像にさかのぼる十三世紀第二四半期ごろの作であろう。なお、釈迦如来像は、明恵（一一七三〜一二三二）が造立に関与した可能性が考えられている。

（武笠）

院継 <small>いんけい</small>

院継（生没年不詳）は、院尊の子院実の弟子院実<small>いんじつ</small>ないし後継者であったとみられる院範<small>いんぱん</small>の弟子ないし後継者かとされる。ただし院範の後継とするのは、黒川春村の『歴代大仏師譜』所載の「本朝大仏師正統系図」以来の通説だが、実はその根拠は確認できない。初出の建長三年（一二五一）法勝寺<small>ほっしょうじ</small>阿弥陀堂造像の時にすでに法印位にあるので、それにかなりさかのぼっての活動が推定される。また、同年閏九月銘の像など八軀の蓮華王院<small>れんげおういん</small>再興造像が知られるが、それ以後の事績が知られないので、同院再興供養の文永三年（一二六六）が生存の推定できる下限となる。

法勝寺阿弥陀堂再興造像

この間、建長三年（一二五一）七月二十四日、後嵯峨院<small>ごさがいん</small>御幸のもと、焼失した法勝寺阿弥陀堂と蓮華王院の御仏始めが法勝寺にて行われた（コラム3参照）。大仏師・仏師が御衣木加持<small>みそぎかじ</small>をしたことが記されるが、その名前は出ない（『岡屋関白記』）。その後の造営は、法勝寺阿弥陀堂が先行し、同年八月三日に上棟

対する貴族たちの理解があったのだろうか。

刻史と院派仏師』『仏教芸術』二二八、一九九六年）、あるいは家柄を盾に取った院承の強引な介入とそれに

功序列的な上下関係かとみられるが、山本勉が院朝系統の貴族的家柄を問題としたように（『鎌倉時代彫

承が大仏師でなかったとしたら、院継は屈辱であったろう。それほど大げさなことではなく、おそらく年

（同院恵の譲り）となり（『経俊卿記』）、先に禄を賜った五人が順当に勧賞に預かったようである。ただ、院

法印昌円（仏師隆円の譲り）・法印院審（同院継の譲り）・法印院尋（同院□〔承カ〕の譲り）・法眼院宗・法眼院瑜

（『経俊卿記』）、院承が大仏師であったか否かは微妙だが、結局同年十二月二十二日の供養時の勧賞では、

この後十二月十六日条には勧賞のことが出て、大仏師の隆円と院継、追加で院承が定められたようで

なり、以下院承・院継・院恵、最格下が院宗という院派内の序列であった。

等しく大仏師であったうえでの上下関係で、ということか。いずれにせよ円派の隆円は中尊造立で筆頭に

師であったが、「下﨟」のゆえに、大仏師ではなかった院承の後に召された、ということなのか、院承も大仏

同じ法印位にある者としての年功序列を指すのだろう。この一文の解釈がむずかしいのだが、院継は大仏

後召之」と注され、大仏師ではあるが「下﨟」たるにより院承の後に召されたという。「上﨟」「下﨟」は

中尊造立により先に召され、院承は「上﨟」によりそれに次ぎ、院継は「雖為大仏師、依為下﨟院承之

は同じ）、院継法印（禄は同じ）、院恵法印（馬は不賜）、院宗（同前）の順であった（『経俊卿記』）。隆円は

二月一日に堂に安置され、大仏師に禄が給された。まず隆円法印に大褂一領と馬、以下院承法印（禄

『岡屋関白記』『百錬抄』）、二年後の建長五年十二月三日に竣工した（『経俊卿記』）。仏像の方は、同年十

蓮華王院建長再興造像

建長三年（一二五一）から文永三年（一二六六）供養までの蓮華王院の再興造像に、院継は自作八軀、院継「分」六軀が知られる。「分」とは、その仏師の担当分の意で、子弟など本人以外の製作になるとみられる像を指し、自作像と区別される。一一三号・一六七号・四一九号・五六五号・五六七号・六四五号・六六三号・八〇九号、以上八軀が自作である。建長再興造像で作者が知られる自作像が百八十五軀あり、そのうち院派仏師が百四軀、円派が四十三軀、慶派が十五軀で、院派が六割弱を占める。中尊丈六像を担当した湛慶は九軀、康円は六軀で、円派は隆円・昌円・栄円・勢円併せての数で、隆円の二十四軀は自作の数としてはもっとも多い。院派は院承と院恵が各二十一軀、次いで院賀の十一軀、院豪の十軀、院継と院遍の各八軀が続く（『日本彫刻史基礎資料集成』鎌倉時代造像銘記篇八、二〇一〇年、中央公論美術出版）。院派のなかでは、院朝系の院承と院恵（院賢を後継）が多いのに対し、院尊系の院継・院審（一軀のみ）は少なく、先に法勝寺阿弥陀堂造像でみた院継の「下﨟」的な立ち位置がうかがえる。院継作のうち五六七号は台座に建長三年閏九月の年紀がある。再興造像初期の作である。

院承と院継は、同じ院派ながら院朝系と院尊系で系譜を異にし、さらに貴族出自の院朝系とそうでない院尊系とで、勝手な印象だが、さながらライバル関係にあったようにも思われる。前述の通り法勝寺阿弥陀堂造像では院承の後塵を拝し、さらに蓮華王院造像でも、少なくともその造像数において大きく離された院継であるが、その像の表現をみると、その差はそれほど顕著ではないものの院承よりもすぐれたできばえを示している。院承の作風については、かつて山本勉が、慶派の湛慶、円派の隆円の作例と比較して

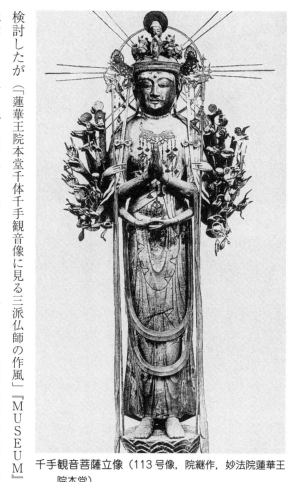

千手観音菩薩立像（113号像，院継作，妙法院蓮華王
　　院本堂）

検討したが〔「蓮華王院本堂千体千手観音像に見る三派仏師の作風」『MUSEUM』五四三、一九九六年〕、院承作として取り上げた四九三号像はとりわけできが劣り、院派仏師の低調ぶりが露わに示された。棒のような抑揚のない体軀が目立ち、とくに側面観の薄さ、貧弱さは目を覆うばかりである。院承自作二十一体がすべてそこまでひどいわけではないが、いずれも大差ない低調なできばえである。それに比べると院継のそれは、顔も体も幾分太目で、奥行きもそこそこあり、胸腹や腰に抑揚があり、顔が穏やかである。旧像の再興を意識して、院政期の定朝様をそのまま継承している感がある。あるいはまさに旧様を維持し

た作風のままであったというべきか。

院継作の蓮華王院一一三号像と創建像

　院継の一一三号像が蓮華王院長寛創建時像の九一九号像と原模の関係にあるとの丸尾彰三郎の指摘があ
る（『日本彫刻史基礎資料集成』平安時代造像銘記篇八、一九七一年、中央公論美術出版）。確かに裙や腰布の
衣文形式など、両者は似ているように思われる。類似を認めるとしたら、そのことが何を意味するのか。
院継が造像する際に、九一九号像を院派の先人の作と認識し、それを模して、あるいは意識して造像しよ
うと試みた結果がこの類似だとしたら、院継の古像研究が示されてこよう。また九一九号像を院派作とす
る院継の認識が正しいとすれば、院継の作者として導かれてくるのは、長寛創建時造像にたずさわ
りえた院朝か院尊となる。院継が特に選んでいるとすればその祖院尊の像とするのがふさわしかろう。こ
の九一九号像について丸尾は、蓮華王院長寛造像の最優作として、長寛造像大仏師に想定される奈良仏師
康助の作の可能性を語った（前掲書）。そうであれば康助作風の先進性と保守性を論ずるのに重要な作と
なるのだが、院継作との形式や作風の類似からすれば、長寛創建時の院派仏師の作とみるのも一案であろ
う。

（武笠）

院恵（いんえ）

鎌倉後期に主に京都で活動した院恵（生没年不詳）は、その作品よりも、法成寺大仏師職と法成寺領紀伊国吉仲荘・播磨国緋田荘の預所職を得たという政治的・貴族的な動向が注目される仏師である。

なお十四世紀前半の遺作が鎌倉に知られる院恵（三河法橋）は別人である（院誉の項参照）。

貴族的な出自

院恵は、建長三年（一二五一）ごろから弘安七年（一二八四）ごろまでの活動が知られている。院賢の子か後継者とされ、院朝・院尚・院賢・院恵と連なる院朝系院派の一流である。曽祖父の院朝は、院派の実質祖というべき院覚の弟子だが、桓武平氏一流の貴族で、丹後局高階栄子の伯父であった。その子が院尚と院慶で、そのいずれかの娘が藤原兼光に嫁しており（田中省造「院派仏師とその庇護者」『皇學館論叢』九六、一九八四年）、嫡男頼資を生んだ。院恵は、『勘仲記』記主の藤原兼仲（一二四四～一三〇八）と関係が深いが、兼仲は兼光の曽孫、頼資の孫で、二人は親戚関係にあった。院恵はその兼仲や、兼仲が

仕えた摂政鷹司兼平の造像を行った。

院恵と似た立場の院承は院慶の孫で、頼資発願の像を造り、蓮華王院では近衛兼経（兼平兄）分担像を造るなど貴族の造像を行った。院恵の父かとみられる院賢との吉仲荘をめぐる相論も知られており、院朝系仏師としての出自を活かして摂関家の造像を受注していた。ただ彼は蓮華王院造像後ほどなく没したらしく、その後は院恵が院朝系の筆頭となったとみられる。

法成寺大仏師

院恵は、建治元年（一二七五）十一月七日、鷹司兼平より法成寺大仏師職と法成寺領紀伊国吉仲荘・播磨国緋田荘の預所職を認められた（『勘仲記』）。法成寺を中心とする藤原道長・頼通家の造像は大仏師定朝のもっとも重要な仕事で、その後は正嫡の覚助・院助・院覚へと継承された。法成寺大仏師職は、院覚が東西塔造像に従事して得たかと思われる。吉仲荘は、近時紹介された史料によれば長寛元年（一一六三）供養の延勝寺阿弥陀堂御仏用途として院朝に下されたもので、院覚が得たであろう緋田荘とともに院朝系院派の正嫡が大仏師職とともに継承していったものと思われる。吉仲荘が院賢相伝であれば（『摂籙渡庄目録』）、それを受け継いだ院恵こそが院朝系の正統を継ぐ者であったのだろう。院恵はそれを建治三年（一二七七）に嫡弟法印院瑜に譲り、さらに弘安七年（一二八四）には吉仲荘を法眼院信に譲った（以上、藤原重雄「仏師院恵関係文書」『陽明文庫講座　図録一』二〇二〇年）。院恵のいわば終活の一環で、以後ほどなく亡くなったものと推察される。

法成寺再興造像

道長創建の法成寺は天喜六年（一〇五八）に全焼し、頼通が再興したが、承久元年（一二一九）に再び焼失し（『百錬抄』）、残った金堂が建長六年（一二五四）二月十九日に炎上した（『百錬抄』）。その再興造像に院恵があたったらしい。再興経緯は判然としないが、同年三月に御仏事始、降って文永二年（一二六五）から堂が建立され、弘安元年（一二七八）ごろにようやく供養をみたようである。仏像のことは『勘仲記』によれば、建治元年（一二七五）十一月に、大仏師院恵法印が金堂御仏弥勒・薬師を修復のため観音堂に移し、同三年三月に修復後の薬師仏（『金堂御仏五尊内』とする）を金堂に安置した。弥勒は修理未済のまま、（おそらく弘安元年に）金堂に据えられたらしい。被災した金堂御仏は、治暦元年（一〇六五）に仏師長勢が造立した大日・釈迦・薬師・文殊・弥勒の五尊であったとみられるが、建治三年時点の「金堂御仏五尊」は、薬師・弥勒と、修理あるいは新造された他三尊ということになる。いずれにしても、薬師弥勒を修理した院恵が再興造像全般を行ったと考えるのが自然で、であれば建治元年の大仏師職補任および二荘の安堵は、建長火災後の金堂御仏再興にかかわってのことと考えられてくる。建長六年の御仏事始が事実とすれば、薬師・弥勒以外の三尊の修理か新造が、かなり早くから行われていたことになる。

事績と作例

初出は建長五年（一二五三）の法勝寺阿弥陀堂再興造像で、すでに法印位にあり、賞を後継の院瑜に譲っている（『経俊卿記』）。文永三年（一二六六）供養の蓮華王院再興造像では千手観音立像二十一軀（自作）を造った。そのなかに皇族や高位の貴族の結縁像があるのは彼らしい。ただその作風は平安後期風を

聖徳太子坐像（院恵・院道作，達磨寺）

継いだ守旧的なもので、下半身が極端なまでに細く、造形的な弱さは否めない。院承の作と似ており、同じ院朝系であることが首肯される。文永十一年六月に兼仲祖母（頼資室）の釈迦仏を造立した。これは「嵯峨釈迦」の模像で十弟子をともなった（『勘仲記』）。法成寺再興造像後の建治三年（一二七七）九月に奈良興福寺南円堂諸像修理に従事した（『興福寺南円堂本尊以下御修理先例』）。「京方仏師」院恵の従事に寺側は難色を示したが、長者兼平がこれを押し切った。以後奈良での事績が続く。達磨寺聖徳太子像は後述する。弘安三年（一二八〇）五月には奈良長谷寺本尊十一面観音像の再興造像を競望したものの叶わなかった（『弘安三年長谷寺建立秘記』。コラム5参照）。弘安四年六月には、兼平沙汰分の院異国祈一字金輪の造進を命ぜられた（『勘仲記』）。弘安の役に際しての造像特需であった。結局院恵は、兼仲や兼平との関係で終生上質な仕事を得ることができた恵まれた仏師であった。

達磨寺聖徳太子像

奈良県王子町の達磨寺は、聖徳太子が、達磨大師の化身である飢人を葬った塚の上に建てた仏堂を始まりとすると伝える。本像は千手観音像と達磨大師像とともに本堂に安置される。銘記により、建治三年（一

二七七）の院恵と法橋院道の共作と知られる。ヒノキ材寄木造り、彩色、玉眼嵌入で、像高九三・七センを測る等身像である（『日本彫刻史基礎資料集成』鎌倉時代造像銘記篇一二、二〇一六年、中央公論美術出版）。

巾子冠を被り袍を着て、両手で笏を執るいわゆる摂政太子の姿で、四天王寺の楊枝御影のような霊像の写しとみられる。本像の実作者は「作者」とある院道かとみられ、院恵が造像にどこまで関与したかは不明だが、それにしてもあまり賞められたできばえではない。丸々と太った太子像という印象で、もとになった画像写しによることを割り引いても、衣文線は単純に過ぎ肉付けに抑揚がなく表情も硬い。こうした特徴は蓮華王院造像にも通じるもので、院朝系院派の造形力の弱さがうかがえる。彼らは、一応摂関家（五摂家）との関係を保持しその造像に従事しえた。貴族的な意識のまま守旧的な様式を維持し続けたのは、この期の貴族の懐古的復古的な好尚に即した方便であったというべきかもしれないが、院派仏師の諸流は、東国に活動の場を求めたり（院誉の項参照）、また後代には室町将軍家の好尚に合わせたりと、様式の刷新を余儀なくされた。院政期の余風を継いだまま活動ができた最後の仏師が院恵であったといえるかもしれない。

（武笠）

院吉 (いん きつ)

鎌倉幕府滅亡後の南北朝時代初め、平安時代後期以来の伝統ある院派仏師は新しい権力者である足利幕府にいちはやく結びついて力をもった。その中心にあった仏師こそ院吉（生没年不詳）である。その活動は鎌倉時代末期にさかのぼる。

尊氏之大仏師

院吉には彼にかかわって集積された古文書があり、それらは現在個人蔵『仏師院吉関係文書』と、東京大学史料編纂所に影写本が架蔵される『雨森善四郎氏所蔵文書』に大きく二分されている（羽田聡「院派仏師とその文書」『組織論—制作した人々—』〈『仏教美術論集』六〉二〇一六年、竹林舎）。そのうちの前者には一具ではないらしいが、仏師系図が二篇付属しており、その一「本朝大宮仏工系図」によれば、院吉とは光明院の御宇の仏師康朝のことで、足利尊氏が建立した天竜寺や等持院の本尊を造ったとされる。この系図は院吉に始まる系譜を示すために、慶派系統の七条仏所の系図を改竄したものと思われる。

しかし尊氏建立寺院の造像における院吉の活躍が事実であったことは、一群の文書類から知ることができる。院吉は、暦応二年（一三三九）足利尊氏が夢窓疎石を開山として洛中に創建した菩提寺等持院（のちの南等持寺）の本尊地蔵菩薩像を造ったらしく、『雨森善四郎氏所蔵文書』中の同年の足利直義の施行状によれば、その料所として丹波国分寺地頭職をえている。『仏師院吉関係文書』中の貞治三年（一三六四）七月の足利義詮御判御教書によれば、この地頭職は十万体地蔵、八万四千基塔婆造立の功によるものともいう。丹波国分寺地頭職の院吉への沙汰を示す文書は前二者をふくめ九通が存在するが、そのうち『仏師院吉関係文書』に収める観応二年（一三五一）の足利義詮御判御教書によれば、院吉は等持院大仏師職と国分寺地頭職を兼ねていたようである。以後、これらの職は院派仏師に相伝されることとなった。丹波国分寺地頭職とは、丹波国国分寺の領地を管理する職務で、実際にはそれに付随する諸権益をいい、幕府から安堵されたものである。また、後醍醐天皇菩提のために創建された天竜寺本尊釈迦三尊像も院吉の作であり、康永元年（一三四二）十一月に御衣木加持を行った（『天竜寺造営記録』）。

このように室町幕府にかかわる大事業に従事した院吉の系統は、幕府庇護のもとにあった五山叢林を中心とする全国の禅宗寺院に活躍の場を広げた。貞治五年四月の子息院広に関する『石清水八幡宮記録』の記事に「故院吉法印子也」とあるので、前にふれた文書の貞治三年七月とこの記事の年次とのあいだに没したことがわかる。後述するように院吉の名の初見は徳治三年（一三〇八）であるので、その活動期間は五十六年にわたる。かなりの長命であったことになる。

そして院吉の名は長く残る。院派の系統を引くと思われ、のちに院達と改名する江戸時代前期の仏師吉

は「尊氏之大仏師」だったのである。

唐様の仏像

　院吉の南北朝時代の在銘作例に、観応三年（一三五二）の静岡県浜松市・方広寺釈迦三尊像、同年（文和壬辰）の宇都宮市・興禅寺釈迦如来像がある。いずれの銘にも「法印院吉」とあり、また、ともに院広・院遵の名があって、彼らとの共同製作であったと知られる。方広寺宝冠釈迦三尊像は、三尊いずれにも像底裳先に陰刻銘があり、釈迦分には年紀と「法橋院遵」、右脇侍普賢分には「法印院広／法眼院遵／法印院吉」、左脇侍文殊分には「法橋院遵」、右脇侍普賢分には「法眼院広」と記す。この三尊像はもと常陸清音寺の本尊であったものが明治に方広寺に移されたもので、佐竹義篤が復庵宗己を請じて清音寺を臨済宗にあらためた際の本尊であった。興禅寺釈迦如来像の銘には「法印院吉／法眼院広／法橋院遵」と三人の名を連記する。おそらく方広寺三尊像と同じように院広・院遵が分担した両脇侍があったのだろう。

　これらの作例には、癖のつよい面貌、箱を積み上げたような体形、曲がりのつよい曲線を多用する衣文など様式的な特徴がきわだっている。こうした作風は、一世を風靡して、ある種公的な性格を帯びたものとなり、仏師界の他派にまで、また後世にまで、少なからぬ影響をもった。筆者は、それをこの期の権力者の、いわゆる唐物趣味を反映するものとみて、仏像彫刻における「唐様」としてとらえることを、かねてから主張している（山本勉『南北朝時代の彫刻―唐様の仏像と伝統の残照―』〈『日本の美術』四九三〉二〇〇七年、至文堂）。院吉の名が近世にまで喧伝されたことには、そのような意味もあるのである。

野右京は自作の銘に「尊氏之大仏師印吉法印末孫大宮方大仏師」とみずからの肩書を記す。まさに院吉

大通智勝如来坐像（院吉作，東円坊，写真提供：横浜市歴史博物館）

る。これらはいずれも真言律関係の造像である。

愛媛県今治市（大三島）・東円坊に存する、かつて伊予一之宮三島社（現大山祇神社）神宮寺に伝えられた大通智勝如来像（挿図）は、鎌倉最末期の院吉の位置を知るうえで重要である。像内頭部右側に「元徳二年四月日／院吉」の墨書があり、院吉の造像銘記と認められる。菩薩形の体部に螺髪形の頭部がのり、しかも金剛界大日如来に通有の智拳印の左右を逆にした印を結ぶ異形の坐像である。大通智勝如来とは『法華経』化城喩品七に説かれる仏であるが、平安後期に三島社の主神三島大明神の本地仏に選ばれたも

鎌倉時代の院吉

院吉が平安後期以来の院派の系図にどのようにつながるのかは実は判然としない。院吉の名の初見は徳治三年（一三〇八）の横浜市・称名寺釈迦如来像である。法印院保が多くの仏師を率いた造像で、銘のなかに院吉の名がみえる。続いて元応元年（一三一九）の京都市・法金剛院院十一面観音菩薩像にも像内納入の法印院浊以下の仏師交名のなかに法眼院吉の名がみえ

ので、特異な像容にこめられた意味は今後の研究を要する。同大の施無畏与願の、かつて弥勒菩薩と呼ば

れた如来坐像がともに伝来するが、これも大通智勝如来像と同作で院吉の作だろう。

院吉が三島本地仏の造像を担当した理由は明らかでないが、三島社には、本像製作の二年後、正慶元年

（一三三二）十月に、真言律の関東の拠点であった鎌倉極楽寺第四代長老俊海が鈸子・銅鑼を施入してい

る。俊海は東大寺大勧進も兼務するとともに、鎌倉末期の幕府による西国経営の一翼を担って、伊予国分

寺をも経営している。このことと院派仏師が十四世紀初頭以来、真言律の造像を担当し、その仏師群のな

かに院吉もいたこととは無関係とは思えない。そして、足利尊氏による院吉の大抜擢もそれに連なる事象

であったのかもしれない。

東円坊像をみると、着衣の煩瑣な折り返しなどは少なく、全体に穏健に整理された像容を保っていて、

その少しあとに成立する南北朝時代の院派特有の様式とはなお距離があるが、半跏趺坐の上に組んだ脚に

あらわすつよい衣文線などには通じるところもあり、一種なまめいた面貌にも、院派が他派に先んじて新

時代の感覚をつかみつつある気配が感じられる。院吉が「尊氏之大仏師」となる新時代は目前にせまって

いた。

（山本）

第4章

円派

明円
（みょうえん）

明円（?～一一九九）は、法眼忠円の実子で、賢円の孫にあたる円派仏師の正系である。初出時にすでに法橋位にあり、その後、故藤原基実法事造像、八条院御願蓮華心院造像で法眼になり、中宮徳子御産関係で平重盛の造像にあたるなど、院や平氏、摂関家などの造像に従った。ただ前代に比して造像の規模は大きく縮小し、承安四年（一一七四）の蓮華心院造像にしても、地蔵竜樹のみ新造し、旧仏阿弥陀三尊像に「潤色」を加えるというように（顕証本『仁和寺諸院家記』所引『古徳記』）、前代のような一回性の強い使い捨て的な造像は少なくなっていた。後白河・後鳥羽院政期における古仏の使用については、七仏薬師など、験仏や縁者ゆかりの像、あるいは定朝仏などが宗教的、賞翫的動機で重んじられ、古像の再利用が多く行われたことが指摘されている（根立研介『日本中世の仏師と社会』二〇〇六年、塙書房）。

興福寺金堂大仏師

まず明円は興福寺復興造像で金堂大仏師を得ることができた。金堂御仏丈六釈迦および脇侍像は、永

承火災で焼失し覚助造立の像に代わっていたが、それでも興福寺創建時の由緒ある本尊であった。法印院尊に伍してもっとも主要な堂宇である金堂の造像を手中にできたのは不思議である。復興造像を巡る競合のことは別にふれたが（コラム1および院尊の項）、要するに下臈の明円と奈良仏師成朝が上臈の院尊に刃向かったという構図であった。この御仏担当は、結局、金堂大仏師明円、講堂院尊、食堂成朝、南円堂康慶と落ち着いた（『養和元年記』）。この前に各堂宇の沙汰分担が決定しており、金堂が公家沙汰、講堂・南円堂が氏長者（近衛基通）沙汰、食堂が寺家沙汰となった（『吉記』）。仏師分担をこれと照らし合わせて考えると、なぜ金堂造像を明円が獲得しえたかがみえてくる。講堂と南円堂は氏長者沙汰として、藤原摂関家とは定朝以来関係の深い院派の院尊と、興福寺仏師でかつ上臈の康慶が選ばれた。おそらく康慶は後白河院の理解も得ていたものであろう。そして食堂にはまさに南京仏師たる成朝が寺家の推薦で選ばれた。残る公家沙汰の金堂は、おそらくは後白河院の推しで、競合を丸く収めるべく明円の担当に落ち着いたのではなかったか。

金堂造像は、降って建久五年（一一九四）七月二十三日に法成寺にて中尊釈迦像が造始され、九月十五日に九条兼実は御仏を見て「相毫頗宜歟」と評し、同十七日（十九日か）に御仏（脇侍座光もか）を南都に渡し、同二十二日に金堂供養が行われた（『玉葉』）。これに先立って二十日には金堂御仏の眉間に入れる銀小像が鋳造された。この銀小像は釈迦像で、金堂焼失の時、中尊御首内にあったものが焼け落ち、灰中よりそれを見出して旧の如く鋳造し直し、供養日に御仏眉間に収めたという（『興福寺別当次第』『玉葉』）。

一日造立仏

次に注目したいのは一日造立仏（いちにちぞうりゅうぶつ）である。一日造立仏とは、御産や病気平癒などの急を要する願意に対応すべく、造始から供養までを一日ないし数日で行う造像である。白河上皇期以降院政期を通じて宮廷貴顕の造像で行われたことが記録にみえるが、具体的な作例としては、鎌倉期の作例が数例知られるに留まる。わずか一日で彫像を完成させるのはもとより困難で、仏像自体より造像行為を行ったことに意味があるとの見方が一般的である。明円は、治承二年（一一七八）の中宮徳子御産の際に、等身六観音像や不動大威徳（だいいとく）などの一日造立仏の造像にあたり（『山槐記』）、また治承四年（一一八〇）にも右大将九条良通（よしみち）室祈として「一日不動明王」を「造立供養（ぞうりゅうくよう）」している（『玉葉』）。一日造立仏は院尊などにも知られるのでこの期の仏師の一般的な事例とみられるが、明円は比較的多い。

近時国指定重要文化財となった京都府長岡京市・乙訓寺（おとくにでら）の十一面観音立像は像内納入の結縁交名（けちえんきょうみょう）により文永五年（一二六八）七月十七日と十八日に造立された「一日造立供養観音」と知られるが、素地仕上げで、簡略な彫り口や部材間の矧目（はぎめ）の調整痕がみられ、一日造立の即席性が見出せる。鎌倉期も十三世紀後半のしかも興福寺関係の造像とみられ、単純に明円の事例と比較することはできないが、こうした大雑把な彫り口は、むしろ平安後期の穏やかな表現に通ずるもので、なだらかな曲面曲線による構成や浅い衣文線などの定朝様表現は、まさに大規模造像あるいは即席造像にふさわしい表現と思われてくる。短時日での造像が求められた院政期であれば、それが定朝式の踏襲に結び付いてくるであろう。後述する明円の遺作大覚寺（だいかくじ）不動明王像のさっぱりした彫り口には、一日造立仏と通底する作風がみられるように思われ

る。

大覚寺五大明王像

明円唯一の遺作が大覚寺五大明王像である。各木造彩色で、不動が三尺坐像、四明王は二～三尺ほどの立像である。金剛夜叉と軍荼利の台座に銘記があり、安元二年（一一七六）から同三年にかけての製作と知られる。安元二年の十一月に七条殿弘（広）御所で御衣木加持が三河僧正賢覚により行われ、法眼明円がこれを「造進」したという。七条殿は法住寺北殿で後白河院御所、弘御所はその中の一廓を指すの

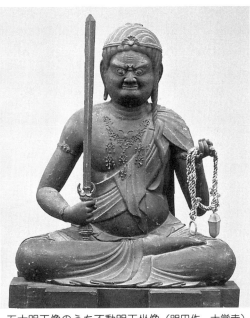

五大明王像のうち不動明王坐像（明円作，大覚寺）

であろう（上皇の今様の場であったという『梁塵秘抄』）。賢覚は後白河院の法住寺殿辺にいた僧とみられ、結局後白河院の法住寺殿での何らかの修法の本尊として造像されたものかと推察される。同年七月八日に建春門院が崩じているので、それに関連するとの見方がある。これを明円自身が造進したらしい。仏師自身による仏像の造進は円勢や賢円・康助・院尊などに事例がある。一般貴族の例と同じように、院の造像を求めての成功の造進とみられる。

この大覚寺像造始の直前に、仏師運慶が円成寺大日如来像を完成している。こちらも銘記に運慶の名が出るが、こちらは像の作者として初めてその名を記した銘記とみられるのに対し、大覚寺像の明円の場合は、像の造進者としての記名とみられ、その性格が異なる（水野敬三郎「院政期の造像銘記をめぐる二、三の問題」『日本彫刻史研究』一九九六年、中央公論美術出版）。ほぼ同時期に造られた二件の像は、ともに銘記にその名が出ながら、一方は新進気鋭の運慶が自作であることを主張した像で、もう一方はベテラン円派仏師の法眼明円が造進した像であった。その作風も、運慶の示す清新な新様に対して、明円のそれは定朝様を踏襲した穏やかな作風で、両者の新旧の対比がおもしろい。

明円の居宅

明円の家が京都の「三条南、京極東」にあったことが知られている（『山槐記』）。後世三条仏所と称される円派仏師だが、その由来が明円居宅の所在地にあったらしい。原口雅樹によれば、居宅はその後「明円堂」という仏堂になり、建暦三年（一二一三）に焼失したといい（『明月記』）、このことが当時の円派仏師に打撃を与えたのでは、と想像している（三条南、京極堂、明円堂―ある仏所の終焉―」『日本美術史の杜―村重寧先生星山晋也先生古稀記念論文集―」二〇〇八年、竹林舎）。

（武笠）

経円
（きょうえん）

滋賀県の湖東地方に三件の作品が知られる仏師経円は、堅実な作風を示す鎌倉前期の重要仏師である。彼は近江の地方仏師なのか、それとも円の字をともなう京都の正系仏師、円派に連なる仏師なのか。経円の位置づけにかかわるこの問題を、彼の代表作である滋賀県愛荘町・金剛輪寺の阿弥陀如来坐像とともに論じてみたい。

事績と語られ方

彼の名前の訓みは「けいえん」とも「きょうえん」ともされるが、経典の「経」としてより一般的であったとすれば「きょうえん」に従うべきであろう。その事績は三件の遺作のみで、貞応元年（一二二二）銘の愛荘町・仏心寺の聖観音菩薩立像、貞応三年銘の同寺本尊地蔵菩薩立像（通称矢取地蔵）、そして嘉禄二年（一二二六）銘の金剛輪寺の阿弥陀如来坐像である（以上、水野敬三郎編『日本彫刻史基礎資料集成』鎌倉時代造像銘記篇三・四、二〇〇五・〇六年、中央公論美術出版）。このうち仏心寺聖観音像で「近江講師」、

寺像と同形同大）を、その作風から経円の作とする説もある（同庵不動明王二童子像もその可能性がある）。

経円は、かつては名前の円とその作品の堅実なできばえから、京都の円派仏師の系譜に連なる仏師とみなされ、金剛輪寺像は鎌倉前中期の円派仏師の稀少な作例として取り上げられてきた。この時期の円派の動向や作風が明らかでないことも、その見方を後押しした。しかし、仏心寺の二像の素朴で地方的な作風から、その出自はさておき、湖東を主たる活動の場とした近江の地方仏師として経円を論ずべしとの見方が出されたこともあり、最近ではこの期の円派の仏師・作例として取り上げられない傾向にある。

金剛輪寺像で「近江国講師」と名のる。仏心寺地蔵像には経円の名は出ないが、その作風が同寺聖観音像ときわめて近いことから経円の作と認められている。金剛輪寺塔頭　常照庵の阿弥陀如来坐像（金剛輪

講師仏師

講師を名のる仏師を講師仏師と呼ぶ。講師とは、国ごとに置かれた経論を講説する僧で、平安前期ごろまでは国分寺など諸寺を管掌する地方僧官の職であったが、その後は有名無実化し、仏師や大工などの工人に付与されるいわば名誉職となったらしい。その初例は、長徳四年（九九八）に仏師康尚が土佐講師（『権記』）になった例で、その後治安二年（一〇二二）に仏師定朝に初めて僧綱位が与えられるにおよび、それに準ずるものに変じたようである。先学によれば講師仏師とは、京都の三派仏師（定朝以後の正統的系譜を継ぐ主流仏師、院派・円派・奈良仏師の三派）に準ずる仏師で、三派仏師配下の中間仏師層か、三派仏師以外の中小工房の棟梁的仏師となる。康和五年（一一〇三）の高野山根本大塔五仏造像では、請け負った円派仏師法印円勢本人は現地に赴かずに「弟子講師原」が赴き造像したという（『高野山旧記』）。

「原」は複数人に対する蔑称「ばら」の当て字とみられ、円勢工房に属する、僧綱仏師より格下の講師仏師の存在が確認できる（西川新次「宮廷仏師とその周辺」京都国立博物館編『院政期の仏像』一九九二年、岩波書店）。

定朝が僧綱位を得て以後、勧賞譲与によるその相承が常態化したため、その系譜を継ぐ正系仏師で講師となった例は少ない。ただ、康尚は近江講師にもなり（『関寺縁起』）、定朝弟子の長勢は紀伊講師、時代が下がって康慶は肥後講師（以上『養和元年記』）、快慶は丹波講師（『東大寺続要録』）と称された。こうみてくると、三派仏師のなかでも正系以外の弟子筋（傍系）の仏師は、講師叙任を僧綱位への足掛かりとした可能性が考えられてくる。講師叙任は正系三派仏師に属する傍系仏師への処遇ではなかったか。地方に多い講師仏師の出自が知られる例はほとんどない。彼らが講師になりえた理由を考えた場合、その補任が公的なものであったならば、中央政権とのつながりのなかでなされたと考えるほかあるまい。とすると、講師であることは、正系三派仏師の工房構成員であったことを示すのではないか。

近江講師経円

講師仏師は院政期までは多いが、鎌倉期はほとんどいない。知られている最後が経円である（経円の前に、金剛輪寺不動明王立像を作った「講師五郎」がいる。経円との関係は不明）。鎌倉期になると仏師の肩書きが著しく増えるが、講師仏師は消えていく。経円は図らずもその掉尾を飾る仏師となったようである（康尚がなった近江講師であったのは偶然か）。おそらく彼は、その名の通り円派仏師工房の構成員として京都で活動し、そのなかで講師職を得、その後何らかの事情で京都を離れ、湖東の地にいたったのではなかっ

金剛輪寺阿弥陀如来像と仏心寺の二像

金剛輪寺の本堂に安置される阿弥陀如来像の銘記に貞応元年（一二二二）十月造始、嘉禄二年（一二二六）五月三十日安置とある。完成に三年半以上かかったのは、その間平行して仏心寺の二像を製作したことによるのであろうか。像は太造りで体奥が深く、豊かなふくらみが特徴的な作風である。幅広の面部は穏やかな表情で、体軀（たいく）と相俟って穏和で柔らかな雰囲気が全体に示される。衣文線は浅く自然に流れ、両脚部中央の衣の畳みがアクセントとなっている。穏やかさを基調とした作風で、そのできばえはすぐれて

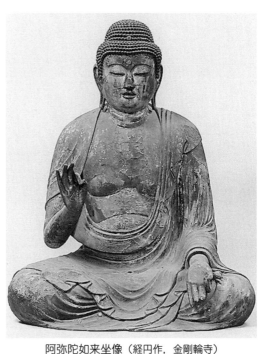

阿弥陀如来坐像（経円作，金剛輪寺）

たか。仏心寺聖観音像銘記の「借花落初生今当郡住」を、「昔花洛（京都）に生まれて今当郡に住む」と解釈し、経円を京都の出とする見方（伊東史朗『京都の鎌倉時代彫刻』《『日本の美術』五三五）二〇一〇年、ぎょうせい）があるのは興味深い。この経円のようなケースは他にもありえたであろう。たとえば、遠く奥州平泉に活動の地を求め、やがて在地化した講師クラスの仏師がいたのではなかろうか。

おり、京都の造像に引けを取らない。背を丸めて顔を前に出す姿勢は、胸を引いて上体を立てる鎌倉期の作例と異なり、院政期の円・院派の如来像に通じる。一方、その量感豊かな体軀や髪際中央をわずかに弛ませるのは、鎌倉前期の慶派仏師の新様を受容した結果であろう。従来の評価通り、穏和な平安後期風を示しながら、新様を採用した作風といえる。

一方仏心寺の二像は、細身で腰高な体軀、やや面長な面貌が特徴的で、金剛輪寺像と共通点は多いが、体軀の量感など差異も目立つ。聖観音像の簡略な彫り口や素朴な面貌は地方的な印象をもたらし、金剛輪寺像にも付属するいわゆる板光背はきわめて古風でかつ地方的である。三像が経円の作であることは銘記から疑いない。作風の差異は、経円の作風の幅と考えるべきなのであろう。地方における講師仏師の作風は、それぞれの時代の宮廷仏師の様式を「あるいは忠実に、あるいは混淆し、通俗化平均化しながら、あるいは多少の地方色を加えながら表現している」（前掲西川論文）とされる。経円の作風もまさにその通りかと思われる。

（武笠）

隆円

京都市・妙法院の蓮華王院三十三間堂に並んでいる等身千手観音立像千一体は八百七十六軀が鎌倉再興時の造立と考えられているが、そのうち、もっとも多くを造ったのが仏師隆円（生没年不詳）である。

鎌倉時代中期の円派仏師の棟梁的存在であった。明円が正治元年（一一九九）ごろに没すると円派は停滞する。明円には朝円と寛円という二子がいた（残欠本『僧綱補任』）。このうちの寛円の系譜に隆円は連なるのではと想像される。

比叡山と西園寺家関係の事績

寛円は建暦元年（一二一一）に比叡山文殊楼本尊文殊の師子を造立し（『叡岳要記』）、また寛円は観円とも記されたようで、元久二年（一二〇五）に、同年の比叡山東塔諸堂焼失に際して、前座主慈円の招請によるものらしい。この際観円は二人の小仏師と従理安置にあたった（『四帖秘決』）。根本中堂諸像の修事した。一人は慶順、不明のもう一人が隆円にあたる可能性がある。

隆円の知られている最初の事績が、貞応二年（一二二三）・三年の比叡山西塔釈迦尊台座諸尊台座の修理である（『天台座主記』）。これが観円の事績に連なってくる。仁治元年（一二四〇）にはすでに法印位にあり、天台座主慈源が仁寿殿にて修した七仏薬師法の古仏本尊を、白川御坊から仁寿殿に移し（『門葉記』）、寛元元年（一二四三）に同じく慈源が比叡山横川楞厳三昧院本尊を修復安置した際には、西園寺公経による後嵯峨帝中宮姞子（公経孫）御産御祈としてなされた本尊修復にたずさわった（『天台座主記』）。同年六月の姞子御産御祈七仏薬師法の御仏七仏薬師（三尺金色立像）のうち、中尊など三体を造立した（院承と源尊が各二体造立、『門葉記』）。姞子の父西園寺実氏（公経息）の造像で、慈源が阿闍梨を勤めた。

慈円の引きで山上の仕事に預かった観円を継ぎ比叡山での仕事にたずさわった隆円は、その後慈円の孫弟子で、公経の孫（娘倫子と九条道家の子）にあたる座主慈源を介して、西園寺家関係の造像・修理に従事しえたものと推察される。かつて松島健は、隆円と西園寺公経との関係から、元仁元年（一二二四）公経創建の北山御堂西園寺の阿弥陀如来坐像を隆円の作と推定したことがあった（『西園寺本尊考（下）』『国華』一〇八四、一九八五年）。興味深い説ではあるのだが、近時はこれを湛慶作とする見方が有力である。いわば比叡山仏師としての立場の確立が示される。そしてその権利は、正嘉元年（一二五七）に、おそらくこの年隆円が没したことによって、その後継の昌円へ引き継がれている（以上『天台座主記』）。

建長三年（一二五一）に、隆円は比叡山の「山上御仏修復料所」として但馬国東河郷を充行された。い

後嵯峨院関係の事績

比叡山だけでなく、公経や姞子を介して後嵯峨院周辺の造像をも手がけた。寛元四年（一二四六）の後

嵯峨院司葉室定嗣の地蔵菩薩像造立（『葉黄記』）、そしていずれも後嵯峨院主宰で建長三年（一二五一）七月二十四日に開始された蓮華王院千体千手観音堂復興造像（『岡屋関白記』）、法勝寺阿弥陀堂再興造像である。両者の造像は、興福寺東大両寺の復興以来の大規模造像で、鎌倉中期造像のいわば総決算となった（コラム3参照）。前者で彼は大仏師として丈六九体阿弥陀の中尊を担当し、建長五年十二月の供養の際に隆円の譲りで昌円が法印となった（『経俊卿記』）。彼の後継者とみられる。後者では再興造像のうち都合三十七軀に隆円の名が見出せる。これらの造像に隆円が主要仏師として携わりえたのは、院派仏師が数的優位を占めたこの期にあって意外というべきで、隆円の年齢や臈、構築してきた西園寺家・天台座主とのつながりによるものか。

蓮華王院造像

文永三年（一二六六）供養の蓮華王院再興造像八百七十六軀のうち、銘記によって隆円自作の分の意か。自作数は参隆円分が十三軀の計三十七軀が確認される。隆円分は、自作ではないが隆円担当の分の意か。自作数は参加仏師中最多である。八百七十六軀中二百五十八軀に作者（分を含む）とみられる銘記があり、そのうち院承ら院派仏師が十二人で計百三十八軀と多いが、隆円・昌円・栄円・勢円の円派はわずかに四人ながら八十二軀に及ぶ。中尊丈六像を担当した湛慶以下慶派は二人のみで十五軀に留まる。湛慶の中尊担当が、創建時像を慶派の祖康助が担当したこともふまえて決定し、脇仏は院・円派の担当となったということか。円派の奮闘ぶりは明らかである。

隆円の数が多いのは、湛慶に次ぐ臈の大仏師であったからか。

隆円作像については、丸尾彰三郎（『蓮華王院本堂千躰千手観音像修理報告書』一九五七年）や山本勉（『蓮

千手観音菩薩立像（92号像，院継作，妙法院蓮華王院本堂）

華王院千体千手観音像にみる三派仏師の作風」『MUSEUM』五〇四、一九九六年）の作風検討がある。平安後期風のなかに鎌倉期の新様（あるいは湛慶風）を吸収した作風で、そのできばえはすぐれていると評価される。再興造像を担当した湛慶や院承との作風比較はまさに山本の分析通りで、旧像の復興でありながら鎌倉期風をしっかりとみせる湛慶、守旧的作風でその形式化が著しい院承、平安後期円派の穏やかな表現を受け継ぎながら、柔らかで自然な衣文表現に当代風がうかがえる隆円と三者三様をみせる。いささかあくの強い湛慶の像より隆円の穏和さが好ましい。九二号像などはそれがよく示される優作である。残念ながら隆円没後の円派は、再び停滞してしまう。　華やかな院政期文化復興としての蓮華王院再興における

東寺二間観音像

近時隆円作の可能性が注目されるのが、東寺の二間観音像である。観音菩薩立像および梵天・帝釈天立像の三軀からなる二間観音像は、宮中清涼殿の二間で行われた観音供の本尊とされ、仁寿殿観音供本尊ともされる像である。現存像は中尊が八寸、脇侍が各七寸ほどの小像ながら、白檀製で衣に切金文様を施した美作である。その精緻な作風から鎌倉時代十三世紀の作と推定され、これに該当するとみられる記録上の事例が二例知られている。一つは貞永元年（一二三二）三月十六日に清涼殿二間で供養された仁寿殿観音像で（『民経記』『東寺長者補任』）、これを以て本像にあてる説がある（伊東史朗『京都の鎌倉時代彫刻』二〇一〇年、ぎょうせい）。もう一例は、正嘉二年（一二五八）七月二十日に供養された後嵯峨院による仁寿殿観音像で（『仁和寺諸院家記』『東寺長者補任』、『経俊卿記』建長八年（一二五六）八月八日条に載るこの像の造像計画によれば、用途を隆円が注進しており、この造像は隆円の手になるものと推察される。

現存像がいずれにあたるのか、後者は前者が失われた後の再興像というわけではないようで、その作風のみから判断するのは困難だが、隆円作の可能性は十分にある。今後の作風検討に委ねたい。

この隆円の造像における「仏師浄衣事」として「任延久之例」とあるのは、延久四年（一〇七二）三月十日に後三条天皇が新造した像のことを指すとみられ、この造像にあたったのが、円派仏師の祖というべき仏師長勢であった（『為房卿記』同年正月二十九日条）。長勢はその前の後一条院・後冷泉院の時の造像にも勤仕したともあり、隆円はいわば円派相伝の仕事に従事したとみられる。

（武笠）

尭円（ぎょうえん）

動乱期の仏師たち

鎌倉末南北朝の動乱期に顕著な活動をみせたのが院派で、多くの仏師が京都他各地で活動している。とくに足利尊氏（あしかがたかうじ）の支持を得た院吉・院広父子（いんきつ・いんこう）は等持院（とうじいん）や天竜寺（てんりゅうじ）などの将軍家主要造像にあたった。また康誉（こうしゅん）や南都仏師康俊など運慶派や善派の末流の活動も盛んである。円派の動向は判然としないが、性慶（しょうけい）に円派の可能性があり、性慶と活動をともにした三条法印朝円（さんじょうほういんちょうえん）がいた。また三条法印覚円（かくえん）、三条少納言常円（じょうえん）、その子息治部法橋良円（じぶほっきょうりょうえん）、少納言法眼豪円（ほうげんごうえん）などが記録や銘記に知られている。三条とあるのは平安末期以来、京都三条が円派の仏所の所在地とみなされたことによる。

尭円も三条法印を名のる円派仏師で、生没年は知られないが、元亨元年（一三二一）から正平八年（一三五三）ごろまでの約三十年間の活動が知られる。最初の事績で早くも法印を名のっているので、その生年は弘安三年（一二八〇）ごろまでさかのぼるものと想像される。光厳院（こうごんいん）など皇室や室町幕府関連の造像

にもあたるなど意外に活発な活動をみせ、何よりその穏やかな作風の作品に見応えがあり、他の派に伍して存在感を示す。

尭円の事績

事績は次の通り。このうち医王寺像と南陽寺像、修理の東寺像が現存する。

元亨元年（一三二一）、京都府綾部市・医王寺阿弥陀如来坐像（銘）。「法印尭円」。

建武二年（一三三五）、天台座主尊澄と恵鎮に召されて比叡山根本中堂十二神将像の配置を修正する（『三千院文書』）。「三条大仏師尭円法印」。

暦応二年（一三三九）、石清水八幡宮の小社十八社の神体の造進用途を注進する（『石清水八幡宮記録』）当宮縁寺抄）。「法印尭円」「三条法印」。

貞和二年（一三四六）、京都市・東寺地蔵菩薩立像の彩色および台座修理（銘）。像は伝弘法大師作の讃岐国府「形寺」の古仏。「仏所三条法印尭円」。

同年、三重県鈴鹿市・南陽寺釈迦如来坐像（銘）。「大仏師法印尭円」。

貞和三年、光厳院等身の十一面観音像（仙洞御本尊）造立（『園太暦』）。「仏師尭円奉造之」。

貞和五年～文和二年（一三五三）、神護寺御影堂大師御作御本尊孔雀明王像の造像に絡んで高雄に登り、像を造立する（『神護寺文書』）。「仏師尭円」。

比叡山根本中堂十二神将像の並べ替え

建武二年（一三三五）十二月七日に比叡山根本中堂で失火があった。結局中堂は無事で、翌八日尊澄と

恵鎮の監督下に、他所に移されていた安置仏の還座が行われ、尭円の「指南」で十二神将像の立て直し（配置の変更）がなされた。恵鎮の「山門根本中堂事」は、堂正面に六体、北に三体立て、本尊後方の西方には立てない配置としたことを記す。『九院仏閣抄』にはこれと同じ配置の図が載り、慈鎮和尚すなわち慈円の配置とする。慈円が関与した元久二年（一二〇五）の中堂諸像修理（『四帖秘決』『天台座主記』）を想起させる。尭円が根本中堂像還座にかかわりえたのは、この元久時の修理にあたった観円（寛円）以来の比叡山での活動を継ぐ立場にあったからであろう。鎌倉中期の円派の中心隆円も比叡山での活動が知られ、但馬国東河郷の権利を得（『花頂要略』）、それを昌円に継承していわば比叡山仏師の立場を確立していた。円派における造像の場の継承であろう。

また尭円を請じた恵鎮（円観房）は、嘉暦元年（一三二六）から法勝寺大勧進職にあった。法勝寺は、その承暦創建期造像に円派の祖長勢がかかわり、鎌倉期の阿弥陀堂再興造像は隆円を中心に進められた。後醍醐帝に中堂失火のことを問われた恵鎮は、この法勝寺の文脈で円派の尭円を請じたと考えることもできよう。

もう一つ興味深いのは、この十二神将像が仏師定朝造立の可能性が高いことである。根本中堂には治安二年（一〇二二）藤原道長奉納の十二神将像と永承七年（一〇五二）藤原頼通奉納の日光月光菩薩像が置かれていた（『山門堂舎記』）。このいずれもが、道長・頼通発願であれば仏師定朝作の可能性が高い。すると尭円は、定朝からおよそ三百年を経て祖定朝の作と向き合ったことになる。定朝様の本質である穏やかな作風を継承した尭円であった。

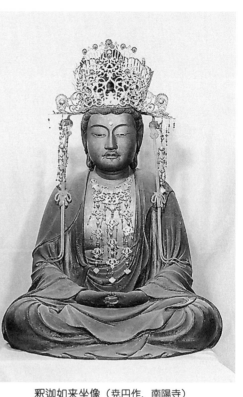

釈迦如来坐像（尭円作，南陽寺）

（『仏像目録』）、降って貞治五年（一三六六）には院広が石清水極楽寺本尊像を造立した（『石清水八幡宮記録』）。いわば院派の牙城石清水の造像に、尭円がたずさわりえたのはなぜなのか。足利尊氏の八幡信仰は有名である。石清水の復興に彼が意を尽くしたに相違なく、そこでの尭円の起用は、尊氏の支持の大きさを示すのであろう。

このことに関連して、京都府綾部市・安国寺の釈迦三尊像がある。普賢像銘記により暦応四年（一三四一）豪円の作と知られる。普賢と中尊釈迦像は作風が若干異なり、中尊は別の作者の可能性が指摘されて

石清水八幡宮での造像

暦応元年（一三三八）七月五日、兵火に罹って石清水八幡宮が炎上した。その復興が足利尊氏の支援で行われ、十二月十四日に遷宮がなされた。翌三年八月に尭円が小社十八社の神体十八軀（一尺前後の小像）の造進用途を注進した。以来院派仏師の活動の場で、院実・院範などの活動が顕著であり石清水八幡宮といえば、鎌倉前期以来院派仏師の活動の場で、院

いる。この安国寺の近くに堯円の阿弥陀如来像がある医王寺がある。医王寺は安国寺住持によって開かれたらしく、像は安国寺からの移安の可能性が考えられており、その文脈で安国寺中尊像の作者に堯円をあてる説がある。端正で穏やかな作風が共通し、その可能性は高いように思われる。安国寺は、尊氏・直義の母上杉清子縁の寺で、はじめ光福寺と号して三尊造立のころに創建したらしい。その後尊氏の帰依厚く貞和年間（一三四五～五〇）ごろに安国寺となったようである。尊氏ら縁の地で造像が知られる堯円と豪円であった。

南陽寺像

　堯円の作として南北朝期の像であるが、安国寺像との関係から南陽寺釈迦如来像を取り上げる。木造、金泥塗り・彩色・盛上文様・切金文様、玉眼で像高八〇・六センである。丈の高い垂髻を結い、袈裟・覆肩衣をまとい、禅定印を組む。いわゆる宝冠釈迦如来で、安国寺中尊像と同じ姿である。その作風相近く、とくにそのおっとり穏やかな平たい面貌が似ている。いずれにしても、同時期の院派の唐様の仏像と呼ばれる癖の強い表現や慶派末流のいささか無骨な作風とは異なり、禅宗様の姿形ではありながらその穏やかさが際立つ。この穏やかさこそ、平安後期以来の円派仏師の特徴で、円勢・長円・賢円と連なる十二世紀前半期の円派仏師が、定朝の様式、定朝様のもっとも特徴的な要素として受け継いで定番化した様式であった。

（武笠）

コラム
3

蓮華王院・法勝寺再興と仏師

武笠　朗

白河・鳥羽上皇期に盛んに行われた六勝寺・鳥羽御堂・白河御堂などの大規模な造寺造堂は、後白河上皇期になると、蓮華王院や最勝光院などの法住寺殿御堂は造営されたものの、他ではほとんど行われなくなり、仏事関係の造像も含めて総じて造像の規模は縮小化する傾向をたどった。仏事の造像でも、旧仏の再利用が以前にも増して行われるようになり、旧仏に「潤色」を加えるなどの修理や、脇侍や眷属像の追加などが仏師の重要な仕事となっていった。それは験仏や定朝仏に対する認識が高まったことも一因で、いずれにせよ一回性の造像は求められなくなっていったということだろう。一方で、白河・鳥羽上皇期に建てられた大寺や壮麗な御堂は、時を経るうちに本来の願主を失い、また火災や地震・大風などの自然災害、さらには盗賊の放火などの予期せぬ

災禍に見舞われ、焼失・顛倒などの憂き目に遭うことになる。興福寺における藤原摂関家のような永続的な根本檀越がいない一過性の御願の寺堂は、そうした災厄に対応しうる財政的基盤が脆弱であるのが通例である。となると焼失した寺はそのままで終わることになる。

尊勝寺の末路

六勝寺の二番目で、法勝寺に劣らぬ規模を誇った康和四年（一一〇二）堀河帝御願の尊勝寺をみてみよう。仏師円勢の生涯最大の大造像がその金堂や薬師堂、阿弥陀堂などに置かれていた大寺である。創建以後、灌頂および御八講の場として機能してきたが、創建からおよそ百年を経て徐々に厄災が降りかかる。まず元暦二年（一一八五）には大地震で講堂と五大堂が顛倒し（『吉記』）、建保二年（一二一四）に大風雨で南大門が顛倒し

『皇帝紀抄』）、承久元年（一二一九）四月には金具を狙った盗賊の放火で西塔が焼失した。この時は延焼で最勝寺、円勝寺塔三基なども焼失した（『仁和寺日次記』）。さらに安貞元年（一二二七）閏三月には金堂

が顛倒し、仏像は「跡形」もなしとなったという。「仏法破滅之世也」とされる（以上『百練抄』）。寛喜三年（一二三一）八月には残るところの五重塔も焼失した（『百練抄』『明月記』）。

『明月記』に記される藤原定家（一一六二〜一二四一）の感懐が興味深い。法勝寺の創建年代を示すとみられる「承暦」の日から定家が成人した「承安」に至るまで「天下公私満耳造堂塔」であったが、老後のことで「只聞其焼失、不聞造営」であったという。承安（一

七一〜七五）ごろまでは堂塔の建立にあふれていたが、老後の昨今は堂宇焼失のことを聞くばかりで造営のことは聞かない、というのである。これはまさに安貞寛喜ごろの状況を如実に示しているといえよう。仏法の破滅が嘆かれるこの始まりは治承の兵火にある。こうした事態が、仏師たちに新たな仕事場をもたらすこと

になったのだが、被災した寺堂のすべてが復興の対象になったわけではなく、その由緒などにより選ばれたそれのみが対象となった。尊勝寺は復興されなかったが、ここで取り上げる法勝寺と蓮華王院は復興を果たす。

法勝寺九重塔の被災と復興

六勝寺筆頭の承暦元年（一〇七七）創建の白河帝御願法勝寺は、威容を誇った永保三年（一〇八三）供養の八

角九重塔が承安四年（一一七四）と安元二年（一一七六）に落雷に遭い、元暦二年（一一八五）には大地震で阿弥陀堂が顛倒し、塔の過半が破損した（以上『百練抄』など）。幾度かの被災に持ちこたえていた九重塔だが、承元二年（一二〇八）五月十五日落雷によりとうとう焼失する。円派仏師の祖長勢が造立した八尺大日如来四軀、六尺四仏が焼失したらしい。だが、塔の再興は早く同年十月には事始め、同四年七月に立柱、建保元年（一二一三）四月二十六日に供養がなされた（以上『百練抄』『明月記』など）。後鳥羽院の主宰とみられ、院政を創始した白河院の御願寺で、なおかつその象徴たる九重塔ということで再興が早々となされたのであろう。『明

『月記』によれば供養後の勧賞（けんじょう）で、院範が法印（ほういん）（院実の賞の譲り）、湛慶（たんけい）も法印（運慶の譲り）、宣円が法眼（じょう）（定円の譲り）にそれぞれ叙された。塔の造営では名前の出る六人の仏師が従事したとみられ、東大寺復興終了後の大規模造営として各派仏師注目の仕事場となったであろう。

法勝寺阿弥陀堂と蓮華王院の焼失

宝治元年（一二四七）八月二十八日、法勝寺阿弥陀堂が焼失した。御仏は「九体御仏同焼了、脇之四天奉取出之」とある。承暦供養以後火災がなかったが「今忽灰燼」となったという（『葉黄記』『百練抄』）。阿弥陀堂の丈六九体阿弥陀・一丈観音勢至・六尺四天王像は、承暦元年（一〇七七）創建時仏師長勢の造像になるもので（『法勝寺供養記』）など）、九体阿弥陀仏は焼失したが脇侍と四天王は取り出されたという。この復興はすぐには始まらなかった。復興計画の有無は不明だが、翌々年に今度は蓮華王院が焼失してしまう。

建長元年（一二四九）三月二十三日に蓮華王院が焼亡した（『岡屋関白記』）。蓮華王院は長寛二年（一一六四）

後白河上皇創建の千体千手観音堂である。塔・不動堂・北斗堂も焼け、総社と宝蔵のみ焼け残った（『増鏡』）。仏像も多くが焼失し、中尊御首と左手、等身像百五十六体（二百体とも）と二十八部衆が取り出されたという（『一代要記』『皇代暦』（こうだいれき））。

後嵯峨院にとって、直系の祖にあたる後白河院の蓮華王院は、たびたび御幸し修造のことも行っていたので、復興の決意は容易であったろうと思われる。おそらく、それに併せてという形で法勝寺阿弥陀堂の復興造営にもいたったのであろう。復興造営の開始はやや降って建長三年（一二五一）であった。七月二十四日、法勝寺にて阿弥陀堂と蓮華王院御仏始めが、後嵯峨院御幸のもと行われた（『岡屋関白記』）。先に阿弥陀堂仏、次いで蓮華王院仏が行われた（同前）。『皇代暦』によれば蓮華王院の仏は「中尊脇侍八百体」という。

法勝寺阿弥陀堂の再興

先に法勝寺阿弥陀堂からみていこう。その後の造営は、建長三年（一二五一）八月に上棟（『岡屋関白記』『百錬抄』）、同五年十二月に竣工し（『経俊卿（つねとしきょう）記』）、十二月二

十二日に供養がなされた（『経俊卿記』）。勧賞で木仏師と
して、昌円が法印（仏師隆円の譲り）、院審が法印
（同院継の譲り）、院尋が法印（同院□の譲り）、院宗が法
眼、院瑜が法眼（同院恵の譲り）にそれぞれ叙されてい
る。『経俊卿記』の十二月一日条には、仏安置の後の大
仏師への給禄のことが出ており、まず隆円法印が、中尊
造立により先に召され、禄として大褂一領および馬を
賜り、次に「上臈」なることにより院承法印が召され
（禄は同じ）、次に院継法印（禄は同じ）、次に院恵法印
（馬は不賜）、最後が院宗法橋（禄は同前）の順であった
（『経俊卿記』）。隆円が中尊を造立して筆頭となり、以下
院承・院継・院恵の序列で、最格下が院宗ということで
あったようである。院継は大仏師ではあったが、院承よ
り「下臈」なため院承の後に召されたという。ここでも
「上臈」「下臈」が問題となるが、詳しくは院継の項で触
れている。

　また、この時の造像は丈六阿弥陀九体とみられるが、
どのような分担となったのだろうか。大仏師の五人と、
譲りで勧賞を得た四人を合わせると都合九人となり、一

人一体担当とすると一応数が合う。隆円が中尊で昌円が
脇仏一体、院承と院尋、院継と院審、院恵と院瑜が各脇
仏二体、院宗が脇仏一体ということになる。隆円は筆頭
扱いで中尊を担当したらしいが、同高同形の阿弥陀九体
の中尊を担当する栄誉とはいかなるものであったろうか。
院政期の九体阿弥陀像の実態が不明で、各尊の印相や中
尊と脇仏の違いなど一切わかっていない。真ん中に来る
像が一番重要なのだろうが、その重要性やそれを担当す
ることの栄誉が不分明である。承暦創建時はすべて長勢
とその一門の作であったので、おそらくそれゆえに円派
の隆円が中尊担当となったのだろうが、上記のような分
担ならば院派が七体担当となり、結局院派がほぼ独占と
いうことになり円派の優位性が消えてしまう。また、蓮
華王院では中尊を担当する運慶派はここでは担当外であ
った。

蓮華王院の再興

　続いて蓮華王院をみてみよう。建長三年（一二五一）
八月に堂上棟（『岡屋関白記』）があったが、完成供養は
かなり遅れ、結局文永三年（一二六六）四月二十七日に、

後嵯峨院院幸のもとで行われた（『一代要記』など）。中尊丈六千手観音坐像は建長三年七月に造始され、同六年正月に堂に安置された。大仏師は法印湛慶、小仏師が法眼康円・法眼康清の二人であった。湛慶は修理大仏師を名のり「康助四代御寺大仏師也」とする（以上銘）。長寛創建時造像の大仏師および中尊担当が康助であったと解釈される。法勝寺阿弥陀堂再興造像において、湛慶の中尊を担当したことを勘案すると、湛慶の中尊担当も創建時に康助が担当したことをふまえてのことと考えられる。脇仏等身像も造始は中尊と同じで、造始翌日に後嵯峨院は人々に千体仏少々を造進すべきことを命じており（『経俊卿記』）、近衛兼経の造進分を院承が造立している（銘）。

現存する脇仏は、百二十四軀が長寛創建時像、八百七十六軀が建長再興像とされる（一軀は室町期の作。また建長再興像の一軀とみられる像が兵庫県加東市・朝光寺に存する）。建長再興像のうち二百五十八軀に作者あるいは担当の「分」を示す銘記がある。それによると運慶派では湛慶・康円、円派が隆円・昌円・栄円・勢円、院派が院継・院審・院遍・院承・院恵・院瑜・院豪・院賀ら計十四名の名が出る。なお、行快銘が一軀あるが、作風から行快作ではなく、逆に作風から行快風の像が十四軀あるとする見解が文化庁から公表されている。員数でみると、院派が自作と担当分含めて百三十八軀、円派が八十二軀を数え、運慶派は十五軀に留まる。運慶派が少ないのはやはり中尊担当であったからであろうか。もっとも多いのは院派で、院承と院恵はともに自作二十一軀を数える。ただ院派は計十二人が関与しての数で、円派の方は四人での数字なのでかなり多いといえる。隆円は自作二十四軀を数え自作数ではもっとも多い。結局院派の数が多いのは、この期の仏師界の勢力図の反映であり、院派と宮廷貴顕のつながりを示すものであろう。ともあれこの蓮華王院造像は各派仏師最後の活躍の場だったといえる。蓮華王院供養の前の建長八年に東大寺講堂造像があり、湛慶以下各派仏師が従事した（『東大寺続要録』）。東大寺再興の掉尾である講堂像も含め、三つの再興造像が三派仏師最後の光芒を放つ場となったのであった。

コラム 4

鎌倉時代の仏師の僧綱補任

石井　千紘

僧綱位と仏師

僧綱位とは、僧侶が朝廷から任じられる職務上の地位である。律師以上の僧官と法橋以上の僧位を「僧綱」といい、これに補任された者も指す。通常、僧位と僧官は連動して昇進してゆくが、仏師の場合は役職を伴わない散位の僧官で、一種の称号のような位置づけであった。下から法橋・法眼・法印の順に昇ってゆく。

仏師がはじめて僧綱位を得たのは、治安二年（一〇二二）、法成寺金堂および五大堂の造仏の功の対価として大仏師定朝が法橋位に叙任された時である（『初例抄』）。仏像製作を司る仏師は、僧籍をもっていたとはいえ、工人にすぎず、ほんらい高位の僧侶に与えられる地位の「僧綱」に叙任される対象ではありえなかった。『小右記』同年七月十四日条によれば、法橋位は定朝自

らが望んでおり、造仏を指示した藤原道長は、先例のないことであるため、その叙任を悩んだという。結果的にはこのことを初例として、以後の仏師は一定の条件のもと僧綱補任の対象となり、この五十年後には最高位の法印に昇る者まであらわれることとなった。

工人の僧綱補任については、仏師に続いて絵仏師や経師にも例がみえるようになり、さらに、近世には僧籍にない幕府の御用絵師などまで叙任されたことから、僧綱補任は時代が下るにつれ対象を拡大していったことがわかる。

定朝以後、僧綱位を冠する、いわゆる僧綱仏師たちが動員され、また新たに僧綱位を得る造仏というのは、基本的に院や天皇の御願寺におけるものに限られた（根立研介「中世仏師の始まり―僧綱仏師の出現―」『日本中世の

『仏師と社会』二〇〇六年、塙書房）。平安時代の仏師の僧綱補任が、定朝の系譜に連なる仏師を対象としていたことは間違いないが、鎌倉時代、すでに定朝の法橋補任から百五十年以上を経て、工房は拡大し、分かれ、そして増えていた。それにともない史料上にも僧綱仏師の名が多くみられるようになるが、では、彼らはどのような方法や条件で僧綱位を得ていたのだろうか。

勧賞と僧事

鎌倉時代の仏師の僧綱補任関連史料からは、二つの補任方法が見出される。一つは造像完了時の供養が国家行事となるような規模の造仏にたずさわり、その功への「勧賞」として与えられたもの。たとえば、治承四年（一一八〇）十二月二十八日の平重衡の南都焼き討ちによって焼失した東大寺や興福寺では、その後の復興のため、円派仏師・院派仏師・奈良仏師（慶派仏師）が各堂の仏像の再興にたずさわった。それらの完成を伝える『東大寺続要録』などは、供養の際、大仏師らへの勧賞として僧綱位が授与されたことを記している。造仏を担当した仏師自身が叙任されるのはもちろん、建久五年

（一一九四）九月二十二日の興福寺供養では、金堂を担当した明円や講堂を担当した院尊が、自身が賜った賞をそれぞれ弟子の宣円と院俊に譲り、両者が法橋に補任されたように、師から弟子へ賞を譲るということもあった（『愚昧記』）。

もう一つは「僧事」である。宮中において大臣以上の任官を決定・発表する行事、またはその目録という。が、僧侶の補任に対しても行われ、僧事という項目が立てられている。本来は一般僧侶を対象としていたものだが、いつかの時点で仏師も組み込まれるようになった。仏師名があらわれる僧事のもっとも古い記録は、正治二年（一二〇〇）十一月一日の除目であり、修明門院（藤原重子）御産の七仏薬師造進功によって院実が法印に昇っている（『明月記』『門葉記』）。また、これが「成功」によって得た位であることも、僧事が勧賞と性質を異にする補任形式であったことを示している。

成功とは売官の一種で、資財を献じて朝廷の事業の費用を助けることで官位を得るものである。院実の成功における任料は、七仏薬師像を造り、それを進上したこと

で、勧賞として僧綱位を得る場合と異なり、依頼されて造るにとどまらず、その費用負担も行ったものと解釈される。

正治二年を境に、少しずつ僧事に仏師の補任記録がみえるようになる一方で、このころには仏師が勧賞を受けるような大々的な寺院の建立が少なくなってくる。中央では勧賞による補任機会は失われつつあったが、僧綱仏師の員数は仏師に勧賞があった回数に反比例して増加している。すなわち、勧賞に代わって仏師の補任機会となったのが僧事であったとみられる。

僧綱補任の要件

それでは、勧賞と僧事で、どういった案件が僧綱補任に値する造仏とみなされたのかというと、勧賞の場合は、すでにふれた東大寺や興福寺のほか、白河天皇建立の法勝寺の九重塔や阿弥陀堂の再興供養時に僧綱補任があったように、前代と同じく院や天皇の御願寺のような国家的に重要な位置づけにある寺院に安置する仏像の造立が条件だったとみられる。また、勧賞による補任では、供養の際に、仏師に絹布や馬などの資財が恩賞として与

えられた。

このような造仏の場合、当然ながら、願主は当時最高の仏師を動員するのであり、定朝の後裔ともいうべき仏師、つまり、鎌倉時代においては円派・院派・慶派の三派仏師正系を対象としたものであったといえる。彼らは仏師社会における、いわば貴族的地位にあり、仏師でありながら清水寺別当に就いた例もあれば、貴族の子女と姻戚関係にあった例や、貴族の子弟が仏師として工房に入ることさえあった。鎌倉時代前期には、そうした内容を含め、仏師の動向が公家日記に記録されるほど、三派仏師と実際の貴族社会との結びつきは強かった。

一方で、僧事の場合はもう少し補任要件の内容が幅広い。前述の修明門院の出産にかかる像の造進や、元久元年（一二〇四）の東寺食堂四天王像の修理、正嘉元年（一二五七）の蓮華王院千体千手観音像の一部の造進など、一時的に使用する像の製作や既存の像の修理、またはその造仏のみでは全体の完成にはいたらないようなものでも、僧事の場合は許容されたようである。ただし、僧事の場合は仏像が恩賞として与えられるなど、勧賞による補任とは異なった性格をもつ。その内容を細かにみていくと、修明門院は後鳥羽天皇の妃であるし、

東寺像の修理は後白河院領を修造料とした事業にかかるとみられ、また、蓮華王院は後白河院の本願で、この時は後嵯峨院による再興事業の一部である。これらから、補任要件となる造仏の内容は緩和されても、少なくとも院や天皇が認知しうる事業でなければならなかったことがわかる。

一般僧侶の僧綱補任では、院政期には院が補任権を有したことが指摘されている（海老名尚『僧事』少考―中世僧綱制に関する一試論―』『学習院史学』二七、一九八九年）。そこに混在する仏師に関しても大きく異なることはなく、勧賞でも僧事でも、補任要件を勘案すると、蓮華王院再興造営のあった鎌倉時代中ごろまでは、院が僧綱補任権者であったといってよいだろう。

そうであれば、僧事の場合でも仏師の身元が問われて然るべきと思われるが、補任要件が緩和されたことにもなってか、勧賞の場合ほど仏師の家筋を厳格に選別したようすはみられない。僧綱仏師のなかには、「円」「院」「康」、または「慶」など三派仏師の系字が付く名であっても誰の弟子か判断しがたい者や、三派とはみな

しがたい名の者もいる。こうした仏師まで含まれるようになるのは、彼らが僧事で補任された者であったためだろう。すると、時代が下れば下るほど、僧綱補任を経ず本当に僧綱仏師を自称することもできたかもしれず、彼らの現存作例の水準も確認しておかなければならない。

僧事に仏師がふくまれて以降、中央で記録上最後の公的な大規模造仏となった文永三年（一二六六）の蓮華王院本堂再興供養までの時代に造立された作品では、多少の巧拙はあれども、全体のレベルは高く保たれていた。

彼らは確かに三派の仏師として研鑽を積んだ者であったといえそうである。そして、一三〇〇年代まで下ると、造形感覚が鈍いものや、仏師の個性が強く出て、都ではおそらく通用しない作風の像までもがみうけられる。ただし、これらに共通するのは、まったく造仏を学んでいない素人の作とは思われず、いずれも専業の仏師とみてよい水準には達していることである。

仏師と鎌倉

時代の経過に応じて、僧綱補任の要件や僧綱位そのものの価値はさらに変化していったと考えられるが、鎌倉時代後期、仏師たちが仕事を求めようとしたとき、新規に造寺造仏が盛んになる機運のあった鎌倉が、仏師たちの目に留まったに違いない。

これは仏師についてではないが、『吾妻鏡』仁治二年（一二四一）正月八日条には、将軍の推挙によって常住院僧正坊が大僧正に転任したため、その僧事除書が鎌倉に到来したことが記される。鎌倉側からの僧侶の推挙が、朝廷での決め事に有効であったことを示す例である。

鎌倉では鎌倉時代中期以降にも建長寺や円覚寺などの寺院が新たに創建され、そこに安置する本尊をはじめ、多くの仏像が造立されていた。造寺の主体は北条氏ら鎌倉幕府の中枢にあった御家人たちである。これまでの僧綱補任の内容を考えると、ここでの造仏は補任要件とはならないが、しかし、源氏将軍の時代が終わり、摂関家の子弟や親王が将軍を務めるようになると、たとえば

北条時宗の開いた円覚寺が弘安六年（一二八三）に第七代将軍惟康親王の祈禱所と認められたように、鎌倉幕府関連の造仏が、将軍の名のもと、僧綱補任の要件となっていたのではないだろうか。

僧綱補任を味方に

人の営みに不可欠であった仏像を造る仏師のため、僧綱補任は必要に応じて形を変えた。そして、散位であれもともとは対象ですらなかった僧綱位を獲得するにあたっては、仏師側の働きかけも重要な要素であった。鎌倉時代の僧綱仏師たちは、自身の持てる技術を発揮した造仏で評価されるべく、僧綱補任を味方に、逞しく時代を渡っていったのである。

第5章

善 派

善円（善慶）
（ぜん　えん）

善円（一一九七～一二五八）は、鎌倉前期から中期にかけて、主に奈良で活動したことが知られる仏師である。六例ほど遺作が知られており、端正でまとまりのよい堅実な作風を特徴とする。後継者善春をはじめとする周辺の仏師を「善派」と称し、彼の作風に近い善派系作例が奈良や鎌倉に遺っている。ただ彼の出自は明らかでなく、作風上は慶派に近いものの、いわゆる正系三派仏師（円・院・慶派）との関係は不明である。彼の生涯最大の謎が改名の問題である。彼は五十歳ごろに善円から善慶に改名した。そこに出自の秘密が隠されているように思われる。この項では主に善円と呼ぶ。それは彼にとっては不本意かもしれないが、執筆者には善円時代の作風が好ましく思われるからである。

作例と事績

善円（善慶）の作例（銘記または納入品による）と事績は次の通り。承久三年（一二二一）奈良国立博物館十一面観音立像。嘉禄元年（一二二五）奈良市・東大寺釈迦如来坐像。嘉禄二年アメリカ・アジアソ

エティ地蔵菩薩立像。延応二年（一二四〇）奈良市・薬師寺地蔵菩薩立像。宝治元年（一二四七）奈良市・西大寺愛染明王坐像（「仏師善円」と出る。以後善円銘は用いられない）。この間、法橋位を得る。また改名する。建長元年（一二四九）奈良市・西大寺釈迦如来立像（「大仏師法橋上人位善慶」とある。これ以前に善慶銘は用いられない）。建長七年〜正嘉元年（一二五七）奈良市・般若寺周丈六文殊菩薩像造立（『感身学正記』、現存せず）。正嘉二年没。奈良市・般若寺文殊像の獅子の造立を善春が引き継ぐ（同前）。

この他、奈良県大和郡山市・西興寺地蔵菩薩立像は、銘（無年紀）に「修補」と出るが、善慶による新造とみられる。また、東京国立博物館保管文殊菩薩立像は、作風・法量から奈良博像・アジアソサエティ像と一具で善円作の可能性が高い（山本勉「東京国立博物館保管　文殊菩薩立像」『国華』一二一〇、一九九六年）。奈良市・伝香寺地蔵菩薩立像もその作風から善円作の可能性が高いとされる。

改名と法橋叙位

善円と善慶は作風は近いが別人と考えられていた。それが同一人物とみられるようになったのは昭和五十八年（一九八三）のことで、この年解体修理が行われた薬師寺地蔵菩薩立像から出た納入品に「木造大仏師善円」「生年四十四」とあり、この像が延応二年（一二四〇）、彼が四十四歳の時の作と知られ、善円の生年が建久八年（一一九七）と確定できた。一方善慶の方は、西大寺釈迦像銘記に五十三歳とあることにより、その生年が建久八年とすでに知られていた。両人の生年の一致によって両者は同一人物と確定したのであった（田邉三郎助「ある仏師の年齢」『田邉三郎助彫刻史論集』二〇〇一年、中央公論美術出版）。この改名の理由が問題である。なぜ彼は五十歳にして改名したか。

注目されるのは、改名と彼の法橋叙位がほぼ同時期とみなされることである。二つが連動している可能性がある。石井千紘は、いわゆる三派仏師の円・院・慶などの「系字」をその名に有することが僧綱補任の条件であったとし、善円は慶の字を得て慶派正系に連なって法橋位を取得しえたと解釈した（「鎌倉時代前期の僧綱仏師について―仏師善慶の僧綱補任を中心に―」『仏教芸術』三三九、二〇一五年。石井の僧綱補任論は本書コラム4も参照）。僧綱位取得のための改名かとの推定である。ただ、円の字は、僧名としてはきわめて一般的だが円派仏師の系字であり、ならば僧綱に預かる条件をすでに備えていたともいえるわけで、慶の字に変えた理由の説明がつかない。系字を有することを僧綱叙位の条件とするのはどうなのか。慶に変えたのは、やはり単純に慶派の系字に連なったことを示すのではないか。その直接的な理由は不明だが、興福寺所属かとみられるその出自や作風の湛慶の系統が慶派に近く、慶派仏師の周辺で活動しており、慶派の正系に連なることで善円と慶派の棟梁の湛慶の双方に利が生じたことによるのだろう。この期の仏師の僧綱叙位が、三派仏師に属することを条件としていたらしいことは石井の指摘通りで、名称変更の直接的理由をそこに求めることもできる。円派所属ではないのに円の字を持ったままでは僧綱位に就けないといった事情があったのかも知れない。敬虔な信仰者とされる善円が積極的に僧綱位を求めたとも思えないが、同様に信仰者であった仏師快慶も僧綱位を得た。工房組織の拡大によりその必要性が生じたと考えるのが妥当であろうか。

作風と東大寺釈迦如来坐像

東大寺や興福寺に遺る鎌倉時代前期の作例のなかには、慶派風の優れた作風を示しながら、仏師名を比

釈迦如来坐像（善円作，東大寺）

定しえない作例が少なからずある。建久年間（一一九〇〜九九）ごろの東大寺中性院弥勒菩薩立像など
はその代表で、その作風が善円のそれにつながるのではと推定されている。善円は、その遺作の願主や結
縁者などから興福寺や東大寺・西大寺との関係が認められ、とくにその初期には興福寺との関係が指摘で
き、本来は興福寺所属の仏師ではなかったかとの推定がなされている（奥健夫『奈良の鎌倉時代彫刻』《『日
本の美術』五三六）二〇一一年、ぎょうせい）。善円初期の奈良博像やアジアソサエティ像はその童顔や溌
剌とした体部表現が特徴であるが、年代が経って薬師寺像になるといくぶん大人びて落ち着きをみせる。

東大寺像（カヤ材、像高二九・二
チセン）は初期作例に連なる作風を示す。
下ぶくれ気味の面部、頬の柔らかな
ふくらみや切れ長な眼が特徴的で、
きりっとしてはいるがやはり童顔と
いってよい。体部の把握や衣文表現
は基本的に慶派のそれに準じており、
それがかなり整理されて、穏やかに
やさしくまとめあげられている。こ
の像は、海住山寺十輪院僧覚澄
の発願で造像され、完成後栂尾に

おいて高弁上人（明恵）を導師として供養された。覚澄は東大寺知足院戒助の弟子で、叡尊と同門、晩年は東大寺知足院にあった。釈迦への思慕や戒律復興が造像背景にある。この造像に善円は「持八斎戒」（銘）であったった。これは彼が真摯な信仰者でもあったことを示すが、本像が表面に何も施さない素地仕上げとする檀像風の像であることから、いわゆる「如法仏」として造像された可能性も考えられる。如法とは作り手が清浄を保ち、定められた作法に従って造像することである（奥健夫「如法仏概説」『仏教彫像の制作と受容』二〇一九年、中央公論美術出版）。いずれにせよこの造像は釈迦の教えを取り戻すべく真摯に戒律に従おうとした南都の信仰環境から生まれたもので、そこに敬虔な信仰者たる善円もいたらしい。善円の出自と性格を示す重要作といえよう。

（武笠）

快　成（かい じょう）

前項の善円（改名して善慶。一一九七～一二五八）をふくむ鎌倉時代の仏師集団を「善派」と呼ぶことは、近年の彫刻史研究のなかでしだいに定着してきた観があるが、彼らが初期の段階から円派・院派・慶派のような血縁相承を中心とする仏師系統であったかどうかは依然はっきりしない。それでも善円と同時代に同じような環境で活動した仏師の名は何人かあげることができる。その一人が快成（一二二七～？）である。

四軀の快成作品

この人は四軀の作品を残している。①仁治三年（一二四二）の福岡市・万行寺阿弥陀如来像、②寛元二年（一二四四）の兵庫県宝塚市・中山寺十一面観音菩薩像、③建長八年（一二五六）の奈良国立博物館愛染明王像、④同年の奈良県宇陀市・春覚寺地蔵菩薩像（銘記は建長八年を康元元年と誤記）である。①④は銘記によればいずれも東大寺大仏殿の③④は銘記によればいずれも東大寺大仏殿のは近代に個人から寺に寄進されたもので伝来が知られない。

取り替え柱を用材として南山城随願寺華台院で造立されたものだという。

四軀はいずれも銘記によって法橋位にある快成の作とわかるが、このうち④地蔵菩薩像の銘では「生年三十」と当時の快成の年齢を記すので、彼は嘉禄三年（一二二七）の生まれと知られる。それにしたがえば①万行寺像は十六歳の製作ということになり、その年齢で造像にたずさわり、しかも法橋位にあることから①②と③④とを同一人物の事績とみるかどうかに多少の不安をもつむきもあった。しかし、四軀の作風は共通あるいは連続しており、あえて同名の複数仏師を想定する必要はなかろうか。また、快成の年齢を記す④の銘は後世の転写銘であり転写の際に数字を誤った可能性もあるだろうか（五十を三十とするような）。

なお③④の銘記では、快成は「刑部法橋（ぎょうぶ）」を名のっている。「刑部」はもとは律令制の官職名で、これを僧綱位（そうごう）の上に冠したのは、鎌倉時代以後に武士などに行われた官職名を通称として用いるいわゆる「百官名（ひゃっかんな）」の習慣が仏師の世界にもおよんだ例と思われるが、類例は南北朝時代以後に多く、快成の刑部法橋は抜群に早い例である。

快成と善派

この快成が善派の仏師としてとらえられるのは次のような理由による。まず作風である。穏やかさが全面をおおい、こぢんまりと瀟洒（しょうしゃ）にまとまって、やや工芸的ともいえる作風は快成作品の特徴であるが、それはまさしく善円にも共通するものである。次に造像の環境。善円の造像の背景には西大寺中興の叡尊（さいだいじ）（えいぞん）の影が色濃いのだが、③愛染明王像・④地蔵菩薩像の願主寂澄（じゃくちょう）（一二一〇～？）は叡尊の高弟の一人で

あり、造立場所の随願寺も南都律学のおよぶ寺院であった。②十一面観音菩薩像が伝わった中山寺は中世には平安時代創建の多田院（ただいん）の末寺であったが、この多田院を叡尊弟子忍性（にんしょう）が再興しており、多田院・中山寺と叡尊教団とにかかわりがあった可能性がある。

造像環境の問題は仏師の造像態度にもかかわる。③愛染明王像の銘によれば快成ら仏師は八斎戒（はっさいかい）を持して造像にあたったといい、善円が嘉禄二年（一二二六）の東大寺釈迦如来像の銘記に八斎戒を持する仏師として名が掲げられたこと、建長元年（一二四九）の西大寺釈迦如来像の造立にあたって善慶率いる仏師団が番匠・絵師とともに斎戒を持したこととも共通する。快成もまた善円と同様に戒律復興期の南都で指導者叡尊の周辺にいた工匠であったのだろう。平田寛の言葉を借りれば彼らは「受戒弟子の心を体した持戒者たち」であった（『戒律復興期の造像と叡尊』『日本古寺美術全集』六、一九八三年、集英社）。平田がさらに「戒律復興期の造像が、地味であっても歪みのない、細部表現にも的確なまとまった像容をたもっているゆえんは、工匠たちの心に由来するところ少なくないであろう」と説くのは（同前）、何とも印象深い。

快成と快慶

そのような快成であるが、いまのところ善円との直接的なつながりを語る資料はない。その名には「快」字がはいり、また③④の造像ではいずれも名に「快」字をもつ快尊（かいそん）・快弁（かいべん）という小仏師をともなっているのだから、当然ながら仏師快慶（かいけい）との関係も考えるべきであろう。一方、建長五年（一二五三）の興福寺（こうふくじ）本坊持仏堂弥勒菩薩像の作者である快円（かいえん）という仏師は、その名だけでなく、本体の作風や台座の形式が快成作品の本体に快慶作品との作風上の顕著な共通がみられないことがむしろ不思議なほどである。

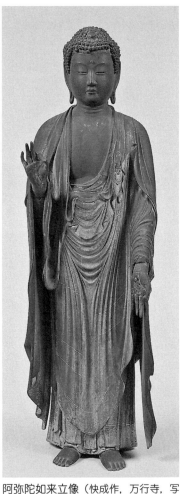

阿弥陀如来立像（快成作，万行寺，写
真提供：福岡市）

慶作品と類似することから快慶の系譜に属する仏師とみられる。しかし、この像は比丘尼の発願であり、納入文書の結縁者のなかにも数名の尼の名がみられることから、この期に叡尊周辺の律宗教団において尼衆の活動が活発であったこととのかかわりも想像できる。

つまり、いま「善派」と仮称している南都の仏師集団の形成期には、その構成員のなかで、名に「快」字をもった快慶の流れを汲む仏師が重要な位置をしめているのではないか。快成や快円をそのような仏師としてとらえることができよう。

万行寺阿弥陀如来像のひみつ

最後に、二〇一九年度に重要文化財に指定された①万行寺阿弥陀如来像の特別の構造技法にふれておこう。それもまた快成と快慶との関係を暗示している。

万行寺像は髪際以下の高さが二尺五寸を測る小型の三尺阿弥陀如来立像であるが、足裏に足柄を造らず朱で仏足文を描いていることが注目される。足柄のない構造は『観無量寿経』に説く空中に住立する阿弥陀如来をあらわすためと理解されているが、この構造をもつ作例のなかには螺髪一粒ずつに銅線を巻いてあらわす、口を開いて内部に歯をのぞかせるなどの特異な表現を付加したものもやがてあらわれ、この一群を仏像の「生身」を意識した、いかにも鎌倉時代的な彫刻表現が展開した顕著な事例とみることができる。伝来が知られぬことが惜しまれるものの、万行寺像はその一群のなかでごく早い時期の製作と目され、しかも製作年代と作者が判明する貴重な作品である。しかしながら、足裏に足柄を造らず仏足文を描く像として、いま報告されているかぎりでは初例と思われる津市・専修寺阿弥陀如来像が顕著な快慶風を示し、同様の構造をもつ作例のなかには、やはり快慶風の像容の阿弥陀像で、ともに伝来した脇侍に快慶の高弟行快の銘をもつものも報告されており（大津市・西教寺像、京都市・聞名寺像）、これらの表現技法の起点が快慶工房にあったことも考えうる。とすれば、万行寺像にこの技法がみられることは快成と快慶工房とのかかわりを別の点から傍証することになるのかもしれない。

（山本）

円覚・覚慶

善派仏師は善円以来南都すなわち奈良に淵源をもち、次項でのべるように鎌倉時代末期にあらわれた康俊（南都仏師康俊）とその子康成、さらに室町時代の高天仏師まで、この地における系譜をたどれるのであるが、善派系統の仏師の足跡が東国にみられることも注目されている。その代表として円覚・覚慶という親子二代の仏師（いずれも生没年不詳）をとりあげておこう。

円覚の作品

愛知県半田市・常楽寺本尊阿弥陀如来像の頭部内の弘長三年（一二六三）の銘記にあった作者名が法橋円覚と確定したのは一九三三年の修理時だというから、ずいぶん昔のことだ。像は髪際高二尺四寸ほどの小型の立像で瀟洒に整えられた像容が目をひく。常楽寺は浄土宗西山派の大寺であるが、像は近世に寺に移入したもので、以前の伝来は不詳である。

円覚はその後の長いあいだ他の作例も知られず、その系譜がうんぬんされることもあまりなかったよう

だが、一九八〇年前後に神奈川県秦野市・寿徳寺の本尊阿弥陀如来像に文永三年（一二六六）の、やはり法橋円覚の銘記が知られるにおよんで、状況が異なってきた。寿徳寺像は髪際高二尺の坐像であるが、銘記確認後まもなくの修理で現在は外見を大きく変えている。寿徳寺にはいった経緯などは不詳であるが、像底に造像の十二年後、弘安元年（一二七八）に鎌倉極楽寺十三重塔の像として供養されたと解される追銘があるのが注目される。

善派と鎌倉地方彫刻

奈良市西大寺中興の祖叡尊の高弟忍性は建長年間（一二四九〜五六）に関東に下向し、常陸を拠点としたあと北条重時一族の支援を受け、文永四年（一二六七）には鎌倉極楽寺にはいってこれを本拠とした。

叡尊も弘長二年（一二六二）に北条実時ほかの請いにより鎌倉に下向することがあった。こうした真言律宗の東国進出に対応して、叡尊周辺の善派仏師も東国に進出したらしい。極楽寺に残る遺品では、転法輪印を結ぶ釈迦如来像が近世の縁起に建長四年（一二五二）善慶の作と伝え、極楽寺の仏像と善派仏師の関係を暗示する。作者にも年代にも疑問があるが、善派系統の像であることはまちがいない。他に文永十年の同寺多宝塔供養願文に出る像にあたる文殊菩薩像も、現本尊清凉寺式釈迦如来像も、転法輪印釈迦像が極楽寺に存したことからすれば、円覚は極楽寺で活動した善派系仏師の一人であったと思われる。法橋位にあるから有力な者であったのだろう。

円覚の二像の作風は鎌倉後期以後の鎌倉地方彫刻の特色に通じる。常楽寺像のなで肩・痩身の体型は立

像の典型的な像に通じるし、寿徳寺像の逆に肩をやや角張らせた箱形の体型は坐像における典型的な姿に

つながるものである。繊細な表情や着衣形式・表現、さらに構造では頭・胸部と体部とを着衣の襟で割り

ぐ点、坐像の上げ底式内刳りなども同様である。円覚ら善派仏師の鎌倉進出は、鎌倉地方彫刻様式の成立

に重要な役割を果たしたようだ。

鎌倉に下向した叡尊に帰依した北条実時が発願して弘安元年（一二七八）に完成した横浜市・称名寺

弥勒菩薩像は、構造技法に善派の作例と共通する特色が認められ、作者はこの系統と考えられる。一時弥

勒像と同じ堂に安置されていた平安後期の阿弥陀三尊像（横浜市・宝樹院蔵）の弘安五年修理銘に名のみ

える土佐公法橋円慶が弥勒像の作者である可能性もある。十四世紀にはいって極楽寺その他での事績のあ

る、名に「円」字をもつ円西・応円などもこの系統の仏師と思われる。その名に「円」がつくのは、円覚

の名、あるいは善派の祖善円の名との関係があるのだろうか。

覚慶の作品

覚慶が円覚の子であることは、山梨県身延町・本遠寺の宝蔵にまつられる釈迦如来像の頭部内に「法橋

覚慶」の名と文永三年（一二六六）の年紀、さらに「法橋円覚カシソクナリ」（法橋円覚が子息なり）の文

言が記されていることから知られた。円覚の寿徳寺像と同年の作であり、作風も寿徳寺像にかなり近い。

本遠寺は慶長十四年（一六〇九）開創の日蓮宗本山。この像を描いた寛永十八年（一六四一）の画像が寺

にあり、この像も開創時からあったらしい。日蓮宗寺院の釈迦如来像に特有の文様ないし文字（卍の異体

字か）が胸部に陽刻されることからすれば、造立当初から日蓮宗関係の像であった可能性がある。

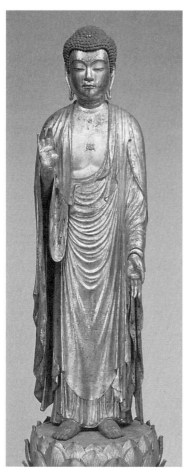

釈迦如来立像（覚慶作，本遠寺）

覚慶作品はもう一件、埼玉県川越市・蓮馨寺本尊阿弥陀如来像が知られる。詳細は不明だが、像内に納める江戸時代の木札に法橋覚慶が弘安元年（一二七八）に造ったむねの銘記が転写されていたという。本遠寺像に作風が酷似し、円覚の寿徳寺像にも近似するが、それらのいずれよりも装飾味を増した癖が強い傾向が認められる。蓮馨寺は浄土宗関東十八檀林の一つで、その創建は天文年間（一五三二～五五）といい、本尊の伝来は不詳である。

［覚］字の問題

円覚に関して行った仏師系統の推定に大過がないとすれば、関東に進出した善派仏師のなかに円覚・覚慶という親子二代の名が知られることになり、その意義は大きいが、問題はそれにとどまらない。快成の項では、善派という仏師集団の形成期に、名に「快」字をもった快慶系統の仏師が重要な位置を占めた可

能性を想像したが、この系統のなかに名に「覚」字を相承する父子がいることにも注目する必要がある。

「覚」字はおそらく仏師定朝の次代覚助の名にちなむ由緒ある文字であり、いわゆる院派系統のなかにその字を用いる者がいるのだが、奈良仏師系統では、康慶二男すなわち運慶弟と伝える法橋定覚が建仁三年（一二〇三）の東大寺供養に際して覚円という仏師に賞しこれを法橋にしている。円覚・覚慶父子も、近世の仏師系図に「奈良一流ノ始」と注記される定覚の系統につながる仏師であった可能性もあるのではないか。十四世紀前半に複数の作品を残す覚清という仏師が、銘で「大仏師奈良方」「南都方」を名のることも思い起こされる。

東国善派と仏教宗派

問題をもう一つ。円覚の寿徳寺像が鎌倉極楽寺に存したことから真言律の東国進出と仏師との関係を前述したが、覚慶の本遠寺像が造立当初から日蓮宗関係の像であった可能性があることもやや気になるところである。いま鎌倉市・常楽寺の方丈本尊釈迦如来像は、日蓮が文永八年（一二七一）のいわゆる竜の口の法難以後に大覚禅師（蘭渓道隆）に贈った像との伝承をもつもので（『粟船山常楽寺略記』）、その信憑性はともかく、この時期の円覚らに通ずる作風をもつ。その後の日蓮宗系統の仏像に同系の作品は少なからずあり、東国の善派仏師と日蓮宗の関係を考える必要もありそうだ。また、円覚の愛知常楽寺像と、覚慶の蓮馨寺像が、中世末期ないし近世初期の創建とはいえ、いずれも浄土宗の大寺に伝わっているのは単なる偶然かどうかも一応注意しておきたいところである。問題はかくも多いが、それは仏師を考えることがかくも楽しいということでもあるだろう。

（山本）

南都仏師康俊(こうしゅん)

二人の康俊

康俊という名の仏師の解説を、筆者はかつて次のように始めている。「鎌倉末・南北朝期の運慶末流の仏師。十点をこえる作品が奈良、兵庫、岡山、さらに九州の各地に点在する」(山本勉「康俊」『朝日日本歴史人物事典』一九九四年、朝日新聞社)。当時考えられていた康俊の事績は鎌倉時代、正和四年(一三一五)から南北朝時代、応安二年(一三六九)の五十四年間におよぶものだったのである。その異様に長期間の康俊の事績が実は同名の二人の仏師のそれであることが確認されたのは、その後まもなくであった(田邉三郎助「大仏師康俊・康成について」『田邉三郎助彫刻史論集』二〇〇〇年、中央公論美術出版)。

二人の康俊はくしくも鎌倉と南北朝の時代の変わり目に一人目が姿を消し、二人目があらわれた。本書でとりあげるのは、鎌倉時代の第一の康俊(生没年不詳)である。銘に「南都大仏師」「南都興福寺大仏(こうふくじ)師」などと名のっているから南都仏師康俊と呼ぶことにしよう。

南都仏師康俊の事績

彼の作例は確定したものでは、正和四年（一三一五）の奈良県生駒市・長弓寺宝光院地蔵菩薩像が最初であるが、嘉元四年（一三〇六）の三重県松阪市・樹敬寺地蔵菩薩像の作者康□もおそらく康俊で法橋位にあり、子息康成との共作である。宝光院像は頭部内にこの年三月の日付けのほかに「中御門逆修御仏也」「南都大仏師法橋康俊少仏師康成」の墨書がある。中御門逆修とは奈良市・東大寺のもとに成立した東大寺七郷という小郷（町）の一つ中御門郷（現奈良市中御門町・西笹鉾町）で郷民が死後の救済を祈る庶民的仏事である。次に康俊の名がみられるのが文保二年（一三一八）五月の大分市・金剛宝戒寺大日如来像の銘で、康俊は「南都興福寺大仏師法眼」を名のり、「少仏師子息康盛」とみえるのは宝光院像の銘にもみえた康成であろう。この周丈六の巨像の造像には多年を要したと思われ、像内には元徳三年（一三三一）や建武二年（一三三五）の年紀もみえる。

この後の康俊作品と彼の名のりを列記すると次のようになる。元応二年（一三二〇）静岡県熱海市・ＭＯＡ美術館聖徳太子像「南都大仏師法眼」、元亨二年（一三二二）大分県日田市・永興寺四天王像「南都興福寺大仏師法眼」、同四年奈良市・般若寺文殊菩薩像「大仏師法眼康俊」、正中三年（一三二六）佐賀市・竜田寺普賢延命像、嘉暦三年（一三二八）アメリカ・ボストン美術館僧形像、嘉暦年間兵庫県川西市・満願寺二王像、以上「南都興福寺大仏師法眼」。康成は単独でも建武元年に中御門逆修の地蔵菩薩像を造っている（現国立歴史民俗博物館所蔵）。

一連の康俊在銘作品の後、延文二年（一三五七）に康成が造った大阪府東大阪市・千手寺千手観音菩薩

像の銘には「故法眼康俊」の記があって、このとき故人であったことがわかる。子息康成が前掲の建武元年の地蔵菩薩像の銘で「南都大仏師法橋康成」と名のっていることからすれば、没したのは嘉暦年間以後、建武元年以前ということになる。この間、正中二年に山城橋柱寺（京都府木津川市・大智寺）の鎮守八臂弁才天像を造った記録がある木仏師「高天康俊」（『橋柱寺縁起』）も彼にあたるとみられる。

南都仏師康俊の系譜

康俊作品のうち、宝光院・MOA美術館・ボストン美術館所蔵像をのぞく五件は奈良市・西大寺末寺のための造像である。橋柱寺の造像も西大寺系真言宗僧慈真による造営の一環であった。康俊の活動期以前の西大寺中興の祖叡尊を中心とした、西大寺系真言律宗関係の造像といえば、本章でもとりあげた善円（改名善慶）とその子善春の活動がよく知られ、父子と周辺の仏師を仮に「善派」と総称することも定着した観がある。南都仏師康俊の出自を善派系統に求める説が生まれ、支持されるのも当然であろう。康俊作品には鎌倉盛期の風を残した堅実なまとまりがみられ、それは同時代の湛康ら慶派仏師の豪胆な作風とはやや異なる。いま西大寺内に残る、叡尊三十三回忌にあたる元亨二年（一三二二）の丈六弥勒菩薩像などにも康俊の作風をみる意見が有力である。

また橋柱寺の造像記録にみえる「高天康俊」の呼称も注目すべきものである。高天とは興福寺とその院家が支配する南都七郷のうちの穴口郷・西御門郷にふくまれる地域であった（現奈良市高天町・高天市町・大豆山町）。ここには室町時代に高天仏所があり、明応五年（一四九六）には大和長谷寺本尊造像に参加した大弐法橋弘尊なる仏師がいたことが『尋尊大僧正記』の記事から知られていたが、奥健夫はその四年

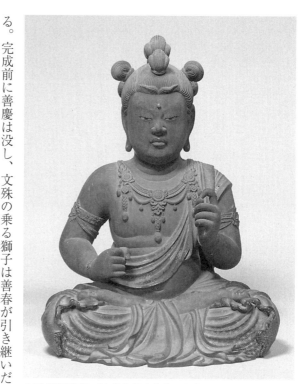

文殊菩薩坐像（南都仏師康俊作，般若寺，写真提供：奈良国立博物館）

る。完成前に善慶は没し、文殊の乗る獅子は善春が引き継いだ。

正中二年（一三二五）の「高天康俊」の呼称と合わせれば、この善慶・善春は高天の先祖だというのである。

奥はさらに『尋尊大僧正記』に「高間之阿弥陀院」や穴口郷「阿弥陀院」の記載があることにも着目して、この阿弥陀院が平安時代後期、嘉保三年（一〇九六）の興福寺焼失の際に講堂諸仏が移され、そこで

の善慶（善円）・善春そして康俊・康成を高天仏所の先蹤とみることが可能になる。

前、明応元年十二月の同記の、般若寺文殊造像をめぐって、高天大弐すなわち弘尊が、文殊像は叡尊時代に高天の先祖が造立した因縁を申し入れて造像権をえたとする記事に注目した（『奈良の鎌倉時代彫刻』《『日本の美術』五三六》二〇一一年、ぎょうせい）。ここにいう般若寺文殊とは康俊の事績のなかにあげた現存像とは異なり、鎌倉時代、建長七年（一二五五）から正嘉元年（一二五七）にかけて善慶が造った丈六像である

弘尊の申し入れによれば、この善慶・善

仏師頼助による修理が行われた阿弥陀院にあたるとすれば、頼助のころ以来、高天に興福寺付属の仏所が存在した可能性を想像できるとした。いわゆる善派仏師の源流を考えるための重要な指摘である。

南都大仏師

頼助以来の興福寺付属の仏所を統括したのが「南京大仏師」である。平安末期に仏師成朝は、南京大仏師は定朝をはじめとして覚助・頼助・康助・康朝・成朝がこれを相承し、興福寺の再興造仏にたずさわってきたと主張した（『吉記』治承五年〈一一八一〉六月条。コラム1参照）。康俊そして子息康成が名のった「南都大仏師」「南都興福寺大仏師」は、成朝の主張から一世紀以上の時を超えて持ち出された、南京大仏師に連なる称号であるが、彼らが「康」字のついた一見慶派正系とおぼしき名を名のるのにも、そのような背景がありそうだ。

第二の康俊

冒頭にあげた二人目の康俊は前述のとおり南北朝期の活動がいま知られるが、鎌倉時代の運慶派仏師の正系を継ぐことを標榜して、作品の銘に「運慶五代」「運慶六代」などを名乗っている。南都仏師康俊と区別する場合は七条仏師康俊と呼ぶのが適当であろうか（七条仏所は京都七条にあった運慶派の工房）。本書で運慶派仏師の最後にあげた康誉と重なる時期に活動し、縁戚などの密接な関係もあるようだ。

（山本）

コラム
5

長谷寺の弘安再興造像と仏師の競合

山本　勉

奈良県桜井市・長谷寺の本尊で、霊験名高い十一面観音菩薩像は最初の造立以来、たびかさなる火災に焼亡し、再興をくりかえしてきた。鎌倉時代には、まず建保七年（一二一九）二月に焼亡したが、このときには法眼快慶が本尊復興の大仏師となり、法橋行快以下の一門をひきいて造像にたずさわった（《建保度長谷寺再建記録》）。

しかし、この快慶作の本尊像も復興後半世紀あまり経った弘安三年（一二八〇）にまたも焼失してしまう。このおりの本尊焼失から再興にいたる経緯は、『弘安三年長谷寺建立秘記』と称される記録に詳細に記され、再興造像にたずさわった諸仏師の名も数多く書き留められる。

かつて、そこに名の出る仏師を論じたことがあるが（山本「弘安三年長谷寺建立秘記」にみる仏師群の動向について」『美術史』一一〇、一九八一年）、ここでは本書の関心に即して、要点をしめしておこう。

大仏師の選定

出火は弘安三年（一二八〇）三月十五日の未明。諸堂宇とともに本尊十一面観音菩薩像も焼失し、頭上仏面二面および錫杖・天衣を残すのみであった。別当職にあった興福寺三蔵院の宗懐はその日のうちに目代を派遣し、火災の実情を検した。まもなく寺内往生院長老の過阿弥陀仏を大勧進として再興が始められ、翌四月には本堂の仮屋が完成し、本尊の用材も各地から集められた。その十三日、本尊造立について前別当の菩提山尊信の沙汰があったが、大仏師は競望する者多く、「探」というくじ引きによって決められることになり、六名の仏師の名を入れた箱が長谷寺に下され、本尊宝座の前に置かれた。『弘安三年長谷寺建立秘記』五月十六日条には「入探

仏師交名」として、大仏師を競望した六名の僧綱位を
もつ仏師の名が次のようにあげられる（《尾張》は原文の
「尾帳」を修正して表記）。最後の「以上京方也」を信じ
れば、六名はすべて京都の仏師である。

運実尾張法橋　　　湛康尾張新法橋

慶秀相模法橋　　　院信法印

院恵法印　　　　　院清法眼

以上京方也

探の箱は、七日間、不断に十一面大呪が唱えられ、二
十二日に開かれたが、くじの引き手の権別当は運実に大
仏師をひきあてた。大仏師となった運実は翌月十一日、
十二日に開かれたが、くじの引き手の権別当は運実に大

つまり六人の仏師の競望は、実は運実・湛康・慶秀と院
信・院恵・院清との、二派による競望で、前者の一派が
それに勝利したことになる。

院信・院恵・院清

競望に敗れた三名は、名がしめすとおり院派に属し、
二名が法印、一名が法眼という重い立場の者だった。な
かでも院恵は本書にとりあげたように多くの事績があり、

遺作も知られる。長谷寺大仏師競望の記名の順では、院
恵に優越する立場にあったかにみえる院信は、蓮華王院
千体千手観音菩薩像に参加した形跡がなく、ほかにも明
確な事績が知られないが、院恵と同じく法成寺大仏師
であり（『鎌倉遺文』二二一九六号文書）、院恵とは関係が
深そうだ。東福寺仏殿安置の巨像群の作者であることを
しめす文書が知られるものの、その年次は建長三年（一
二五一）か建武三年（一三三六）か確定しないが、弘安
三年（一二八〇）に法印であったことに鑑みれば、もち
ろん前者をとるべきであろう。蓮華王院千体仏に名がみ
えないのは、東福寺造像担当のゆえと考えてよい。院清
についても他の情報がないが、院派仏師三人の長谷寺大
仏師競望は、本書の「院恵」の項でものべられるように、
この期の院派の奈良地方進出の動向をしめす一事例とし
てとらえることができる。

再興造像担当の仏師団

弘安三年（一二八〇）六月十一日、本尊再興のために
長谷寺に下向した仏師団は『弘安三年長谷寺建立秘記』
同日条によれば、次のとおりである。

運実尾張法橋　湛康新尾張法橋也

慶秀相模法橋　運康運実息也

慶円伊予法橋　円慶出雲法橋

慶俊備中法橋　覚円上野法橋

慶誉但馬法橋　尭慶境賢房法橋

慶明遠江房　慶尊大進房

慶芸助房　慶俊伊与法橋

春慶成音房　慶増境蜜房

林慶伊与房

ここには大仏師競望に名を連ねた湛康・慶秀もいる。

本書の湛康の項でものべるように、湛康・慶秀は正中三年（一三二六）の西園寺大仏師性慶の申状とそれに添えられた「奈良方系図」に、湛康は運慶四男康証（康勝）の子である康円の子として、慶秀は運慶末子運雅（運賀）の子として記載される。親子関係などにやや疑問もあるが、彼らが運慶の孫・ひ孫世代の運慶派仏師であることは認めてよい。

湛康・慶秀をひきいた運実は長谷寺大仏師以外の事績が知られないが、何者だろうか。奥健夫は、子息運康を造像に参加させていること、二世紀あとの明応五年（一四九六）に末孫が長谷寺住僧であったことから（『尋尊大僧正記』同年十月十五日条）、長谷寺有縁の仏師であり、縁故で大仏師となったと想像したが（『奈良の鎌倉時代彫刻』《『日本の美術』五三六》二〇一一年、ぎょうせい）、やはり京方の運慶派仏師の一人であろう。運実自身にしても子息運康にしても、やはり運慶や運慶の子との血縁を考えるべきではなかろうか。運慶子息六人のなかでは末子の二人運賀・運助のみが「運」字を父から継承しているのだが、彼らとの関係など考えたい。

運実は下向の翌日六月十二日、手斧始め、御衣木加持にあたり、七月七日には像を立て、同月十五日までには頭上面をこの上にあげた。仏像造立の三十三日のあいだ、仏師たちは斎戒を持したというのだが、手斧始め、御衣木加持の日からこの日までがだいたいその日数にあたる。七月二十一日には光背が立てられ、この段階で木作りの大方は終わった。像の漆塗り・箔押しなどの作業が行われたのは翌年で、開眼は十月二十九日となった。

運実はこのとき慶秀、そして湛康の代官覚円とともに禄をたまわった。

運慶四代目

湛康は、先にもふれたように、運慶第四世代を代表する仏師である。彼についての詳細は本書の湛康の項でのべる。

湛康に次ぐ立場にあった慶秀も同様で、「奈良方系図」には運雅（運賀）の子として、つまり運慶の孫として記載される。湛慶・康円とのかかわりも注目されるところで、『東寺凡僧別当私引付』所収文書によれば建長六年（一二五四）に、湛慶もついていた東寺大仏師職に補任されている。正元元年（一二五九）に康円が造った奈良市・白毫寺太山王像の銘記中にみえる「相模法橋」は彼にあたるのだろう。建治三年（一二七七）の補任状によって東大寺大仏師職に補された「湛慶嫡□」を受けるとされる「法橋慶守」も彼にあたると考えられる。なお、東大寺大仏師職補任が、その証拠はいまだにみつからない。康円の子の可能性もあるが、東寺大仏師と同様の立場を奈良においても彼がえたこと

の証明になるとすれば、これは京都仏師慶秀の奈良進出の一環であったのだろうが、その契機として、小山正文はこの二年前、建治元年二月に東大寺西塔立柱の日時が定められたこと（『帝王編年記』）に注目している（「東大寺大仏師職法橋慶守をめぐる諸問題」『史迹と美術』五二四、一九八三年）。

康円の周辺

運慶三代目を代表する康円は最後の事績が文永十二年（一二七五）。弘安年間（一二七八〜八八）には在世せず、長谷寺再興造像にかかわることはなかったが、運実にしたがった仏師たちのなかには慶秀以外にも康円とかかわりのある者がいる。四番目に名の出る伊与法橋慶円と、七番目に名の出る上野法橋覚円はいずれも康円と同時期に、康円も活躍した大和内山永久寺での事績が知られる（『内山永久寺本堂置文』『内山之記』）。慶円は文永五年に当時永久寺本堂にあった多聞天像を修理したが、このときにはこの像およびこの像と一対をなす持国天像が康円によって鑑定されており、像の修理は康円工房が請け負い、その担当者が慶円であったのだろう（持国天・多聞天像

は現在東大寺所蔵）。また覚円は康円弟子と目される康清作地蔵菩薩像を本尊とする東大寺念仏堂の閻魔王像を造る（像内に「かはつけのほんけう覚円」銘がある）など、康円周辺との関係がうかがわれる。康円周辺にあって、名に「円」字がつき僧綱位にもついている彼らは、康円の直弟子だったのだろう。

ほかに出雲法橋円慶、但馬法橋慶誉、備中法橋・伊与法橋をそれぞれ名のる二人の慶俊らも、その僧綱位の名のりや慶字のついた名から、この期の運慶派系統の仏師であるとみてよい。出雲法橋円慶は蓮華王院本堂千体千手観音像中六二七号を造った「いつも法橋」にあたる可能性がある。但馬法橋慶誉には正安四年（一三〇二）の高知市土佐市・青竜寺地蔵菩薩像造立、乾元二年（一三〇三）の福岡県久留米市・安国寺釈迦如来像修復の事績が知られる。建長元年（一二四九）に大仏師善慶にしたがって奈良市・西大寺釈迦如来像を造った慶俊は二人の慶俊のいずれかにあたる可能性があり、伊与法橋慶俊は弘安九年（一二八六）の奈良国立博物館所蔵役小角像を造った「慶俊伊与公」にあたる可能性があ

る。

善派仏師

仏師名の比定はさまざまに錯綜するが、仏師団のなかの一人、境賢房法橋尭慶は、ともに文永七年（一二七〇）銘の奈良市・円成寺聖僧像、東京都・上宮会所蔵「境賢房法橋」の名のりは僧綱位の上に国名を冠したものとは異なるが、「境賢房」と音が通じる「慶賢房」の名が、文永五年善春作の奈良市・元興寺聖徳太子像の像内納入仏師交名にみえる。前にふれたように、長谷寺の二人の慶俊のうちのいずれかは善春の父善慶作の西大寺釈迦如来像に名のみえる人である可能性がある。善慶（善円）を中心とする善派仏師と運慶派・快慶派の仏師団との関係はなおわからないところが多いが、長谷寺仏師団のなかに、このように善派仏師とかかわりのある者がいるのもみのがせない。

鎌倉時代後期へ

湛慶が主宰し康円が継承して、慶・院・円の三派仏師がこぞって造像に参加し、文永三年（一二六六）に供養

を物語っている。

弘安三年（一二八〇）の長谷寺本尊十一面観音菩薩像再興をめぐる状況は、造像界のまたあらたな時代への推移を物語っている。

を終えた蓮華王院千体千手観音菩薩像が、京都を中心とする、いわば王朝的造像の最後の光芒であるとすれば、

第6章

地方仏師

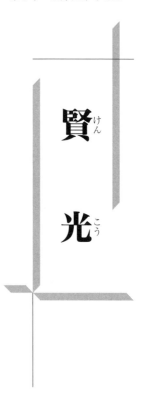

賢光（けんこう）

鎌倉時代も後期になると、地方における在地仏師の動向が顕著になってくる。次項で紹介する信濃国（しなの）の善光寺仏師妙海（みょうかい）などがこれまで知られていたが、賢光（生没年不詳）も、近時新たな作品が複数見出され注目されるようになった千葉の在地仏師である。在地仏師の場合その活動が史料に記されることはほとんどなく、銘文などで知られる遺作のみがその動向を伝える。賢光も同様だが、彼の場合はその遺作が比較的多くあり動向・作風のおおよそを推定できる。

遺作と生涯

次にあげる都合八件二十二軀（く）とその造像銘記が賢光を語る材料となる。すべて現千葉県内所在である。銘記における自称も併記する。

建長八年（一二五六）　千葉市・天福寺（てんぷくじ）十一面観音立像　「仏師賢光弁君」

正嘉元年（一二五七）　匝瑳市（そうさ）・長徳寺（ちょうとくじ）不動明王立像　「仏師僧賢光（花押）」

文永元年（一二六四）市原市・長栄寺十一面観音立像　「大仏師僧賢光（花押）」

弘安八年（一二八五）印西市・来福寺薬師如来坐像　「仏師賢光（花押）」

正応二年（一二八九）印西市・多聞院毘沙門天・吉祥天・善膩師童子立像　「仏師賢光（花押）」

以下は無年紀の作例である。

大多喜町・東福寺薬師如来立像　「仏師賢光（花押）」

印西市・西福寺不動明王・毘沙門天立像　「仏師賢光（花押）」

印西市・滝水寺十二神将立像　「仏師賢光（花押）」

賢光の活動の場は下総と上総の両国だったとみられ、下総の現印西市に遺作がとくに多い。初例の天福寺像が三十歳ごろの作とすれば、その生年は嘉禄二年（一二二六）ごろとなり、年紀の知られる最後の作例の多聞院像の時には六十三歳となる。その後ほどなく没したとみるべきか。その活動は三十年間を超え、一二五〇・六〇年代の前半生と、七〇年代の空白期を挿んで八〇年代の後半生に分けることができる。

仏師の記名と花押

まず彼の署名と花押についてみていこう。そもそも仏像の銘文に仏師名が出てくるのは稀少なことである。造像銘記に出る仏師名は、おおよそ平安後期までは、発願主の側の銘記にたまたま仏師名が記される例が普通で、事例が少ないうえに自署はほとんどない。それが平安末から鎌倉期に仏師運慶や快慶の作品において、作者として、あるいは造像という作善を行った者として仏師の側から、自署を含むその名が銘記にあらわれるようになっていったとみられている。

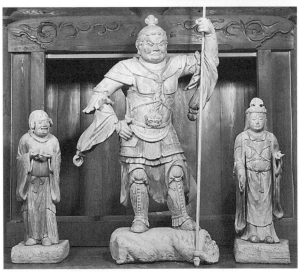

薬師如来坐像銘
（像内胸腹部，来福寺）

毘沙門天三尊像（賢光作，多聞院）

仏師の花押は、安元二年（一一七六）の奈良市・円成寺大日如来像における作者運慶のそれが初例かとみられる。仏師名と花押をともなうこの像の造像銘記は、仏師の作家意識の表明として注目されている。これはその後、同じ慶派の肥後定慶がその遺作三作において「肥後別当定慶」と花押を併記している。おそらく自署とみられる。ただ十三世紀前半までは、慶派系仏師の一部にみられるにとどまり、あまり一

般化しなかった。それが十三世紀後半になると、花押を併記する事例が増えてくる。

像の院豪や運慶孫の康円などの例があるが、賢光の事例はそれに連なる。鎌倉期に武家社会にまでおよん

だ花押の一般化が、仏師の自己主張に絡んだ結果であろう。

あらためて賢光の例をみよう。天福寺像以外は花押をともなう記名である。来福寺像と無年紀の三作は

その癖のある筆跡が共通しており、おそらくこれが賢光の自署なのであろう。いずれも一二八〇年代ごろ

の造像とみられる。天福寺像には「仏師賢光弁君」とある。「弁君」との自称は他に知られないが、「君」

の例には、十三世紀第二四半期に甲斐国で活動した仏師僧蓮慶の「三河君」があり、蓮慶は他の像で「三

河公」と称していることから、「君」は「公」と同意の尊称かと推察される。「三河公」は「伊勢公」「因

幡公」などと同様に、由来の国名を冠した自称とみられるが、「弁君」は、たとえば出自の父祖が弁官で

あったことに由来する自称なのではと想像される。若い賢光の気負いが感じられる名のりである。このあ

と長栄寺像までは大仏師を称するなどいろいろだが、一二八〇年代の二作は「仏師賢光（花押）」とシン

プルな形式に落ち着いた。

作風の変化

　賢光の作品をみてみよう。一二六〇年代までの前半生の三作は、作風の共通性を指摘するのがむずかし

い。銘文がなければこれらを同一仏師の作とみなすのは困難である。同じ長谷寺型十一面観音像の天福寺

像と長栄寺像を比べると、天福寺像の大雑把な彫りによる茫洋とした表現と、いささか神経質な彫りで小

さくまとまった感のある長栄寺像の作風では隔りが著しい。おそらく一二五〇・六〇年代の賢光は試行錯

誤の時期であった。もともと技術的にはあまり上手な人ではなかったが、いろいろと学んで、長栄寺像の

ようなある程度まとまりのある造形に至ったのであろう。

それから二十年を経た来福寺像に至って大きく変貌を遂げる。その個性的な面貌は、切れ長の眼を伏し

目にし、口をへの字に閉じ、いささか不機嫌そうである。東福寺像も似た顔で、多聞院や西福寺の忿怒

形（ぎょう）像も目を強く吊り上げて癖が強い。卑俗で個性的な表現にシフトした賢光であった。

多聞院像

賢光の代表作といえばやはり多聞院の三尊像であろう。吉祥天は毘沙門天の妻、善膩師はその子とされ

る。

毘沙門天の姿かたちをふくむこの三尊形式は、鎌倉前期の福井県おおい町・清雲寺（せいうんじ）像に同じで、京都

市・鞍馬寺（くらまでら）像に由来する三尊形式と推察される。いずれもカヤ材の寄木造り、彩色仕上げである。

毘沙門天像はほぼ等身で、太造りな体軀（たいく）、ふてぶてしい顔付きが目を引く。左右の腕が張り出しすぎで

バランスが悪く、全体的に緊張感に欠けるが、堂々として大らかな印象ではある。吉祥天像はふくよかな

丸顔が好ましいが、一方の善膩師童子像は顔が個性的に過ぎる。思い切り眼を垂らし、口を横に大きく開

いて上歯と舌を出して破顔一笑の様相である。寒山拾得図（かんざんじっとく）の寒山の笑い顔のようである。鎌倉後期になる

と、羅漢像や童子像、神将像の群像に、奇抜な動きや顔付きの像が出てくるが、その一環に位置づけられ

るものか。この笑い顔は毘沙門天の顔とともに、この三尊を身近な存在に引き戻す。その卑俗さをともなう大

らかな造形が、毘沙門天の福徳神的性格の強調を意図したものとすれば、賢光の試みは成功したといえる

のかもしれない。

（武笠）

妙海(みょうかい)

前項の賢光(けんこう)が活動を終えてしばらく後、十四世紀前半の信濃国(しなの)に仏師妙海（一二九〇～？）が登場する。

彼は善光寺(ぜんこうじ)所属の仏師であった。長野県内に現在五件九軀(く)の作例が知られる、まさに信州の地方仏師である。

作品と経歴

造像銘記により知られる彼の遺作は次の通りである。銘記などに出る名のり、年齢を記した（『長野県史　美術建築資料編　美術工芸』一九九二年）。

日光・月光菩薩立像　二軀　松本市・光久寺(こうきゅうじ)　文保元年（一三一七）六月五日　「仏師善光寺妙海房生命丗四才也(ぜんみょう)」

金剛力士立像　二軀　松本市（旧波田町、西光寺(さいこうじ)仁王門所在、若沢寺(にゃくたくじ)旧在）　元亨二年（一三二二）正月日、十月二十七日　「仏師善光寺妙海生年三十□也」

十一面観音菩薩立像　辰野町・上島区（かみじま）　元亨三年正月十四日、四月十八日　「仏師善光寺住侶僧妙海生

年三十四歳」

日光・月光菩薩立像　二軀　松本市・光輪寺（こうりんじ）　元亨三年十月二日　「仏師善光寺妙海生年三十四」

日光・月光菩薩立像　二軀　麻績村（おみ）・福満寺（ふくまんじ）　元徳四年・正慶元年（一三三二、北朝年号）日光二月二

日始、月光八月二十日始　「仏師善光寺住妙海」

生年について確認しておこう。最初の作である文保元年の光久寺像に生命三十四歳とあり、これに従え

ば生年は弘安七年（一二八四）生まれとなる。しかし、元亨三年の上島区像と光輪寺像がともに生年三十

四歳とするので、それに従うと正応三年（一二九〇）が導かれる。二像が一致する正応三年をとるべきか。

とすれば、光久寺像は二十八歳の作と修正され、松本市像は三十三歳、最後の福満寺像は四十三歳の作と

なる。その後の動向が知られないので、一応福満寺像の後ほどなく没したものか。とすればかなり早世で

ある。

作品は、もっとも南に位置する上島区像がいわゆる南信地方に属するが、他はすべて中信地方である。

京都から善光寺に至る道筋に作品が残るということか。お膝元の善光寺およびその周辺に作品は知られな

い。

善光寺の仏師

いずれの作品でも善光寺を名のりにともなっており、上島区像に善光寺住侶とあることからも、善光

寺に所属した仏師であろうことは疑いない。光久寺像では妙海房としており、居住の房舎を指すいわゆる房

号で、それを以て名のりとしたのであろう。この善光寺は、現在の長野市の善光寺とみてよいのだろう。

善光寺仏師のことは他に知られないが、県内佐久市・福王寺阿弥陀三尊中尊像の暦応三年（一三四〇）の修理銘に絵師善光寺参河法眼慶暹とあるので、善光寺所属の工人がいたことは疑いない。同三尊右脇侍像は作風からこのころの造像とみられ、これが絵師と同様に善光寺の仏師の製作とすれば、作風から妙海作の可能性が考えられてくる。多くの聖が集住した善光寺であれば、こうした造仏聖が住むこともありえたであろう。また鎌倉後期の善光寺が「一遍聖絵」に出るような規模であったとするなら、所属工人を抱えていたとしても不思議はなく、善光寺の仏師との名のりが、この期の京都奈良の諸大寺の大仏師号に準ずる程度には権威化していた可能性もあるだろう。なお長野県立歴史館の常設展示には、妙海を念頭に置いた仏師の家の復元がある。

造像の傾向

日光・月光菩薩像が三組も知られている。このうち光輪寺像と福満寺像は、ともに平安期にさかのぼる古像の薬師如来像に脇侍菩薩を追加する造像とみられ、それらを含む菩薩像四件は像高が一㍍前後で、いずれもヒノキかカヤ材の一木割矧ぎ造りで、表面に何も施さない木地を活かしたいわゆる素地仕上げとする。素地仕上げは、白檀などを用材とする檀像にもとづく表面仕上げで、奈良末平安前期のカヤ材を用いた代用檀像にみられる。平安後期には事例は少ないが、鎌倉時代になって再び増え、とくに仏師肥後定慶などが造立した貞応三年（一二二四）銘の京都市・大報恩寺六観音立像はその典型作で、檀像に擬するということ以上に、像の表面仕上げとしての積極的な美的選択であったかかとも思われる。

光久寺日光・月光菩薩像

像高は各八八センチである。丈の高い細身の垂髻も地髪も装飾的で、髪筋の入念な彫りが見事である。眉がつながるいわゆる連眉で、童顔ながらキリッとした眼が印象的で表情豊かである。いずれも条帛・天衣を掛け、日光像は大きな三角状の折返しをともなう裙、膝下までおよぶ長めの腰布、そして正面中央から背面腰下に回る腰帯（下縁をそらす）を着ける。月光像もほぼ同様だが、裙の折返しの形と、腰布のチリチリとした縁が異なり、左右脇侍の対比がおもしろい。衣のたっぷりとした質感と衣文線を大きく強くうねらせるのが特徴的である。頭部が若干大きめで童形だが、体のひねりを巧みにつけ、全体のバランスはよく、まとまりのある造形となっている。妙海壮年期の溌剌とした元気のよい、気合いの入った一作というべきであろう。

妙海様式の源流

光久寺像の服制およびその表現は、彼の他の菩薩像にもおおむね共通するもので、妙海様式といえるが、これは鎌倉前期の肥後別当定慶のそれにルーツを求めることができる。前出の大報恩寺准胝観音像や京都・鞍馬寺聖観音立像の服制およびその表現は、中国宋代の美術に倣ういわゆる宋風とされるものだが、月光像の特徴的な腰布の縁の揺れ（波状曲線）は、寛喜元年（一二二九）銘の大報恩寺如意輪観音像のそれに近い。月光像の特徴的な腰布の縁の揺れ（波状曲線）は、寛喜元年（一二二九）肥後定慶が達成したいわば和風化した宋風表現といえるものである。またその髻の形も同様で、大報恩寺如意輪観音像のそれに近い。

銘熊本県湯前町・明導寺阿弥陀三尊左脇侍菩薩像などにみられるもので、宋代の絵画作例などに由来した表現であろう。この表現はその後それほど大きな広がりをみせたわけではないが、前項の賢光の作品に

日光・月光菩薩立像（妙海作，光久寺，写真提供：長野県立歴史館）

もみられたし、およそ百年を経た妙海がかなり忠実にそれを踏襲している。印象的な表現として受け入れられたものであろう。肥後定慶風の継承である。

妙海の菩薩像はすべて連眉である。連眉の像はインドではアジャンター石窟などにみられ一般的で、日本では平安前期の東寺所蔵西院曼荼羅がよく知られており、彫像では大阪府箕面市・勝尾寺薬師三尊像など平安前期九世紀に少なからず知られている。それはインド風を示したものか。鎌倉期には管見にふれるところがなく、妙海の連眉の意味を探るのはむずかしいが、素地仕上げで檀像を意識しているとすれば、

これも九世紀ごろの檀像風彫像を範としてのことかと推察されてくる。

光久寺像以後の作例は、頭部が小さくなって全体に細身となり、顔付きも大人びた印象で光久寺像のような溌剌とした気分はもはや感じられない。衣文線は簡略化して大雑把となり、総じて神経質で覇気に欠ける造形になった感が強い。ただ、松本市の二王像は妙海の貴重な大作で、筋骨や衣文をかなり大胆に省略しつつ、的確に動勢を表現してなかなか見応えがある。いささかユーモラスな二王は、地元の子供たちの健康を願う股くぐりの行事の主人公で、光久寺像にも通じる愛らしさこそが妙海の本領と思われて興味深い。

（武笠）

この章の前の項では賢光・妙海という、それぞれ現在の千葉県・長野県で活動した地方仏師をとりあげた。この項の定快（一二四七〜？）も、東国に作品を残す地方仏師の一人である。

青梅・塩船観音寺二十八部衆の造像

東京都青梅市塩船の塩船観音寺は東日本有数の古仏の集中寺院で、多くの中世以前の仏像を伝えているが、二〇二〇年九月に、その中核である本堂本尊千手観音菩薩像とそれに随侍する二十八部衆像が一括で国の重要文化財に指定された。千手観音像は文永元年（一二六四）の法眼快勢の作である。快勢は近年、延応元年（一二三九）に法橋位で造った東京都墨田区・多聞寺地蔵菩薩像が知られたが、その時点で僧綱位をもつことやすぐれた作域から中央仏師と思われる。その名が示すように快慶（？〜一二二七以前）とかかわりある者であろう。

観音寺内には本堂で本尊の右横にある毘沙門天像、阿弥陀堂阿弥陀三尊左脇侍観音菩薩像が快勢の作とみられ、文永元年ごろのこの寺（本尊の銘記には「武蔵国塩船寺」とある）

の造像を快勢が主宰したのだろう。定快が担当したのは二十八部衆像である。二十八部衆像は像高九〇センチ

前後の立像の一群で、うち二十三軀が鎌倉時代の製作、五軀は室町時代の補作である。前者のうち七軀に

文永五年から弘安十一年（一二八八）まで二十一年間にわたる年紀とともに定快の名があり、銘のない十

六軀もあわせ、二十八部衆造像のあと、定快が主宰したと考えられる。

定快は二十八部衆像一九号の銘では文永五年に二十三歳であったといい、これから逆算すると寛元四年

（一二四六）の生まれである。しかし一号の銘では建治二年（一二七六）に三十歳、一八号の銘では弘安十

一年に四十二歳であり、これらから逆算すれば寛元五年ないし宝治元年（一二四七）の生まれとなる。一

九号の銘は十二月の記で、これと異筆の定快の記名は翌年に記した可能性が高く、寛元五年ないし宝治元

年生まれとするのがよかろう。一号の銘では「常陸房（ひたちぼう）」の称号を冠しているが、僧綱位についていた形跡

はない。

　「快」字をもつその名からすれば本尊千手観音像の作者快勢との関係が問題となるが、本尊の装飾的で

ややにぎやかな表現にくらべ、二十八部衆像は動きの少ない体勢にも穏やかな衣文（えもん）にも、むしろ保守的な

おとなしさとやや素朴な地方風が感じられる。しかも製作時期がくだる像に作風のおとろえがみえるよう

にも思われる。

　定快の出自には二つの可能性が考えられる。一つは快勢にしたがって中央から下向した若年の仏師定快

が本尊などの完成後も武蔵国に残った可能性、いま一つは、快勢らの造像に現地採用のようなかたちで参

加した若者が、弟子として「快」字をえて仏師となった可能性である。塩船観音寺仁王門の金剛力士像二

軀いわゆる二王像はいずれも像高二七〇センチを超える巨像であるが、作風には二十八部衆像と共通点が多く、二十八部衆像と同時期に定快の造像の工房で造られたものとみられる。どの時期に二王像が造られたかは不明だが、そもそも二十八部衆像の造像が長期間におよんだのは、その間に二王の造像をふくんでいたためだったかもしれない。出自はともあれ、二十代前半からの二十数年、定快は武蔵国にあって、塩船観音寺の造像に専念したのではなかったか。その造像はまぎれもなく地方仏師としての活動であった。

茨城・常福寺聖観音菩薩像

定快の次の作品は、いま茨城県那珂市・常福寺の所有に帰しているが、もとはその末寺だった銀山寺旧跡の小堂に伝来した聖観音菩薩像である。像高五〇・五センチの小像で、像内の銘記によって永仁五年（一二九七）三月、法橋定快の作と判明する。観音寺二十八部衆像の銘にみえた最後の年紀、弘安十一年（一二八八）から九年後のもので、前述の生年推定にしたがえば五十一歳の作である。九年のあいだに法橋位に昇ったことになる。ややおとなしい作風は二十八部衆像に連なるが、複雑な着衣形式をにぎやかに整えた表現などは、この時期の中央風を確かに反映している。銘記によれば、この像は武蔵国浅草寺大御堂の柱の残木を用材として造立したものというが、当初の安置場所や造像場所について知られるところはない。

奥多摩・杣入観音堂十一面観音菩薩・不動毘沙門像

東京都奥多摩町白丸にある杣入観音堂本尊の十一面観音菩薩像とそれに随侍する不動明王・毘沙門天像も近年知られた定快作品である。十一面観音菩薩像は像高八二・四センチ。像内の銘記に徳治二年（一三〇

十一面観音菩薩立像（定快作，杉入観音堂）

七）七月十日に造り始め十月二十七日に開眼したとある。作者は「常陸法橋定快」だという。常福寺像から十年後の定快の銘である。六十一歳の作ということになる。十年前と同じ法橋位にあったことになるが、その上に「常陸」の国名を冠するのは、建治二年（一二七六）の観音寺二十八部衆像一号の銘記で名のった「常陸房定快」に通じる。

像は鎌倉後期に多く例をみる大和長谷寺本尊の形をおそうもので、いま肉身に後補の漆箔をほどこすが、もとはカヤ材素地しあげの代用檀像である。常福寺像よりも恰幅を増した像容はなかなかりっぱで、老境に入っていたであろう定快の充実ぶりがうかがえる。この十一面観音菩薩像には像高各五〇センチ弱の不動明王像・毘沙門天像が随侍している。銘記などは知られないが、作風からみて

同時一具の作であろう（不動明王像が内刳りもない一木造りであることにやや問題を残す）。十一面観音像の腰布下縁の波状曲線が、塩船観音寺本尊千手観音像のそれに通じ、毘沙門天像の姿がやはり観音寺本堂の毘沙門天像を想起させるのは、何とも興味深い。

奥多摩町は青梅市に隣接して北西にひろがる山深い地域である。造像の背景は不詳であるものの、若き日の塩船観音寺以来、多摩地域と定快とのかかわりが続いたのではないかと考えさせるものがある。

蛇　足

最後に少し個人的な感慨を記す。それまで塩船観音寺二十八部衆像一号だけが三十歳の作品として知られていた定快の、二十三歳と四十二歳の作品に、筆者が出会ったのは、一九八〇年の塩船観音寺諸像の調査時であった。当時、まだ二十代であった筆者は一寺の造像に二十年の歳月をかけた定快の運命を特別のものとして思いやったものだった。次に定快に出会うのは、それから三十七年後。その間、筆者は仏像の勉強を続けて還暦も過ぎ、長年かけて一つの仕事をすることの意味を実感していたところだったが、そんなとき思いがけなく調査の機をえたのが、定快五十歳代の常福寺聖観音像であった。杣入観音堂十一面観音像が六十を過ぎた定快の作であると知ったのは、さらに三年後である。一人の仏師の作品に出会いながら、筆者も年を重ねたような気がしている。

（山本）

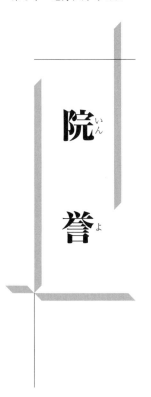

院誉
（いんよ）

本書の院派仏師の章に示したとおり、鎌倉時代の院派は時代の前・中期までは京都において他派を圧倒していたが、後期にいたって京都の没落にともない、奈良をはじめとする地方進出の動きをみせるようになる。そのころからなのか、院派のなかには鎌倉を中心とする東国にも進出した一派があった。ここにあえて地方仏師としてとりあげた院誉はその動向を示す仏師である。

院誉の作例

院誉の作例は現在、十四世紀二〇年代・三〇年代の三件三軀が知られる。年代順に記すと、元亨四年（一三二四）七月の福島県いわき市・長福寺地蔵菩薩像、嘉暦元年（一三二六）四月の同市・保福寺薬師（ほふくじ）如来像、そして正慶元年（一三三二）十二月の横浜市・慶珊寺十一面観音菩薩像である。

長福寺（ちょうふくじ）は、常陸佐竹（ひたちさたけ）氏の当主義胤（よしたね）の子で、当該地域の在地領主である小河入道義綱（おがわ）（よしつな）により鎌倉極楽寺（ごくらくじ）の僧慈雲（じうん）を開山として元亨二年に創建された真言律宗寺院である。地蔵菩薩像は東日本大震災により被災し二〇

一二年に修理を受けたが、その際に銘記と多数の納入品が発見された。納入の交名や紙背文書には鎌倉の僧尼の名や地名が多くみえ、仏燈国師（約翁徳倹）の名や同人が建長寺内に開創した長勝寺の名などもみえる。作者院誉の名は像内体部正面に「仏子院誉」、納入願文断簡に「あハち院誉」とみえるが、「あハち」は国名の淡路であろうか。薬師如来像を伝える保福寺は、いま曹洞宗の寺であるが、薬師如来像像内銘に檀那としてみえる隆連は小河義綱の縁戚であるといい、造像の環境は長福寺像と同様なのだろう。院誉の名は「仏子院誉」としてみえる。

十一面観音菩薩坐像（院誉作，慶珊寺，写真提供：横浜市教育委員会）

慶珊寺十一面観音像は明治初年に鎌倉鶴岡八幡宮から現在の横浜市金沢区の寺に運ばれたものという。像内銘に造像の由緒を知るてがかりはないが、作者院誉の名は「仏子院誉」とみえるほかに「大仏子三かハのほつけう院恵／しそく院誉」ともみえ、院誉が三河法橋の称号をもつ大仏師院恵の子息であると知られる。

院誉の系譜

院誉の父院恵は、本書の院派の章にも一項を立てた、鎌倉後期の京都で顕著な事績があり法印位にも昇った仏師とは同名異人であり、三河法橋の名のりで正和四年（一三一五）に鎌倉市・建長寺正統院に祀られる頂相高峰顕日像を造った仏師である。僧綱位の上に「三河」の国名を冠するのは、院誉が長福寺像納入願文に「あハち院誉」とみえるのに通ずる。高峰顕日は後嵯峨院の皇子で幕府執権北条貞時・高時二代の帰依を受け、鎌倉浄妙寺・万寿寺・浄智寺に歴住し、建長寺十四世となった。父院恵が建長寺内での枢要の造像に起用されていることも考えれば、子息院誉も、いま遺品は確認されていないが、おそらく鎌倉の禅利を中心に活動した鎌倉在住の仏師であろう。近世の鎌倉仏師の系図『後藤家系図』にあげられる「法橋院光」は足利尊氏（一三五八年没）・足利基氏（一三六七年没）のころの人で鎌倉弁谷に住んだと注記されるが、「院光」は院誉の名が読み誤られたものである可能性がある。

鎌倉の造形

院誉の作には、鎌倉後期以降の、いわゆる鎌倉地方彫刻の特色が顕著である。長福寺地蔵菩薩像のような着衣の裾が台座の正面をおおう形式は「法衣垂下」といい、慶珊寺十一面観音像のような片手を地につき片足を踏み下げるくつろいだ坐法は「遊戯坐」という。いずれも鎌倉時代に中国から舶載された絵画にも多く描かれる姿形で、それらを立体化してこれらの仏像が造られたとみられるが、その遺品は西国には少なく、鎌倉を中心とする東国地域に集中している。すでに鎌倉中期に作例がみられるが、鎌倉末期・南北朝期にことに遺品が多い。また長福寺像の衣には、型抜きの土製文様を貼り付ける、いわゆる土紋の技

法がみられる。これを用いた作例も同時期の鎌倉地方に限定的に存し、こちらは中国彫刻の影響が考えられている。鎌倉時代に都市整備が進んだ鎌倉には、宋・元から禅僧が迎えられ、中国風の禅寺が建てられ、大陸文物の需要が急速に増幅した。それを背景として、仏像にも京都よりも濃厚な宋・元風が展開したのだろう。

そうした中国風と結びつけられるものではないが、院誉の三作はいずれも坐像で、像内に棚板状に底板を彫り残す、いわゆる上げ底式内刳りの構造が共通する。この構造技法は文治五年（一一八九）運慶作の神奈川県横須賀市・浄楽寺阿弥陀如来像を最古とするもので、それ以後運慶派の作品を中心に展開したが、鎌倉後期以降の東国では底板の位置が腰よりやや下方になる特徴が多く認められる。院誉の三像もまさにこれに該当するのである。

このような鎌倉地方彫刻の諸特徴は、繊細な表情や写実的でにぎやかな衣文表現などもふくめ、作者の流派を超えて認められる。おそらく鎌倉に定着した運慶派によってある時期に原型が成立し、やがて東国に進出した善派もこれを継承して影響を与え、さらに院派までもがこれを共有することになったと想定できよう。

東国院派

正安元年（一二九九）の神奈川県厚木市・金剛寺地蔵菩薩像の銘記の作者名はかねてから院慶と読まれ、院恵・院誉父子に連なる系統の先蹤とされることがある。装飾的な着衣形式をはじめ、すでに院誉作品に通ずるものがあり、その想定は首肯されるものの、金剛寺像と鎌倉とのかかわりははっきりせず、鎌倉周

辺に院派仏師があらわれ、定着した経緯は判然としない。

院誉のあとの、この系統と思われる仏師をあげておこう。すべて南北朝時代以後の仏師である。まず延

文三年（一三五八）に、いま新潟県魚沼市・宝蔵寺にある地蔵菩薩および二童子像を造った出雲法眼院向。

地蔵像の台座銘によれば、この三尊は鎌倉建長寺長老明巌正因が点眼供養を行ったもので、作者院向は

「鎌倉 泉 谷居住」という。その七年後、貞治四年（一三六五）には、宝蔵寺像の点眼供養を行った明巌

正因の頂相彫刻を美濃房院応が造っている。像は点眼を明巌正因自身が行ったことも知られ、彼が開いた

円覚寺正伝庵に伝わる。院応は「相州 山内県寄住」という。また、宝蔵寺像と同じ延文三年に新潟県柏

崎市・不動院千手観音菩薩像を造った法眼院賀もいるが、この造像が武蔵平子郷（横浜市）を本貫の地

とする平子氏によることを思えば、院賀もまた鎌倉の仏師であったろうか。これに次ぐのは、すでに南北

朝合一のなったあと、応永二年（一三九五）十月に横浜市・東漸寺仏殿の達磨・伽藍神像を造った院覚で

ある。院覚は、先にふれた『後藤家系図』中に法橋院光の次代に「院覚法眼」として出る人にあたるのだ

ろう。

　南北朝期の院派仏師の本流は、室町幕府とも結びついて力をもち、独特の様式を成立させて、一世を風

靡することは院吉の項でのべた。それとは別に、東国に土着し、鎌倉地方彫刻様式を継承した院派の一流

があったのである。

（山本）

あとがき

　四十六年前、運慶研究をこころざして東京芸術大学の大学院に進んだ。伊豆願成就院や神奈川・浄楽寺の運慶仏すなわち東国の運慶の事績に関する研究が進み、社会的にも認知された頃だったが、自分には何ができるのだろうという手詰まり感に悩んでいた。そんな頃、戦前の『美術研究』六二号（一九三七年）に公刊されていた『弘安三年長谷寺建立秘記』に出会った。大和長谷寺の鎌倉時代後期の火災のあとの再建記録であるが、関係した仏師の名前がずらずらと出てくる。『美術研究』四一号（一九三五年）に公刊されていた石清水八幡宮『仏像目録』にも鎌倉中期の院派仏師の名前がたくさん出てきた。これらの史料に登場する仏師を徹底的に調べ、関連する仏像も調査すれば、時代の様相がつかめると思った。大勢の仏師はわたしの頭のなかで、それぞれが動き、つながり始めた。当時は研究が進んでいない鎌倉中期以降が対象だったために、指導教官水野敬三郎先生からは「未開の荒野を行くようなものだ」と言われたものだが、運慶研究の高みに向かうのとはちがう手ごたえを感じた。

　研究成果は修士論文「鎌倉時代中期彫刻史研究序説—仏師の動向を中心に—」に結実した。研究の発端である『長谷寺建立秘記』の部分は美術史学会全国大会で発表したが、その内容は

学会誌『美術史』に投稿して、わたしの実質的なデビュー論文になった（二一〇号、一九八一年）。駆け出し時代のわたしの業績の多くは修士論文の切り売りである。

修論からは四十年近くたった二〇一七年頃、吉川弘文館の『本郷』に、仏像に関する連載執筆の要請をいただいた。各地の仏像をとりあげ、もう一人くらいの執筆者とで解説してはどうかという提案だったが、日頃仏像解説を書き散らしている身としては、あまり新鮮味がなかった。そこで思い浮かんだのが、仏像の作者である仏師一人ずつに焦点をあてた解説だった。昔とった杵柄というわけではないが、昔つきあった鎌倉時代の仏師たちがわたしの頭のなかでふたたび動き始めた。

共同執筆は同じ水野門下の武笠朗さんにお願いした。武笠さんはわたしが仏師研究を始めた頃に芸大に入学してきた後輩であるが、早くから仏像と仏師の研究を手がけ、ことに院政期の中央仏師の研究に着実な成果をあげている。こうして、本書のもととなる「仏師と仏像を訪ねて」の連載が始まった（全二十五回。『本郷』一三四～一五八、二〇一八～二二年）。武笠さんと数ヵ月ごとに交代しながら二十人を超える仏師の事績をそれぞれまとめる連載執筆は、なかなか楽しかった。

単行本化にあたっては、連載ではあえてとりあげなかった、各流派の祖などの重要仏師も増補し、仏師年表もつけて、鎌倉時代の仏師の動向を概観できる一書にしたつもりである。本書が仏像や仏像史を考えるあたらしい視座の参考になればうれしい。

本書の編集にあたり、現在の職場の若い同僚でかつて僧綱仏師論を発表した石井千紘さん、教え子で日頃の仏像調査をともにしている花澤明優美さんにも協力していただいた。吉川弘文館編集部の永田伸さんには『本郷』連載中からお世話になり、高尾すずこさん・矢島初穂さんには単行本化の作業でご苦労をおかけした。心から謝意を表するしだいである。

二〇二三年九月

山　本　　勉

鎌倉時代仏師年表

（山本勉・花澤明優美作成）

凡　例

1　この年表は鎌倉時代の史料（仏像の銘記・納入品などもふくむ）中の鎌倉時代に活動した仏師名があらわれた記事を年月日ごとに掲出するものである。本書巻末の「鎌倉時代仏師索引」から本文とともに仏師名で検索できるようにした。

2　日本彫刻史上の鎌倉時代は文治元年（一一八五）から元弘三年（正慶二年、一三三三）とするのが一般的であるが、ここでは本書本文の記述との対応にも考慮して、治承五年（一一八一）六月の奈良興福寺諸堂の造像始め以後の記事を採録する。

3　仏師としてとりあげるのは、造形の作者として考えうる者（仏師）に限定し、表面彩色や荘厳具製作にかかわった絵仏師・鋳仏師らはとりあげない。また鋳造仏などの鋳師もとりあげない。

4　項目は西暦・和暦・月日・仏師名・事項とした。

5　事項のうち、現存する仏像などの製作に関するそれは仏像など作品名（所在・所蔵者を（ ）に付す）のみを記し、仏像などの名称の前に●印を付ける。製作開始などの情報が判明する場合は「造始」などと記載することがある。木造以外の仏像などは名称の上に材質名を示す。

6　事項には、その典拠を末尾の［ ］内に記載する。煩雑を避けるために、史料名はなるべく簡略に記載し、仏像などの銘記は「銘」、各種像内納入品の銘記などは「納入品」と略記する。

7　この年表は、主として山本勉が収集したデータを花澤明優美が整理し、年表化したものである。

西暦	和暦	月日	仏師名	事項
一一八一	治承5	6・27	院尊・明円・成朝	興福寺金堂・講堂造仏の院尊独占について明円・成朝が不服[吉記]
		7・8	明円・院尊・成朝・康慶・院実	興福寺金堂・講堂・食堂・南円堂仏像造始(仏師明円・院尊・成朝・康慶)、南大門二王の院実担当について相論あり[養和元年記]
一一八三	寿永2	6・7	運慶・実慶・快慶・寛慶・宗慶・源慶・円慶・静慶	運慶発願法華経(運慶願経、京都市・真正極楽寺、個人蔵)、実慶・快慶・寛慶・宗慶・源慶・円慶・静慶結縁[奥書願文]
		11・16	筑前講師某	●筑前講師某作大日如来像(岐阜県揖斐川町・横蔵寺)[銘]
一一八四	寿永3	2・—	定慶	●定慶作舞楽面散手(奈良市・春日大社)[銘]
		5・24	高勝房	●高勝房作阿弥陀三尊・不動明王・毘沙門天像(栃木市・住林寺)[銘]
		6・22	慶尊	●慶尊作不動明王・毘沙門天像(徳島県三好市・雲辺寺)[銘]
一一八五	元暦2	5・21	成朝	南都大仏師成朝、南御堂仏像造立のため、源頼朝の招請により鎌倉参向[吾妻鏡]
	文治1	10・24	成朝	鎌倉勝長寿院供養(本尊成朝作阿弥陀如来像)[吾妻鏡]
一一八六	文治2	1・28	運慶	興福寺西金堂釈迦如来像搬入(仏師運慶)。●運慶作仏頭・仏手(奈良市・興福寺)[類聚世要抄]
		3・2	成朝・院性	成朝担当の興福寺東金堂造仏を院性(院尚)所望。成朝、職の安堵を源頼朝に訴える[吾妻鏡]

西暦	和暦	月日	仏師名	事項
一一八六	文治2	5・3	運慶	●運慶作阿弥陀如来・不動明王二童子・毘沙門天像（静岡県伊豆の国市・願成就院）造始 [不動明王二童子・毘沙門天像納入品]
		7・15	運慶	正暦寺正願院本尊弥勒像を供養（仏師運慶）[内山永久寺置文]
		10・5	院尊	九条兼実、九条堂で興福寺講堂二菩薩像（阿弥陀三尊脇侍）奉礼。光背・台座未完成。院尊に禄を給う [玉葉]
		10・7	院尊	興福寺講堂二菩薩像を奈良に渡す（仏師院尊）。食堂に安置 [玉葉]
一一八七	文治3	10・10	院尊	興福寺講堂阿弥陀三尊像を食堂から堂に渡し供養（仏師院尊）[玉葉]
		10・13	弁忠	源氏女・大江某、蓮華王院御仏修理料として左京八条一坊（塩小路櫛笥）の二戸主の私領を仏師弁忠に与える [東寺百号文書]
一一八八	文治4	12・21	院尊	六条殿長講堂供養。院尊が仏像を据える [山丞記]
一一八九	文治5	3・20	運慶	●運慶（興福寺内相応院勾当）作阿弥陀三尊・不動明王・毘沙門天像（神奈川県横須賀市・浄楽寺）[不動明王・毘沙門天像納入品]
		8・22	康慶	興福寺西金堂釈迦白木仏であるのを九条兼実が非難。一乗院の仏所で（南円堂仏の）不審事を仏師（康慶）に尋ねる [玉葉]
		8・23	康慶	九条兼実、興福寺南円堂仏相毫不審を康慶に重ねて尋ねる [玉葉]
		9・15	快慶	●快慶作弥勒菩薩像（アメリカ・ボストン美術館。興福寺旧蔵か）[納入品]
		9・28	康慶	●康慶作不空羂索観音・四天王・法相六祖像（奈良市・興福寺南円堂）。本尊に蓮華・五輪塔・種子・仏舎利・経巻等奉籠 [玉葉／九条兼実願文]
一一九一	建久2	2・10	康慶	幕府が要請した康慶下向の事（鎌倉下向か）が院において認められるか [藤原範綱書状（和歌真字序集紙背文書）]

			一一九二 建久3			一一九三 建久4	一一九四 建久5						
5·12	7·20	9·8	4·9	6·		11·2	3·9	2·28	2·29	3·12	3·22	6·29	7·23
院尊	弁忠	院実・康慶・院尊	定海	康慶	快慶	院尊・康慶	院尊	院尊・明円	院尊・院実・覚朝・院円・院範・院俊・院康	院尊	快慶	明円	
院尊の源氏調伏の造仏（近江毘沙門堂五丈毘沙門天像）が源頼朝の不興を受ける［吾妻鏡］	仏師弁忠、左京八条一坊（塩小路櫛笥）の私領を売却。それまでに蓮華王院千手観音二十体修理［東寺百合文書］	興福寺南大門金剛力士像担当を院実から康慶に交代するよう寺家が懇望。院尊に照会［玉葉］	富士吉田口小室浅間社女神像（仏師興福寺住定海宝月坊）［甲斐国志］	康慶作不動明王像、蓮華王院後戸に安置［心記］	●快慶作弥勒菩薩像（京都市・醍醐寺三宝院護摩堂）［銘］	蓮華王院内御堂供養（阿弥陀三尊＝院尊、不動三尊＝幸径＝康慶）。勧賞仏師の弟子を法橋に［歴代皇記］	九条兼実、藤原親経に興福寺御仏寸法相違のことについて院尊以下を召具して参ずべきことを伝える［玉葉］	藤原親経、院尊以下を具して九条兼実のもとに参入。（興福寺御仏寸法相違のことについては）明円ならびに寺家に問うべしとする［玉葉］	東大寺大仏光背造始（仏師院尊・院実・覚朝・院円・院範・院俊・院康）［東大寺続要録］	鎌倉将軍家、京都の仏師院尊に東大寺大仏光背料砂金二百両を下す［吾妻鏡］	●快慶作阿弥陀如来像（京都市・遣迎院）［納入品］	興福寺中金堂釈迦像（仏師明円）法成寺にて御衣木加持［玉葉］	

西暦	和暦	月日	仏師名	事項
一一九四	建久5	7・27	覚朝	比叡山無動寺大乗院三間四面堂観音・勢至・八方天像造像支度注進（仏師覚朝）[門葉記]
		9・22	成朝・院俊・宣円・康慶	興福寺供養勧賞。成朝（金堂弥勒浄土仏師）・院俊（講堂仏師院尊譲り）・宣円（金堂仏師明円譲り）法橋に。康慶の賞は追って沙汰 [玉葉／愚昧記]
		12・26	運慶	東大寺供養請僧交名案に東大寺の甲衆として「運慶」の名がみえる [東寺百合文書]
		12・26	快慶・定覚・雲慶	東大寺中門二天像造始（東方多聞・西方持国＝仏師快慶・定覚。西方天小仏師の筆頭に雲慶 [東大寺続要録]
一一九五	建久6	3・22	運慶・院永・定覚・康弁	勧賞運慶（康慶譲り）法眼に、院永（院尊譲り）・定覚・康弁（快慶譲り）法橋に [東大寺続要録／東大寺縁起]
		4・15	快慶	●快慶作阿弥陀三尊像（兵庫県小野市・浄土寺浄土堂）[銘／神戸大本浄土寺縁起]
一一九六	建久7	4・7	康慶	●康慶作伎楽面（治道か＝奈良市・東大寺／力士＝京都府木津川市・神童寺）[銘]
		6・13	快慶	重源、九条御堂に東大寺四天王像本様奉渡 [明月記]。●快慶作四天王像（和歌山県高野町・金剛峯寺）これにあたるか
		7・5	定慶	●定慶作維摩居士像（奈良市・興福寺東金堂）[銘]
		8・27	快慶・定覚・康慶・運慶	東大寺大仏殿脇侍成る（観音＝快慶・定覚、虚空蔵＝康慶・運慶）[鈔本東大寺要録]
		9・28	宗慶	●宗慶作阿弥陀三尊像（埼玉県加須市・保寧寺）[阿弥陀如来像銘]

西暦	年号	月日	仏師	事項
一一九七	建久8	12・10	康慶・運慶・快[覚]	東大寺大仏殿四天王像成る（持国—康慶、増長—運慶、広目—快慶、多聞—定覚）[鈔本東大寺要録／東大寺造立供養記]
		3・28	快慶	●快慶作金剛神・深沙大将像（和歌山県高野町・金剛峯寺）[納入品]
		5・7	運慶・運覚	運慶一門の東寺講堂仏修理に際して阿弥陀頭部から銅筒・真言・舎利発見（小仏師遠江別当〈運覚か〉）。以下諸仏（大日をのぞく）・菩薩・明王像から順次取り出す〈九月十六日の金剛夜叉明王分を最後とする〉[東寺講堂御仏所被籠御舎利員数]
一一九八	建久9	5・28	運慶・湛慶・康運・康勝・康弁・運助・運賀	運慶作東寺塔仏像修理・新造（仏師運慶・湛慶・康運・康勝・康弁・運助・運賀）[東宝記]
			善円（善慶）	善円（善慶）生 [薬師寺地蔵菩薩像納入品／西大寺釈迦如来像台座銘]
			運慶	●伝運慶作八大童子像六軀（和歌山県高野町・金剛峯寺不動堂）[高野春秋]
		10・29	運慶・湛慶	東寺南大門二王像（仏師運慶・湛慶）を新作し据える [東寺長者補任／東宝記]
			院尊	院尊没 [自暦御記]
一一九九	正治1	10・30	運慶	神護寺中門の二天・八夜叉像造立。元興寺像を模す（仏師運慶）[神護寺略記／東宝記]
			運慶	運慶娘如意が冷泉局より近江国香庄の土地を譲られた譲状に運慶が裏書し継目判を加える [近江国香庄文書]
一二〇〇	正治2	8・17	院実・明円	修明門院院御産祈七仏薬師法。本尊七仏薬師は院実が成功として造立。明円没 [門葉記]
				後一年経たず [門葉記]
		10・28	院実	院実、七仏薬師造進賞で法印に [明月記]

西暦	和暦	月日	仏師名	事項
一二〇〇	正治2	11・11	快慶	●快慶作孔雀明王像（和歌山県高野町・金剛峯寺）［銘／歴代編年集成／高野春秋］
一二〇一	正治3	1・13	運慶・湛慶	●伝運慶・湛慶作聖観音・梵天・帝釈天像（愛知県岡崎市・滝山寺）［滝山寺縁起］
	建仁1	10・―	快慶	●快慶作阿弥陀如来像（広島県尾道市・耕三寺）・脇侍像（神奈川県湯河原市・伊豆山神社旧蔵）［阿弥陀如来像銘］
		12・27	定慶	●定慶作帝釈天像（東京都港区・根津美術館。興福寺旧蔵）［銘］
一二〇二		12・―	快慶・運慶	●快慶作僧形八幡神像（奈良市・東大寺）。伊豆山浜生協会。小仏師運慶
		―	快慶	●快慶作裸形阿弥陀如来像（兵庫県小野市・浄土寺）［銘／神戸大本浄土寺縁起］
	建仁2	3・10	定慶	●定慶作梵天像（奈良市・興福寺）［銘］
		6・1	実慶	北条時政、伊豆桑原郷にある北条宗時墳墓堂で菩提を弔うため、伊豆北条に下向。●実慶作阿弥陀三尊像（静岡県函南町・かんなみ仏の里美術館）この頃か［吾妻鏡／阿弥陀如来像銘］
		9・20	寛慶	●寛慶作阿弥陀三尊像（愛知県稲沢市・無量光院）［阿弥陀如来・右脇侍像銘］
		10・26	運慶	近衛基通、白檀普賢菩薩像を造る（仏師運慶）［猪隈関白記］
一二〇三	建仁3		快慶	●快慶作阿弥陀如来像（奈良市・東大寺俊乗堂）造始［東大寺諸集］
			快慶	●快慶作盧舎那仏像頭部（三重県伊賀市・新大仏寺）［銘／寺蔵文書］
		5・4	快慶	●快慶作不動明王像（京都市・醍醐寺）［銘］

西暦	和暦	月日	仏師	事項
		7・21	運慶	文覚、鎮西にて没。この後、神護寺講堂大日如来・金剛薩埵・不動明王像完成（仏師運慶）[神護寺略記]
		10・3	運慶・快慶・定覚・湛慶・源慶	●運慶・快慶・定覚・湛慶・源慶二王像。小仏師源慶（奈良市・東大寺南大門）[銘／納入品／東大寺別当次第]
		10・8	快慶	●快慶作文殊菩薩像（奈良県桜井市・安倍文殊院）[銘]
		11・30	運慶・快慶・覚円	東大寺総供養勧賞。運慶法印（定覚譲り）法橋に[東大寺続要録／東大寺縁起絵詞]これ以前、●快慶作地蔵菩薩像（アメリカ・パークファウンデーション）。大日如来像（大津市・石山寺多宝塔）・阿弥陀如来像（奈良市・西方寺）・阿弥陀如来像（栃木県足利市・真教寺）・阿弥陀如来像（大阪府交野市・八葉蓮華寺）・執金剛神・深沙大将像（和歌山県高野町・遍照光院）・阿弥陀如来像（京都府舞鶴市・金剛院）・阿弥陀如来像（京都府舞鶴市・松尾寺）・大日如来像（東京都台東区・東京芸術大学）・地蔵菩薩像（京都府京丹後市・如意寺）・阿弥陀如来像（京都市・泉涌寺）[安阿弥陀仏銘]
一二〇四	元久1	5・27	院光	院光を東寺食堂四天王修理の功で法橋に叙す[拾古文書集]
一二〇五	元久2	12・30	院康・寛円・定円	院康・寛円に千体地蔵像造進賞。院康は法眼に。寛円は賞を定円に譲り法橋に[拾古文書集]
		10・10	慶順　観順（寛円か）	比叡山根本中堂六天・十二神将・日光・月光像等を北礼堂で修理（仏師観円〈寛円か〉・慶順）[四帖秘決]
一二〇六	建永1	5・29	院増	院増を東大寺食堂千手修理の功で法橋に叙す[明月記]
一二〇七	承元1	11・15	院賢	●院賢作舞楽面散手（奈良市・東大寺。最勝四天王院遺物）[銘]
			康円	康円生[神護寺愛染明王像銘]

西暦	和暦	月日	仏師名	事項
一二〇八	承元2	3・28	院寛	最勝四天王院薬師堂供養（本尊は仏師院寛修復七仏薬師か）［明月記／猪隈関白記／百錬抄］
		4・28	快慶	法橋快慶、石清水八幡宮に僧形八幡神画像を寄進［同画像裏書］
		9・1	快慶	●快慶作阿弥陀如来像（奈良市・東大寺俊乗堂）切金を始める［銘］
		12・17	運慶	興福寺北円堂仏（弥勒・法苑林・大妙相・世親・玄奘・四天王）造始（仏師運慶）［猪隈関白記］
一二〇九	承元3	3・1	幸千	●幸千作地蔵菩薩像（福井県小浜市・瑞伝寺）［銘］
一二一〇	承元4	8・5	快慶	大和惣持寺創建（本尊薬師は法性寺安阿弥陀仏＝快慶作）［三輪上人行状］
		7・8	快慶	法眼快慶、青蓮院熾盛光堂に等身釈迦像を渡す（快慶法眼位初見）［門葉記］　これ以前、●快慶作地蔵菩薩像（奈良市・東大寺公慶堂）・阿弥陀如来像（大阪市・大円寺。建仁三年〈一二〇三〉十一月三十日以後）［法橋快慶銘］
一二一一	建暦1	8・28	実慶	●実慶作大日如来像（静岡県伊豆市・修禅寺）［銘］
		3・28	快慶	●快慶作阿弥陀如来像（岡山県瀬戸内市・東寿院）［銘］
			寛円	比叡山文殊楼文殊菩薩・獅子等を再興安置（仏師寛円）［叡岳要記］
一二一二	建暦2	2・5	運慶・源慶・静慶・運覚・湛慶・康運・康弁・康勝・運助・運賀	興福寺北円堂仏完成（仏師運慶、頭仏師源慶・静慶・運覚・湛慶・康運・運賀）［弥勒仏納入品・台座銘］●運慶作弥勒仏・四天王　●無著・世親像（奈良市・興福寺北円堂。四天王は中金堂）これ以前、●康勝作空也像（京都市・六波羅蜜寺）［康勝無位銘］
		12・10	院賢	法勝寺南大門二王像御衣木加持（仏師院賢）［三僧記類聚］

西暦	元号	月日	仏師	事項
一二一三	建暦3	4・26	院範・湛慶・宣円	法勝寺九重塔供養勧賞。院範〈院実譲り〉・湛慶〈運慶譲り〉法印に、宣円〈定円譲り〉法眼に [明月記]
一二一三	建保1	10・11	好尊	●好尊作聖観音像〈滋賀県草津市・観音寺〉[明月記]
一二一三	建保1	10・15	明円	京都炎上。三条南京極東の明円堂〈明円の住居ないし工房が寺院化したものか〉焼亡 [明月記]
一二一三	建保1	12・15	良円	●良円作釈迦如来像〈京都市・平等寺〉造始 [銘]
一二一五	建保3	2・8	範忠	●範忠作菩薩面〈奈良県葛城市・当麻寺〉[銘]
一二一五	建保3	4・26	康弁	●天灯鬼像、康弁作竜灯鬼像〈奈良市・興福寺旧西金堂〉[竜灯鬼像納入品〈享保弐丁酉日次記〉]
一二一六	建保4	5・24	院実・湛慶・院賢・快慶	御鳥羽院逆修〈本尊仏師院志ち＝院実・湛慶・院賢・快慶〉[伏見宮記録]
一二一七	建保5	1・17	運慶	源実朝持仏堂本尊雲慶〈＝運慶〉作釈迦像を京都より渡し、開眼供養 [吾妻鏡]
一二一七	建保5	11・3	快慶	青蓮院熾盛光堂熾盛光法を修す。曼荼羅諸尊は快慶作。快慶弟子〈行快か〉を法橋に叙す [門葉記]
一二一七	建保5	11・23	運覚	●運覚作大威徳明王像〈横浜市・称名寺光明院。大日如来・愛染明王像とともに造る〉[納入品]
一二一八	建保6	7・7	運覚	●運覚作地蔵菩薩像〈静岡県浜松市・岩水寺。六波羅蜜寺で造る〉[納入品]
一二一八	建保6	8・6	院能	●院能作四天王像持国天〈京都府長岡京市・寂照院〉[増長天像銘]
一二一八	建保6	9・2	寿賢	●寿賢作十一面観音像〈京都府舞鶴市・満願寺〉[銘]
一二一八	建保6	12・2	運慶	鎌倉大倉薬師堂薬師像供養〈仏師雲慶＝運慶〉[吾妻鏡]

西暦	和暦	月日	仏師名	事項
一二一八	建保6	12・13	湛慶・院賢・覚成・院寛	東大寺東塔四仏御衣木加持（仏師湛慶・院賢・覚成・院寛）［民経記寛喜三年正月記紙背文書／東大寺続要録］
		12・15	快慶	釈迦如来像（京都市・清凉寺）修理（仏師快慶）［台座銘］
			運慶・運覚・湛慶・定慶・康勝	運慶建立地蔵十輪院炎上［高山寺縁起］　これ以前、諸尊造立（盧舎那仏—運慶、持国天—円慶改名運覚、増長天—湛慶、広目天—康運改名定慶、多聞天—康海改名康勝）
一二一九	建保7	3・17	快慶・行快	大和長谷寺本尊十一面観音像用途支度注進（仏師法眼快慶・佐法橋行快）［建保度長谷寺再建記録］　これ以前、●快慶・行快作地蔵菩薩像（大阪市・藤田美術館。承元二年〈一二〇八〉四月二十八日以後）［法眼快慶銘、行快無位銘］
		4・11	運慶	これ以前、●伝運慶作舞楽面抜頭（横浜市・瀬戸神社）施入か［銘］
	承久1	4・17	快慶・行快	大和長谷寺本尊十一面観音像造始（仏師法眼快慶・法橋行快ら）［建保度長谷寺再建記録］
		10・11	快慶	快慶作釈迦如来像を高山寺本堂に安置（十一月一日開眼）［高山寺文書］
		12・27	運慶	鎌倉勝長寿院五仏堂五大尊像供養（仏師運慶）［吾妻鏡］
一二二〇	承久2	5・6	阿念	これ以後、●阿念作阿弥陀如来像（長野市・天用寺）［銘］
		8・26	快慶・行快	快慶・行快作十大弟子像（京都市・大報恩寺）［銘／納入品］
		9・20	行快	大和長谷寺本尊十一面観音像光背を立てる（仏師法橋行快）［尋尊大僧正記］
一二二一	承久3	3・6	尊栄	●尊栄作薬師如来像（横浜市・保木薬師堂）［銘］
		5・15	善円	●善円作十一面観音像（奈良市・奈良国立博物館）［銘／納入品］

西暦	和暦	月日	仏師	事項
一二二二	承久4	8・20	幸賢	●幸賢作阿弥陀如来像（三重県伊勢市・久昌寺）[銘]
		9・―	能尊	●能尊作地蔵菩薩像（京都市・清凉寺）[納入品]
			快慶	●快慶作阿弥陀如来像（奈良県川西町・光林寺）[銘]
	貞応1	1・9	快慶	御室道助法親王高野山光台院を創建。●快慶作阿弥陀三尊像（和歌山県高野町・光台院）この頃 [銘／高野春秋]
一二二三	貞応2	8・14	琳賢	●琳賢作不空羂索観音像（福岡県太宰府市・観世音寺）[銘]
		9・14	琳厳	●琳厳作阿弥陀如来像（佐賀県愛荘町・弥福寺）[納入品]
		4・8	経円	●経円作聖観音像（滋賀県秦荘町・仏心寺）[光背銘]
		7・9	運慶	運慶建立の洛中地蔵十輪院諸像を高山寺本堂に移す（旧高山寺）[高山寺縁起]
		8・27	快慶	快慶作釈迦如来像（旧高山寺）を善妙寺本堂に移す（運慶作。源実朝平生時本尊）安置供養 [吾妻鏡]
		12・11	運慶	運慶没 [仏師系図]
		12・14	運慶	北条政子の新御所持仏堂に本尊（運慶作）[東寺諸堂縁起抄所収]／来迎院文書
		12・26	快慶・湛慶	醍醐寺閻魔堂諸像供養（仏師快慶・湛慶）[醍醐寺新要録]
一二二四	貞応3	4・25	隆円	比叡山釈迦堂本尊台座修理（仏師隆円）[天台座主記]
		5・4	湛慶	湛慶作善妙寺鎮守神像および獅子を安置 [高山寺縁起]
		5・14	定慶（肥後定慶）	●肥後別当定慶作六観音像（京都市・大報恩寺）[准胝観音像銘・納入品]
			定慶（肥後定慶）	●肥後別当定慶作毘沙門天像（東京都台東区・東京芸術大学）[銘]

西暦	和暦	月日	仏師名	事項
一二二四	貞応3	8・3	湛慶	湛慶発願の法丈六阿弥陀像御衣木加持。導師明恵 [来迎院文書]
		8・22	隆円	比叡山釈迦堂六天台座修理（仏師隆円）[天台座主記]
一二二五	嘉禄1	3・3	湛慶	●獅子狛犬（京都市・高山寺。伝湛慶作）[台座銘／高山寺縁起／慧友手記]
		7・14	運慶・湛慶	地蔵十輪院から高山寺本堂に移した運慶作賓頭盧像を高山寺羅漢堂に移す。同堂安置の湛慶作僧形文殊像は同堂建立時の作 [高山寺縁起]
		8・16	湛慶	●獅子狛犬二組（京都市・高山寺。伝湛慶作）[台座銘／高山寺縁起／慧友手記]
		8・16	湛慶	●白光神・善妙神像（京都市・高山寺。伝湛慶作）[高山寺縁起／慧友手記]
		11・2	善円	●善円作釈迦如来像（奈良市・東大寺指図堂）[銘]
		12・1	蓮慶	●蓮慶作男神・女神像（奈良県吉野町・吉野水分神社）[銘]
			湛慶	土佐高福寺創建 [土佐国編年事略／銘]。●湛慶作毘沙門天三尊像（高知市・雪蹊寺）この頃か
一二二六	嘉禄2	2・—	定慶（肥後定慶）	●肥後別当定慶作聖観音像（京都市・鞍馬寺）[銘]
		5・30	経円	●経円作阿弥陀如来像（滋賀県愛荘町・金剛輪寺。貞応元年〈一二二二〉二月造始）[像内背部墨書]
		9・12	源慶	●源慶作蔵王権現像（奈良県吉野町・如意輪寺）[銘]
		12・30	善円	これ以前、●善円作地蔵菩薩像（アメリカ・アジアソサエティ。嘉禄元年〈一二二五〉五月二十七日以後）[銘／興福寺別当次第／明月記]

年	年号	月日	仏師	事項
一二二七	嘉禄3	1・5	院賢	焼失した御斎会本尊尊名について仏師院賢に問う[義演准后日記]
		1・5	院徽	御斎会本尊造立（仏師院徽）[百錬抄]
		閏3・15	蓮慶	●蓮慶作十二神将像丑神（山梨県甲州市・大善寺）造始[銘]
		閏3・21	湛慶	湛慶発願の地蔵十輪院法丈六阿弥陀坐像木造始[来迎院文書]
		5・12	蓮慶	蓮慶作十二神将像亥神（山梨県甲州市・大善寺）[銘]
		7・13	蓮慶	●蓮慶作十二神将像巳神（山梨県甲州市・大善寺）[銘]
		7・22	湛慶	湛慶、東寺大仏師職に補任されるか[東寺凡僧別当私引付（随心院文書）]
		8・12	快慶	快慶、過去者として記録される。これ以前に没 ●快慶作阿弥陀如来像（三重県松坂市・安楽寺）・阿弥陀如来像（滋賀県彦根市・円常寺）・阿弥陀如来像（京都市・随心院）・阿弥陀如来像（京都市・大行寺。美濃浄徳寺旧蔵）・金剛薩埵像（京都市・奈良市・唐招提寺西方院）・釈迦如来像（アメリカ・キンベル美術館）（承元二年〈一二〇八〉四月二十八日以後）[法眼快慶銘]
		8・24	行快	●行快作阿弥陀如来像（京都府城陽市・極楽寺）、●行快作釈迦如来像（京都市・大報恩寺）・阿弥陀三尊像（京都市・聞名寺）、●法眼某（行快か）作阿弥陀如来像（大阪府堺市・北十万）[法眼行快銘] これ以後、●行快・●法眼
一二二八	安貞2	3・21	蓮慶	●蓮慶作十二神将像酉神（山梨県甲州市・大善寺）[銘]
		4・8	湛慶	湛慶発願の地蔵十輪院法丈六阿弥陀坐像削り始め（四月九日終わる）[来迎院文書]
		4・17	湛慶	湛慶発願の地蔵十輪院法丈六阿弥陀坐像塗り始め（十月二十五日終わる）[来迎院文書]

西暦	和暦	月日	仏師名	事項
一二二九	寛喜1	3・25	湛慶	湛慶発願の地蔵十輪院法丈六阿弥陀坐像金箔押し始め（四月十一日終わる）［来迎院文書］
		4・12	湛慶	湛慶発願の地蔵十輪院法丈六阿弥陀坐像開眼［来迎院文書］
		4・15	湛慶	湛慶発願の地蔵十輪院法丈六阿弥陀坐像光背梵字彩色始め（四月十七日終わる）［来迎院文書］
		4・17	湛慶	湛慶、地蔵十輪院法丈六阿弥陀坐像造像経緯を注進［来迎院文書］
一二三一	寛喜3	4・─	実明	実明作阿弥陀三尊像（熊本県湯前町・明導寺）［左脇侍台座銘］
		6・27	湛慶・定慶（肥後定慶）	高山寺三重塔諸像供養（盧舎那・普賢・観音・弥勒─湛慶作、文殊─定慶作）
		10・─	湛慶	高山寺大門（二王─湛慶作）建立［高山寺縁起］
一二三二	寛喜4	2・─	蓮慶	蓮慶作吉祥天・二天像（山梨県笛吹市・福光園寺）［銘］
		3・17	聖賢	聖賢作阿弥陀三尊像（宮崎県国富町・万福寺）［銘］
一二三二	貞永1	8・─	慶賢	法三尺地蔵菩薩修復始め（仏師慶賢）［法阿弥陀仏願文］
		8・─	康勝	康勝作銅造阿弥陀三尊像（奈良県斑鳩町・法隆寺金堂。右脇侍はフランス・ギメ美術館）［阿弥陀如来像銘］
		7・24	院承・院賢	仏師院承・院賢、吉仲荘に関して相論［洞院摂政記］
一二三三	天福1	8・─	院範・院雲	院範・院雲作十一面観音像（京都府大山崎町・宝積寺）［納入品］
		10・15	康勝	康勝作弘法大師像（京都市・東寺〈教王護国寺〉西院御影堂）［東宝記］

西暦	年号	月日	仏師	事項
一二三四	天福2	3・21	行快	●行快作不動明王・降三世明王像（大阪府河内長野市・天野山金剛寺金堂）［不動明王像銘］これ以前、●行快作阿弥陀如来、左脇侍像（大津市・西教寺）阿弥陀如来像（滋賀県長浜市・浄信寺）［法橋行快銘］
一二三五	文暦2	6・29	院賢・院光・院良	円勝寺仏像修理について院賢弟院光の分を院良に替える［尊性法親王書状］
		7・19	成弁	●成弁作十一面観音像（福島県棚倉町・都々古別神社）［台座銘］
		2・30	定慶	●定慶作阿弥陀如来像（京都府八幡市・宝寿院）造始［銘］
		4・18	湛慶	●湛慶発願・造立丈六阿弥陀像を地蔵十輪院から大原来迎院へ移す［来迎院文書］
		5・8	行快	●行快作阿弥陀如来像（滋賀県長浜市・阿弥陀寺）［銘］
一二三五	嘉禎1	5・27	定慶（肥後定慶）	源頼家女竹御前一周忌造仏（仏師肥後法橋＝定慶か）［吾妻鏡］
		6・29	定慶（肥後定慶）	●不動明王像（神奈川県鎌倉市・明王院。仏師筑後法橋＝肥後法橋＝定慶か）［吾妻鏡］
一二三六	嘉禎2	12・29	康定	康運弟子康定、将軍藤原頼経病気平癒のため薬師像等造立［吾妻鏡／新編鎌倉志・鎌倉攬勝考］
		11・25	院円	将軍藤原頼経持仏堂本尊を京都で造立し供養（仏師院円）［吾妻鏡］
一二三七	嘉禎3	1・18	快慶・湛慶	高山寺十三重塔（中尊弥勒—快慶作、脇侍制吒迦・梵天・帝釈天・毘沙門天—湛慶作）供養［高山寺縁起］
		5・10	院実・院範・院成（院尚）	石清水八幡宮検校田中宗清、行清に仏菩薩像譲与。その内に院実・院範・院成（院尚）の作あり［仏像目録］
		6・18	沈一郎	（嘉興1）●沈一郎作伝薬師如来像（兵庫県姫路市・法恩寺）［銘］
		10・4	湛慶	金剛峯寺大門二王造立（仏師湛慶）［高野春秋］

西暦	和暦	月日	仏師名	事項
一二三七	仁治3 ← ※	11・27	康清	●康清作地蔵菩薩像（奈良市・東大寺念仏堂。運慶・康勝らの冥福をいのる）、泰山府君像［地蔵菩薩銘］
一二三八	嘉禎4	3・22	湛慶	大安寺釈迦を模した湛慶作像に修理を加え藤原頼経の仁王八講本尊として奉渡［玉葉］
			覚成	石清水八幡宮検校田中宗清一周忌本尊阿弥陀如来像造立（仏師覚成）［仏像目録］
		11・19	院曜	安嘉門院阿弥陀如来像造立（仏師院曜）［経俊卿記］
一二三九	延応1	7・11	快慶	●快慶作地蔵菩薩像（東京都墨田区・多聞寺）［銘］
		9・28	長信	●長信作地蔵菩薩像（奈良県宇陀市・大蔵寺）［納入品］
一二四〇	延応2	2・21	隆円	彗星御祈の古仏七仏薬師像を白河御坊から仁寿殿に渡し道場に立てる（仏師隆円）［門葉記］
		3・12	慶俊	●運慶法印弟子但馬法橋慶俊作阿弥陀如来像（津市・専修寺）［銘］
		3・21	康勝	東寺西院不動堂南面妻戸内の康勝作弘法大師像を北面に移す［教王護国寺西院御影供始行事（東寺百合文書）］
		4・26	善円	●善円（四十四歳）作地蔵菩薩像（奈良市・薬師寺）［納入品］
	仁治1	9・7	蓮慶	仏師参河法橋（蓮慶か）、北斗七星二十八宿七曜十二宮等形像造始［吾妻鏡］
一二四一	仁治2	3・30	良賢・増全（増金）・観慶	●良賢・増全（増金か）・観慶作馬頭観音像（京都府木津川市・浄瑠璃寺）［銘］
一二四二	仁治3	2・27	祐印	如意輪観音像（茨城県鉾田市・華徳院）修理始（仏師祐印）［銘］

※ 一二三七年の和暦欄は「嘉禎3」。

西暦	年号	月日	仏師	事項
一二四三	寛元1	4・13	定慶（肥後定慶）	●肥後法橋定慶作二王像（兵庫県丹波市・石龕寺）［銘］
		9・15	快成	●快成作阿弥陀如来像（福岡市・万行寺）［銘］
一二四四	寛元2	3・27	長実	●長実作山王神像・僧形像（熊本県八代市・釈迦院）［銘］
		4・27	隆円	比叡山横川三昧院本尊修理（仏師隆円）［天台座主記］
		10・25	隆円・院承・源尊	中宮御産御祈の七仏薬師像御衣木加持（仏師隆円・院承・源尊）［門葉記］
一二四六	寛元4	1・19	幸運	●幸運作阿弥陀如来像（岩手県花巻市・延妙寺）［銘］
		5・23	湛慶	高山寺羅漢堂僧形文殊像造立（仏師湛慶）［高山寺縁起］
		12・6	覚俊	●覚俊作釈迦三尊像（岐阜県御嵩町・願興寺）［銘］
一二四七	寛元5 / 宝治1	4・5	快成	●快成作十一面観音像（兵庫県宝塚市・中山寺）［銘］
		7・21	院範	後嵯峨上皇、愛染明王像（仏師院範）を供養［葉黄記］
		12・24	隆円	葉室定嗣の三尺地蔵像造始（仏師隆円）［葉黄記］
一二四八	宝治2	1・13	隆円	葉室定嗣の三尺地蔵像供養（仏師隆円）［葉黄記］
		8・18	慶禅	●慶禅作聖徳太子像（埼玉県行田市・天洲寺）［銘］
		4・27	善円	●善円作愛染明王像（奈良市・西大寺）［納入品］
		8・8	湛慶	後嵯峨院最勝講本尊供養。同厨子四天王（仏師湛慶）奉渡［葉黄記］
			宗慶	●宗慶作薬師如来像（福岡市・誓願寺）［銘］

西暦	和暦	月日	仏師名	事項
一二四九	建長1	5・7	善慶・増金・行西・盛舜・観慶・弁実（弁貫か）・迎摂・慶俊・尊慶	●善慶（五十三歳）・増金・行西・盛舜・観慶・弁実（弁貫か）・迎摂・慶俊・尊慶等作釈迦如来像 ［台座銘／納入品／感身学正記］
		11・9	善慶	●善慶作薬師如来像（兵庫県南あわじ市・万勝寺。正福寺旧蔵）［銘］
		11・24	康円	●康円作地蔵菩薩像（ドイツ・ケルン市東洋美術館）［納入品］
一二五〇	建長2		幸覚	田中宗清妻一周忌に三尺白檀釈迦像造立（仏師幸覚）［仏像目録］
		10・18	定慶（肥後定慶）	光明峯寺奥院御影堂弘法大師像造始（仏師定慶）［九条家文書］
		10・29	印耀・三乃坊・蔵印	播磨円教寺五重塔供養（本尊四方四仏、阿弥陀三尊中尊―定朝作、釈迦三尊像―印耀作、薬師三尊―三乃坊作、宝生三尊像―蔵印作）［遺続集］
一二五一	建長3		幸覚	田中宗清妻千日仏事の一尺八寸地蔵および三寸千体地蔵造立（仏師幸覚）［仏像目録］
		4・―	興阿弥陀仏	●興阿弥陀仏作薬師如来像（高知県四万十市・石見寺）［銘］
		5・1	隆円	延暦寺仏像修理料所として但馬国東河郷を仏師隆円に与える［天台座主記］
		6・25	定阿弥陀仏	●定阿弥陀仏作地蔵菩薩像（千葉県茂原市・応徳寺）［銘］
		8・5	幸有	●幸有作初江王像（神奈川県鎌倉市・円応寺）［銘］
		12・―	院信	東福寺仏殿釈迦・観音・弥勒・四天王の造仏支度を注進（仏師院信）［造仏注文『東福寺誌』所引］

西暦	年号	月日	仏師	事項
一二五二	建長4	3・16	光蓮房	●光蓮房作阿弥陀如来像（福島県白河市・極楽寺）[銘]
		10・29	院智	●院智作悉達太子像（京都市・仁和寺）[納入品]
		11・15	院春	●院春作勢至菩薩像（三重県亀山市・遍照寺）[銘]
		12・15	有慶	●有慶作阿弥陀如来および右脇侍像（茨城県阿見町・蔵福寺）[銘]
			善慶	鎌倉極楽寺に釈迦如来像を造るという（仏師善慶）[極楽寺釈迦如来草座縁起]
一二五三	建長5	3・—	快円	●快円作弥勒菩薩像（奈良市・興福寺本坊持仏堂）[納入品]
		12・1	隆円・院承・院継・院恵・院宗	法勝寺阿弥陀堂供養に先立ち仏師褒賞。隆円・院承・院継に大褂と馬。院恵・院宗に大褂。
		12・16	隆円・院継	法勝寺阿弥陀堂供養の際の仏師勧賞検討。大仏師隆円・院継二人のみか院承も加えるか[経俊卿記]
		12・22	昌円・院審・院尋・院宗・院瑜	法勝寺阿弥陀堂供養に際して仏師勧賞。法印昌円（隆円譲り）・院審（院継譲り）・院尋（院承譲り）、法眼院宗・院瑜（院恵譲り）[経俊卿記]
			運慶	嵯峨大覚寺の古仏阿弥陀像に修復を加え（仏師運慶）永久寺観音堂に安置という[内山永久寺置文]
一二五四	建長6	1・23	湛慶・康円・康清	●湛慶作千手観音像（小仏師康円・康清）（京都市・妙法院蓮華王院本堂）[台座銘]
		4・10	慶秀	慶秀、東寺大仏師職に補任されるか[東寺凡僧別当私引付（随心院文書）]
		5・—	栄快	●栄快作地蔵菩薩像（滋賀県近江八幡市・長命寺）[銘]
		5・—	慶厳	●慶厳作釈迦如来像（福岡県久留米市・安国寺）[銘]
			憲永	●憲永作阿弥陀如来像（個人蔵）[銘]

西暦	和暦	月日	仏師名	事項
一二五五	建長7	9・11	善慶	大和般若寺文殊菩薩像頭部をクスノキで造る（仏師善慶）[感身学正記]
			雲賀	大和永久寺本堂大黒天像を造る（仏師運賀大和公《大和君雲賀》）[内山永久寺置文／内山之記]
一二五六	建長8	3・25	康円・湛慶	東大寺講堂中尊千手観音像に重ねて彫刻（仏師康円。湛慶これ以前に没）[東大寺続要録造仏篇]
		3・28	院宝・栄快・定慶・長快	東大寺講堂脇侍像造始（仏師院宝・栄快・定慶・長快）これ以前、●長快作弘法大師像（京都市・六波羅蜜寺）・十一面観音像（パラミタミュージアム・三重県菰野町）[東大寺続要録造仏篇]
		4・1	快成	快成（三十歳）作愛染明王像（奈良市・奈良国立博物館）[台座銘]
		4・2	快成	快成（三十歳）作地蔵菩薩像（奈良県宇陀市・春覚寺）[台座銘。康元元年]
		7・19	定慶（肥後定慶）	●定慶作二王像（岐阜県揖斐川町・横蔵寺）[銘]
		9・11	蓮上	●蓮上作阿弥陀三尊像（水戸市・万福寺）[阿弥陀如来像銘]
			隆円	宮中仁寿殿観音御衣木加持（仏師隆円）[経俊卿記]。●聖観音・梵天・帝釈天像（京都市・東寺《教王護国寺》）にあたるか
	康元1	10・21	賢光	●賢光作十一面観音像（千葉市・天福寺）[銘]
			康信	●康信作地蔵菩薩像（神奈川県箱根町・正眼寺）[納入品]
		12・10	善慶	大和般若寺文殊菩薩像本体ならびに光背・台座等造顕（仏師善慶）[感身学正記]

西暦	年号	月・日	仏師	事項	
一二五七	正嘉1	7・6	賢定	●賢定作十二神将像（愛知県幸田町・浄土寺）造始 ［五号像銘］	
		8・11	院雅（院賀）・定承・聖慶・定承・成朝	除目。法印院雅（院賀か）、法眼定承、法橋聖慶、以上蓮華王院御仏の功。法眼定承、法橋成朝、以上御仏の功 ［経俊卿記］	
		9・15	善慶	大和般若寺文殊菩薩像完成（仏師善慶）［感身学正記］	
		12・19	慶尊	慶尊作薬師如来像台座（奈良県生駒市・法楽寺）［銘］	
		12・23	定円	●定円作十一面観音像（京都市・京都国立博物館）［銘］	
		12・29	昌円	仏師昌円、延暦寺仏像修理料所として但馬国東河郷を相伝 ［天台座主記］	
一二五八	正嘉2	3・24	淡路公	淡路公作金剛力士像（兵庫県養父市・今滝寺）［納入品］	
		5・2	尊慶	●尊慶作地蔵菩薩像（京都市・安楽寺）［銘］	
		7・		善慶	善慶（＝善円）没 ［感身学正記］ これ以前、●善慶作ないし修補地蔵菩薩像（奈良県大和郡山市・西興寺。宝治元年〈一二四七〉七月以後）［法眼善慶銘］
一二五九	正嘉3	1・28	永仙	●永仙作阿弥陀如来像（東京都台東区・東京国立博物館）［銘］	
		2・30	聖雲	大日如来像（静岡県富士宮市・村山浅間神社）脚部補作（仏師聖雲）［銘］	
		3・11	叡尊	叡尊、調子丸本尊修補。法隆寺聖霊院に安置、開眼供養 ［感身学正記］	
	正元1	4・		康円・相模法橋（慶秀）	●康円・相模法橋（慶秀か）作太山王像（奈良市・白毫寺）［銘］
		閏10・		慶円	大和永久寺御影堂弘法大師像を造る（仏師慶円）［内山永久寺置文／内山之記］
			覚円	大和永久寺本堂賓頭盧像を造る（仏師覚円）［内山永久寺置文／内山之記］	

西暦	和暦	月日	仏師名	事項
一二六〇	正元2	1・26	院智	石清水八幡宮検校行清先姚十三回忌釈迦如来像供養（仏師院智）、筥崎宮塔本尊に下す［仏像目録］
	文応1	5・14	覚円	●覚円作釈迦如来像（岐阜県瑞穂市・即心院。正暦寺旧像）［納入品］
		6・30	弁貫	●弁貫作阿弥陀如来像（奈良県吉野町・弘願寺。奈良眉間寺旧像）［納入品］
一二六一	弘長1	6・｜	快慶	快慶作弥勒菩薩像を高畠辺より永久寺に渡す（のち経蔵安置）［内山永久寺置文／内山之記］
一二六二	弘長2	6・｜	蓮上・新蓮	●蓮上・新蓮作薬師三尊像（千葉県市原市・橘禅寺）［薬師如来像銘］
一二六三	弘長3	4・18	蓮上	●蓮上作十一面観音像（千葉県一宮町・観明寺）［銘］
		7・｜	円覚	●円覚作阿弥陀如来像（愛知県半田市・常楽寺）［銘］
		9・11	行快	これ以前、●行快作千手観音像四九〇号（京都市・妙法院蓮華王院本堂。法印湛慶没以前）［銘／二七〇号像台座銘］
		10・｜	宗慶	十一面観音像（大津市・生源寺）修理（仏師宗慶）［銘］
			善春	大和般若寺文殊の獅子を造る（仏師善春＝善慶子息）［感身学正記］
一二六四	弘長4	4・26	良覚	●良覚作鉄造阿弥陀如来像（茨城県常陸太田市・中染阿弥陀堂）［銘］
	文永1	8・11	康円	内山永久寺常存院二天像を造る（仏師康縁＝康円）［内山永久寺置文］
			賢光	●賢光作十一面観音像（千葉県市原市・長円寺）［銘］
		12・21	快勢・快賢・覚位	●快勢・快賢・覚位作千手観音像（東京都青梅市・観音寺）造始［銘］
一二六五	文永2	2・｜	観阿弥陀仏	●観阿弥陀仏作千手観音像（栃木県栃木市・清水寺）［銘］

西暦	年号	月日	仏師	事項	
一二六六	文永3	3・15	院了	●院了作菩薩像（個人蔵。兼重梅子旧蔵）［銘］	
		7・10	院宗	皇后御産御祈七仏薬師像を造る（仏師院宗）［門葉記］	
		4・27	湛慶・康円・隆円・昌円・栄円・勢円・院海・院継・院審・院玄・行快・春慶・院遍・院承・院恵・院瑜・院豪・院賀・院有・院祚・俊・覚誉・院久	妙法院蓮華王院本堂（京都市）供養。これ以前、●湛慶・康円・隆円・昌円・栄円・勢円・院継・院審・院遍・院承・院恵・院瑜・院豪・院賀・院有・院…（建長三年〈一二五一〉七月二十四日以後）院久他作千体千手観音像八七六躯［一代要記／銘］	
一二六七	文永4	5・		覚慶	●覚慶作釈迦如来像（山梨県身延町・本遠寺）［銘］
		7・11	円覚	●円覚作阿弥陀如来像（神奈川県秦野市・寿徳寺）［銘］	
		11・		院承	●院承作愛染明王像（三重県伊勢市・世義寺）［銘］
		11・1	院農	●院農作慈恵大師像（大津市・求法寺）［銘］	
		11・3	くわい志ゆん	●くわい志ゆん（カイシュン）作阿弥陀如来像（福岡県北九州市・宝典寺）	
一二六八	文永5	12・30	康円	●康円作四天王眷属像（東京都台東区・東京国立博物館、東京都世田谷区・静嘉堂文庫美術館、静岡県熱海市・MOA美術館。永久寺真言堂旧像か）［銘］	
		2・4	興慶	●興慶作釈迦如来像（愛媛県今治市・宝蔵寺）［銘］	

西暦	和暦	月日	仏師名	事項
一二六八	文永5	3・11	善春・春王房・伊与殿（慶俊か）・慶賢房（尭慶）	●善春・春王房・伊与殿（慶俊か）・慶賢房（尭慶か）等作聖徳太子像（奈良市・元興寺）[納入品]
		4・24	康円・康清	これ以前、康円、谷御堂五智如来像修理のことにつき慶政上人に上申。康清すでに死去[大師御作霊像日記紙背文書]
		5・8	慶円・康円	多聞天像（奈良市・東大寺。永久寺旧像）修理（仏師慶円）。康慶作との伝えがあったが慶円・康円はなお古仏かとする[銘／内山永久寺置文／内山之記]
		12・3	定快	●定快作二十八部衆像一七号（五部浄居天）（東京都青梅市・観音寺）[銘]
		12・6	定快	●定快作二十八部衆像一九号（多聞天）（東京都青梅市・観音寺）[銘]
一二六九	文永6	12・―	覚西	薬師三尊像（奈良県斑鳩町・法隆寺食堂）修理、厨子新造（仏師覚西）[厨子銘]
		5・18	幸舜・長舜（貞舜）・春聖（幸心）	●幸舜・長舜（＝貞舜）・春聖房幸心作阿弥陀如来像（アメリカ・クリーブランド美術館）[納入品]
		5・26	定快	●定快作二十八部衆像二二号（毘沙閣）（東京都青梅市・観音寺）[銘]
		5・26	康円	康円、疫癘祈禱の十一面観音像を造り、内山永久寺丈六堂に安置す[内山之記]
		6・15	院快・院静・院禅	●院快・院静・院禅作阿弥陀三尊像（滋賀県甲賀市・来迎寺）[阿弥陀如来像名]
			康円	内山永久寺観音堂（不動堂）不動明王・八大童子像を造る（仏師康円）[内山永久寺置文／内山之記]

西暦	年号	月日	仏師	事項
一二七〇	文永7	2・9	院豪・院快・院静・院禅	●院豪・院快・院静・院禅作阿弥陀如来像（島根県江津市・清泰寺）［銘］
		3・30	康円	菩提山正暦寺に五尺愛染明王像造始（仏師康円）［文永之記］
		6・14	尭慶	尭慶作聖僧像（奈良市・円成寺）［銘］
		9・16	快慶	快慶作十一面観音像（群馬県沼田市・三光院）造始［銘］
		閏9・12	尭慶	尭慶作聖徳太子像（東京都荒川区・上宮会。不退寺旧像）［銘］
		閏9・27	行順	行順作大日如来像（静岡県下田市・上原美術館）
		10・7	昌円・倫円	後嵯峨院宸筆御八講、金銅六重塔供養（本尊・天蓋、仏師昌円・倫円）［文永宸筆御八講記］
一二七一	文永8	4・｜	慶算	●慶算作毘沙門天像（東京都台東区・東京国立博物館）［銘］
一二七二	文永9	11・21	定有	●定有作日光・月光菩薩像（兵庫県太子町・斑鳩寺）［月光菩薩像銘］
			康円	●康円作不動明王・八大童子像（東京都世田谷区・世田谷山観音寺）像納入品」…［清浄比丘…］
一二七三	文永10	4・8	玄海	●玄海作釈迦如来像（奈良市・奈良国立博物館）［台座銘］　この前後、●覚円作閻魔王像（奈良市・東大寺）［銘］
		8・17	覚円	●覚円作金剛力士像面部（京都市・立本寺）［銘］
		11・30	康円	●康円作文殊菩薩・侍者像（東京都台東区・東京国立博物館。興福寺旧蔵）［納入品（大東急記念文庫蔵）／銘］
一二七四	文永11	1・18	院恵	院恵法印藤原兼仲のもとに入来［勘仲記］
		1・22	海覚	●海覚作十二神将像珊底羅（高知市・雪蹊寺）［銘］

西暦	和暦	月日	仏師名	事項	
一二七四	文永11	3・6	覚尊	●覚尊作阿弥陀三尊像（広島県福山市・安国寺）［阿弥陀像銘・納入品］	
		4・20	海覚	●海覚作十二神将像波夷羅（高知県・雪蹊寺）［銘］	
		6・10	院恵	藤原頼資室釈迦像供養（仏師院恵）［勘仲記］	
		12・		慎快	●慎快作慈恵大師像（愛知県岡崎市・真福寺）［銘］
一二七五	文永12	1・		院豪	これ以前、●院豪作十一面観音菩薩像（松江市・浄音寺。文永二年〈一二六五〉以後）［銘］
		3・21	康円	●康円作愛染明王像（京都市・神護寺）［台座銘］	
		4・		栄範	阿弥陀五尊像（栃木県日光市・輪王寺常行堂）修理（仏師栄範）［阿弥陀像銘］
		11・		康円	内山永久寺不動堂（観音堂か）不動明王・八大童子像（康円作）の座岩を立てる［内山之記］
一二七六	建治1	11・7	院恵	法印院恵を法成寺大仏師職に補す。大仏師職として紀伊国吉仲荘・播磨国緋田荘を知行せしむ［勘仲記］	
		11・23	院恵	法成寺金堂弥勒・薬師像を修復のため観音堂に渡す（仏師院恵）［勘仲記］	
	建治2	閏3・5	定俊	●定俊作二十八部衆像一号（功徳天）（東京都青梅市・観音寺）［銘］	
		6・17	定快	阿弥陀如来像（愛知県豊橋市・万福寺）修理（仏師定俊）［銘］	
		7・14	院恵	法印院恵、吉仲荘日前宮役の免除を請う［院恵書状（勘仲記紙背文書）］	
		8・2	佑慶	●佑慶作天台大師像（香川県三豊市・大興寺）［銘］	
		8・3	海覚	●海覚作十二神将像七号（高知市・雪蹊寺）［銘］	
		8・16	是心	●是心作五智如来像四軀（新潟県佐渡市・蓮華峰寺）［阿弥陀如来像銘］	

西暦・年号	月日	仏師	事項
	9・—	善春	●善春作大黒天像（奈良市・西大寺）[行実年譜]
一二七七 建治3	2・19	興慶	●興慶作地蔵菩薩像（愛媛県大洲市・如法寺）[銘]
	3・21	永俊	薬師如来像（三重県伊賀市・西音寺）修理始（仏師院恵）[勘仲記]
	8・25	院恵	法成寺金堂薬師像修復の後金堂に奉居（仏師院恵）[勘仲記]
	8・25	院恵	法印院恵、興福寺南円堂御仏損色のため下向 [南円堂御本尊以下御修理先例]
	8・26	院恵	興福寺南円堂御仏の院恵修理につき、寺家と氏長者鷹司兼平との間に議論あるも、決定 [南円堂御本尊以下御修理先例]
	8・—	慶守（慶秀）	法橋慶守（慶秀か）東大寺大仏師職補任 [聖守補任状]
	9・5	院恵	興福寺南円堂諸像修理（仏師院恵）[南円堂御本尊以下御修理先例]
	11・—	院恵・院道	●院恵・院道作聖徳太子像（奈良県王寺町・達磨寺）[銘]
	12・26	院恵・院瑜	院恵・院瑜、院道法印から嫡弟院瑜法印に譲られる [平記抜書紙背文書]
	12・27	院瑜	大仏師法印院瑜の紀伊国吉仲荘・播磨国緋田荘の預所職を摂関家が安堵 [平記抜書紙背文書]
一二七八 建治4／弘安1	3・26	橘定光	●橘定光作薬師如来像（福島県南会津町・薬師寺）[銘（吉田古記所引）]
	6・13	行慶	●行慶作地蔵菩薩像（愛媛県宇和島市・大乗寺）[銘]
	7・11	覚慶	●覚慶作阿弥陀如来像（埼玉県川越市・蓮馨寺）[天明修理銘札]
	閏10・—	尭尊	●尭尊作十一面観音像（栃木県大田原市・大久保地区）[銘]
	11・28	院審	伏見殿愛染堂本尊供養（仏師院審）[勘仲記]

西暦	和暦	月日	仏師名	事項
一二七九	弘安2	3・9	正快・祥賢・全承・祐尊・定賢・定喜	●正快・祥賢・全承・祐尊・定賢・定喜作持国天像（大阪府河内長野市・金剛寺）[銘]
		4・1	正快・祥賢・全承・祐尊・定賢・定喜	●正快・祥賢・全承・祐尊・定賢・定喜作増長天像（大阪府河内長野市・金剛寺）[銘]
一二八〇	弘安3	4・26	湛幸	亀山院最勝講本尊供養。同厨子四天王（仏師湛幸）奉渡［吉続記］
		4・29	永慶	●永慶作不動明王・毘沙門天像（福島県喜多方市・勝福寺）［各像銘］
		5・16	運実・湛康・慶秀・院信・院恵・院清	運実・湛康・慶秀・院信・院恵・院清、大和長谷寺十一面観音像大仏師競望。運実大仏師となる［弘安三年長谷寺建立秘記］
		6・11	運実・湛康・慶秀・院信・院恵・円・円慶・慶俊（備中法橋）・覚円・慶誉・堯慶・慶明・慶尊・慶芸・慶俊・（伊与法橋）春慶・慶増・慶秀・林慶	大和長谷寺十一面観音像仏師（運実・湛康・慶秀・院信・院恵・院清・円・円慶・慶俊備中法橋・覚円・慶誉・堯慶・慶明・慶尊・慶芸・慶俊伊与法橋・春慶・慶増・慶秀・林慶）等下向（六月十二日手斧始）［弘安三年長谷寺建立秘記］
		7・15	運実・湛康・慶秀	大和長谷寺十一面観音像の頂上仏面、頭上面二面（炎上の時とりだしたもの）を上げる。運実・湛康・慶秀ら禄を賜る［弘安三年長谷寺建立秘記］

西暦	年号	月・日	仏師	事項
		7・21	運実・湛康・慶秀	大和長谷寺十一面観音像光背を立ておわる。運実・湛康・慶秀禄を賜る〔弘安三年長谷寺建立秘記〕
		8・26	善春・春聖・善実・尭善	●善春・春聖・善実・尭善作叡尊像(奈良市・西大寺)〔銘/納入品〕
一二八一	弘安4	5・—	院恵・院算	この年か、院恵、大和国添上郡田原の土民の訴訟に関して院算の非法を訴える、藤原兼仲に意見をのべる〔院恵申状(弘安六年夏巻紙背文書)〕
一二八二	弘安5	6・14	院恵・幸円	祇園御霊会。御仏造立供養。一字金輪(仏師院恵)、三尺不動(仏師幸円)〔勘仲記〕
		10・29	運実・慶秀・覚円	大和長谷寺十一面観音像開眼(十月二十七日～)。運実・慶秀・覚円(湛康の代官)禄を賜る〔弘安三年長谷寺建立秘記〕
一二八三	弘安6	1・4	院恵	院恵師弟、正月祝言のために勘解由小路兼仲宅を訪問〔勘仲記〕
		7・30	円慶	阿弥陀三尊像(横浜市・宝樹院。常福寺旧像)修理(仏師土佐公法橋円慶)〔阿弥陀如来像納入品〕
		3・20	専恵	●専恵作地蔵菩薩像(奈良県桜井市・長谷寺)〔銘〕
		4・28	円慶・定献・慶誉	●円慶・定献・慶誉作二王像(大阪府堺市・法道寺。鉢峯寺旧像)〔銘〕〔吽形像納入品〕
		6・—	定慶	薬師如来像(奈良県斑鳩町・法隆寺西円堂)光背修理〔越前法橋定慶〕〔銘〕
		12・20	院信	●院信作慈恵大師像(滋賀県長浜市・高野神社)〔銘〕
一二八四	弘安7	3・5	木村正智房	●木村正智房作二天王像(山口県柳井市・福楽寺。上野寺旧像)〔吽形像銘〕

西暦	和暦	月日	仏師名	事項
一二八四	弘安7	7・11	覚昭	●覚昭作大威徳明王像（大分県豊後大野市・吉祥寺）[台座銘]
		7・24	院恵・院瑜・院信	法印院恵、法成寺大仏師職と緋田荘は先に院瑜法印に譲ったこと、将来は紀伊国吉仲荘は法眼院信に譲るべきことを確認 [抜書摂政関白拝賀] 等紙背文書
		8・｜	定慶	薬師三尊像（奈良県斑鳩町・法隆寺新堂）台座修理（越前法橋定慶）[銘]
		11・28	院春	長講堂造仏賞で仏師院春を法印に叙す [勘仲記]
			院修	最勝光院の造仏を終える（仏師院修）[最勝光院荘園目録案]
一二八五	弘安8	4～7・｜	康円	康円作文殊菩薩および侍者像（東京都台東区・東京国立博物館）を興福寺勧学院に安置か [納入品]（大東急記念文庫所蔵）
		8・3	賢光	賢光作薬師如来像（千葉県印西市・来福寺）[銘]
		10・｜	慶秀・湛康	慶秀・湛康作二王像（京都市・勝持寺）[各像銘]
一二八六	弘安9	4・18	禅慶	禅慶作不動明王像（鳥取県大山町・大山寺）[銘]
		6・18	蓮妙	蓮妙作慈恵大師像（滋賀県愛荘町・金剛輪寺）[銘]
		9・14	康俊	康俊作小角像（奈良市・奈良国立博物館）[銘]
			賢清	賢清作法道仙人像（兵庫県加西市・一乗寺）[銘]
一二八八	弘安11	2・26	定快	●定快作二十八部衆像一八号（東京都青梅市・観音寺）[銘]
		4・16	定快	●定快作二十八部衆像二五号（東京都青梅市・観音寺）[銘]
		4・27	定快	●定快作二十八部衆像五号（満善車王、東京都青梅市・観音寺）[銘]
	正応1	7・28	院修	興福寺講堂大風に倒れる。本尊等修理（仏師院修）[勘仲記／三会定一記]

西暦	和暦	月日	仏師	事項
一二八九	正応2	9・3	蓮妙	●蓮妙作慈恵大師像（滋賀県愛荘町・金剛輪寺）[銘]
		9・14	善増	金剛力士像吽形（奈良市・興福寺。旧西金堂）修理（仏師善増）[納入品]
			慶快	●慶快作性空上人像（兵庫県姫路市・円教寺開山堂）[遺続集 下]
		4・18	院湛	●院湛作伝救脱菩薩像体部（奈良市・秋篠寺）[銘]
		4・25	院瑜	法印院瑜を法成寺大仏師職として紀伊国吉仲荘・播磨国緋田荘を知行せしむ [勘仲記]
		6・1	康栄	●関東本坊異国降伏御祈七仏薬師法本尊御衣木加持（仏師康栄法眼）[門葉記]
		6・―	賢光	●賢光作毘沙門天三尊像（千葉県印西市・多聞院）[毘沙門天像銘]
		11・―	慶円	●慶円作地蔵菩薩像（三重県四日市市・観音寺）[銘]
一二九〇	正応3	秋	隆賢・定秀	●隆賢・定秀作四天王像（奈良市・薬師寺東院堂）[多聞天台座銘]
		8・―	阿呼	●阿呼作蔵王権現像（秋田県羽後町・御嶽神社）
一二九一	正応4	4・―	定明	●定明作金剛力士像（高知県南国市・禅師峯寺）[吽形像銘]
		7・20	円海	●円海作十一面観音像（高知県黒潮町・飯積寺）[銘]
		8・18	定円	●定円作如意輪観音像（滋賀県栗東市・吉祥寺）[台座銘]
		8・―	快全・円全	●快全・円全作阿弥陀如来像（滋賀県東近江市・妙応寺）[銘]
		9・24	院湛	●院湛作地蔵菩薩像（個人蔵。アメリカ・ボストン美術館寄託）[銘]
一二九二	正応5	7・―	定円	日向南郷梅北村益貫宇佐八幡社獅子・狛犬を造る（仏師定円）[都城領内神社由緒調控 日下]
一二九三	正応6	6・―	頼調	●頼調作四天王像（京都府木津川市・岩船寺）[多聞天台座銘]

西暦	和暦	月日	仏師名	事項
一二九三	永仁1	11・28	大進	●大進作阿弥陀如来像（埼玉県加須市・竜蔵寺）[銘]
一二九四	永仁2	8・6	覚行	●覚行作阿弥陀如来像（大分県国東市・千光寺。佐賀県白石町・安福寺旧像）
		8・7	良宣	●良宣作二十八部衆像伝沙迦羅竜王（福島県会津坂下町・恵隆寺）[銘]
		9・24	院修・院湛・院唱・院亮	●院修・院湛・院唱・院亮作地蔵菩薩像（和歌山県高野町・常喜院）[銘]
		10・3	良円	●良円作弘法大師像（和歌山県岩出市・遍照寺）[銘]
		10・｜	長賢	周防法橋長賢作阿弥陀三尊像（長野県諏訪市・法華寺。焼失像）[釈迦如来像銘]
		11・24	康増・増慶・康定	康増・増慶・康定作地蔵菩薩像（横浜市・光伝寺）[銘]
		12・｜	湛幸・湛誉・湛賀	●湛幸・湛誉・湛賀作持国天・多聞天像（佐賀県小城市・円通寺）[多聞天銘] 以後、●湛幸・湛賀作聖徳太子像（神戸市・善福寺）[法印湛幸銘] これ
			性智房	性智房作二王像（広島市・不動院）[銘]
一二九五	永仁3	閏2・5	良宣	良宣作二十八部衆像伝摩睺羅迦（福島県会津坂下町・恵隆寺）[銘]
		4・｜	静深・阿吽	静深・阿吽作神像四軀（東京都台東区・東京芸術大学）[付属物銘]
		9・26	忍性	忍性作聖徳太子像（東京都台東区・東京国立博物館）[台座銘]
		12・｜	光慶	●光慶作僧形文殊像（埼玉県ときがわ町・慈光寺）[銘]
			院浄	●院浄作地蔵菩薩像（京都市所蔵）

西暦	年号	月日	仏師	事項
一二九六	永仁4	7・3	院玄	●院玄作阿弥陀三尊像（熊本県多良木町・青蓮寺）［両脇侍像銘］
		9・9	明慶	●明慶作金剛力士像（福井県小浜市・谷田寺）
			定運・康意・定弁・定盛	●定運・康意・定弁・定盛作大日如来像（神戸市・宝満寺）［銘］
一二九七	永仁5		弁祐	●日向新山寺勝軍院薬師十二神将像を造る（仏師弁祐）［都城島津家史料一］
		3・10	定快	●定快作聖観音像（茨城県那珂市・常福寺）
		3・7	賢清	●賢清作如意輪観音像（京都府亀岡市・宗堅寺）［銘］
一二九八	永仁6	5・1	円慶	●円慶作十一面観音像（佐賀県白石町・福泉寺）［開山鉄牛和尚略行状記録に引く像内書載］
		12・—	寛慶	●寛慶作弥勒五尊像（山形県寒河江市・本山慈恩寺）［弥勒像銘・納入品］
一二九九	正安1	9・21	幸祐	●幸祐作毘沙門天像（京都府舞鶴市・円隆寺）［銘］
		10・1	院慶	●院慶作地蔵菩薩像（神奈川県厚木市・金剛寺）
一三〇〇	正安2	9・5	宗円	●宗円作阿弥陀如来・右脇侍像（神奈川県鎌倉市・蓮乗院）［阿弥陀如来像銘］
		1・25	覚乗・定応	●覚乗・定応作千手観音像（富山市・帝竜寺）［銘］
		3・25	隆円	●隆円作持国天・多聞天像（鳥取県八頭町・青竜寺）［持国天像銘］
		4・5	長栄	●長栄作舞楽面還城楽（奈良市・奈良国立博物館。丹生郡比売神社旧蔵）［銘］
		5・□	定盛	●定盛作千手観音像（福岡県宗像市・梅谷寺）［銘］
			院命	●院命作妙見菩薩像（東京都千代田区・読売新聞社。伊勢常明寺旧像）［銘］
一三〇一	正安3	9・—	定有	●定有作金剛力士像（京都府亀岡市・金輪寺）［吽形像銘］

西暦	和暦	月日	仏師名	事項
一三〇一	正安3	11・11	祐弁	●祐弁作聖徳太子像（茨城県常総市・無量寺）[銘]
一三〇二	正安4	3・5	慶誉・定賢	●慶誉・定賢作地蔵菩薩像（高知県土佐市・青竜寺）[銘]
		8・3	円海	●円海作毘沙門天像（高知県四万十市・長法寺）[銘]
一三〇三	乾元2	3・2	覚清	●覚清（三十五歳）作千手観音像（岡山市・慈眼院）造始 [銘]
		3・―	院憲	●院憲作聖徳太子像（広島県尾道市・浄土寺）[銘]
	嘉元1	4・18	慶誉・琳慶・定賢	釈迦如来像（福岡県久留米市・安国寺）修理（仏師慶誉・琳慶・定賢）[銘]
一三〇五	嘉元3	4・―	弁秀・信賢	●弁秀・信賢作愛染明王像（大阪市・荘厳浄土寺）[銘] 修理か
		10・―	院信	播磨国緋田荘の相伝者として法成寺大仏師院信の名があがる [九条家文書]
一三〇六	嘉元4	6・12	見阿弥陀仏	●見阿弥陀仏作不動明王・毘沙門天像（山口市・竜蔵寺）[銘]
		7・8	丹後公	●丹後公作伝薬師如来像頭部（京都府京丹後市・遍照寺）[体部銘]
		10・8	鏡信	●鏡信作十一面観音像（個人蔵。出雲横田岩屋寺本尊）[銘]
			行有	備後浄土寺建立を起請（本堂本尊行有修復。観音・勢至・二天は行有作）[定証起請文]
一三〇七	徳治2	3・―	康俊・康成	●康□（康俊か）・康成作地蔵菩薩像（三重県松阪市・樹敬寺）[銘]
		4・8	有慶	毘沙門天像（滋賀県近江八幡市・長命寺）修理（仏師有慶）[銘]
			院明	●院明作釈迦三尊像（兵庫県佐用町・瑠璃寺）[台座銘]
		10・27	定快	●定快作十一面観音像（東京都奥多摩町・杣入観音堂）[銘]

年	元号	月日	仏師	事項	
一三〇八	徳治3	11・18	信性	●信性作阿弥陀三尊像（茨城県茨城町・円福寺）[阿弥陀如来像銘]	
		11・27	伯耆法橋	●薬師如来像（横浜市・東漸寺）修理（台座製作、仏師伯耆法橋）[台座銘]	
		7・26	院保・定守・院興・院照・院蔵・快実・観保・定審・院聖・慶賢・院吉	●院保・定守・院興・院照・院蔵・快実・観保・定審・院聖・慶賢・院吉等作釈迦如来像（横浜市・称名寺）[銘]	
一三一〇	延慶3	8・22	永賢	●永賢作二十八部衆像婆藪仙（滋賀県湖南市・常楽寺）[銘]	
		8・24	定戒	●定戒作十一面観音像（千葉県南房総市・宝珠院）造始[銘]	
		3・		永賢	●永賢作二十八部衆像満善車王・那羅延堅固（滋賀県湖南市・常楽寺）[満善車像銘／那羅延像納入品]
		4・		院保	●院保作薬師如来像（山形県寒河江市・本山慈恩寺）[銘]
		5・3	湛幸・康誉	●湛幸・□誉（康誉か）作釈迦如来像（大分市・金剛宝戒寺）[銘]	
		8・15	印照	●印照作金剛力士像阿形（静岡県伊豆の国市・国清寺）[銘]	
		8・24	円慶	●円慶作顕智像（栃木県真岡市・専修寺）[銘]	
一三一一	延慶4	2・		蓮法	●蓮法作薬師如来像（島根県益田市・東陽庵）[銘]
	応長1	7・		章慶（性慶）	広義門院安産祈願七仏薬師を西園寺五大堂から産所へ移坐（仏師章慶（性慶か）[公衡公記別記]
			覚円	紀州大伝法院尊勝像を造る（仏師覚円）[東草集]	
一三一二	正和1	10・15	永賢	●永賢作二十八部衆像毘沙門天（滋賀県湖南市・常楽寺）[銘]	

西暦	和暦	月日	仏師名	事項
一三一二	正和1	10・—	民部法橋	●民部法橋作二十八部衆像帝釈天・満善車王（熊本県山鹿町・霜野区。康平寺跡）[銘]
一三一三	正和2		重誉	●重誉作地蔵菩薩像（京都市・神光院）[銘]
		3・9	下総法橋	●下総法橋作二天王像（香川県三豊市・本山寺）[銘]
		4・—	心慶	興福寺食堂十一面観音像を造る（仏師心慶）[興福寺再興記]
一三一四	正和3	11・1	応円	●応円作十一面観音菩薩像（千葉県富津市・延命寺。焼失像）[銘]
			湛誉・湛真	●湛誉・湛真作釈迦如来像（福岡県久留米市・大本山善導寺釈迦堂）[銘]
			慶誉・定盛・定弁	美濃長滝寺釈迦如来像、四天王像を造る（仏師慶誉・定盛・定弁）[長滝寺真]
一三一五	正和4	2・4	円西	●円西作日高上人像（千葉県市川市・法華経寺）
		3・—	康俊・康成	●康俊・康成作地蔵菩薩像（奈良県生駒市・長弓寺宝光院）[銘]
		4・25	朝円・性慶	日吉山王七社御輿造替。木仏師朝円・性慶勤仕（公衡公記）
		4・中	幸弁	阿弥陀三尊像（茨城県茨城町・円福寺）修理（仏師幸弁。於鹿嶋恩愛寺）[阿弥陀如来像銘]
		9・8	院偀	●院偀作十二神将像巳神・午神（京都市・大興寺）[巳神像銘]
		9・15	院恵	●院恵作仏国国師（高峯顕日）像（神奈川県鎌倉市・建長寺正統院）[銘]
		10・5	行継	●行継作弘法大師像（愛媛県宇和島市・仏木寺）[銘]
		10・23	静存	●静存作女神・男神像（山梨県忍野村・忍野浅間神社）[各像銘]
			湛誉・湛真	●湛誉・湛真作十一面観音像（佐賀県吉野ヶ里町・東妙寺）[銘]

西暦	年号	月日	仏師	事項
一三一六	正和5	5・13	院興	この年または延慶四年（一三一一）、●院興作二王像（京都府綾部市・施福寺）
一三一七	正和6		舜慶・心慶・慶実・慶弘	●舜慶・心慶・慶実・慶弘作難陀竜王像（奈良県桜井市・長谷寺）［銘／納入品］
一三一七	文保1		湛真	千手観音像（佐賀市・正法寺）修理（仏師湛真）
一三一七	文保1	6・5	妙海	●妙海（三十四歳）作日光菩薩・月光菩薩像（長野県安曇野市・光久寺）［各像］
一三一八	文保2	3・17	能慶	●能慶作十一面観音像（福島県いわき市・長谷寺）［銘］
一三一八	文保2	3・―	円西	鎌倉極楽寺療病院本尊（仏師円西）●極楽寺薬師如来縁起
一三一八	文保2	5・―	康俊・康成・英賢	●康俊・康成・英賢作大日如来像（大分市・金剛宝戒寺）［銘］
一三一九	文保3	1・14	定祐・定弁	●定祐・定弁作弘法大師像（香川県琴平町・松尾寺）［銘］
一三一九	元応1	6・18	院洮・院吉・覚舜・院聖・院観・保・定審・院蔵・慶賢・快実	●院洮・院吉・覚舜・院聖・院観・保・定審・院蔵・慶賢・快実等作十一面観音像（京都市・法金剛院）［納入品］
一三一九	元応1	10・29	応円	●応円作随身像（東京都多摩市・小野神社）［銘］
一三二〇	元応2	1・28	湛幸	●湛幸作聖徳太子像（京都市・仏光寺）［納入品］
一三二〇	元応2	3・―	康俊	●康俊作聖徳太子像（静岡県熱海市・MOA美術館）［銘］
一三二〇	元応2	4・21	道覚	●道覚作造聖観音像・十一面観音像（鳥取県南部町・賀祥区）［各光背銘］
一三二〇	元応2	6・1	静存	●静存作聖観音像（山梨県忍野村・東円寺。文保四＝元応二年か）［銘］

西暦	和暦	月日	仏師名	事項
一三二〇	元応2	9・8	正慶（性慶）	高山寺に正慶（性慶）造るところの伏見院御影あり［花園院宸記］
一三二一	元亨1	3・—	尭円	●尭円作阿弥陀如来像（京都府綾部市・医王寺）［銘］
		5・7	宗円	●宗円作聖徳太子像（大津市・国分聖徳太子会）［銘］
一三二二	元亨2	1・—	妙海	●妙海（三十九歳）作金剛力士像吽形（長野県松本市・波田町）［銘］
		4・24	円慶	●円慶作地蔵菩薩像（アメリカ・ボストン美術館）［銘］
		7・28	宗盛	●宗盛作守門神像北方天（愛媛県今治市・大山祇神社）［銘］
		7・—	康俊・康成・俊慶	●康俊・康成・俊慶作四天王像（大分市・永興寺）［持国天・広目天・多聞天像　銘］
		10・20	蓮明	●蓮明作大黒天王像（広島県三原市・寿徳寺）［銘］
		10・27	妙海	●妙海（三十九歳）作金剛力士像阿形（長野県松本市・波田町）［銘］
		12・—	院興	●院興作阿閦如来像（神奈川県鎌倉市・覚園寺）［銘］
一三二三	元亨3	1・18	妙海	●妙海（三十四歳）作十一面観音像（長野県辰野町・上島区）［銘／納入品］
		4・26	院興・院救・長賢・快勢・興憲	●院興・院救・長賢・快勢・興憲作二王像（横浜市・称名寺）［銘］
		5・3	竹有	●竹有作釈迦如来像（滋賀県近江八幡市・洞覚院）［納入品］
		5・5	実円	薬師如来像（滋賀県長浜市・舎那院。兵庫円教寺伝来）修理（仏師実円）［銘］
		8・21	宗盛	●宗盛作守門神像南方天（愛媛県今治市・大山祇神社）［銘］
		10・2	妙海	●妙海（三十四歳）作日光菩薩・月光菩薩像（長野県朝日村・光輪寺）［各像

西暦	年号	月日	仏師	事項
一三二四	元亨4	12・—	良円	●良円作観音菩薩・勢至菩薩像（愛知県一宮市・長隆寺）[各像銘]
		3・7	康俊・康成	●康俊・康成作文殊菩薩像（奈良市・般若寺）[銘]
		4・11	性慶	●性慶作釈迦如来像（京都市・永明院）[銘]
一三二五	正中2	7・4	院誉	●院誉作地蔵菩薩像（福島県いわき市・長福寺）[銘／納入品]
		7・7	宗誉（宗盛）	●宗誉（宗盛か）作阿弥陀如来像（広島県尾道市・常称寺）[銘]
		10・27	院亮	法印院亮、東寺大仏師職補任 [拾古文書集五]
		12・27	康俊	京都橋柱寺弁才天像造立（仏師高天康俊）[橋柱寺縁起]
一三二六	正中3		院修	院修が周防国美和荘領家の地位にある [最勝光院荘園目録案]
		2・27	定円	●定円作聖徳太子像（福島県会津美里町・常勝寺）[銘]
		2・—	康誉	康誉、東寺南大門二王・中門二天の修理について注進 [東宝記]
		3・—	性慶・院亮・湛雅	性慶が院亮の東寺大仏師職補任の不当について訴え。「奈良方系図」を添える。
		4・28	院誉	●院誉作薬師如来像（福島県いわき市・保福寺）[銘]
		4・—	康俊	●康俊作普賢延命菩薩像（佐賀県・竜田寺）[銘]
		8・12	康俊	●康俊作八幡三神像（島根県飯南町・赤穴八幡宮）[納入品]
一三二七	嘉暦1	2・12	鏡覚	●鏡覚作板彫真言八祖像（高知県室戸市・金剛頂寺）[銘]
	嘉暦2	2・12	定審	●定審作千手観音像（千葉県富津市・東福寺）[銘]
		2・29	覚賢	●覚賢作二十八部衆像二号（東京都青梅市・観音寺）[銘]
		2・29	円道	二十八部衆像二号（東京都青梅市・観音寺）彩色修理（仏師円道）[銘]
		6・1	仙賢	●仙賢作切阿上人像（滋賀県彦根市・高宮寺）[銘]

西暦	和暦	月日	仏師名	事項
一三二八	嘉暦3	10・—	浄康	●浄康作僧形文殊像（熊本県八代市・釈迦院）［銘］
一三二九	嘉暦4	11・26	康俊	●康俊作僧形八幡神像（アメリカ・ボストン美術館）［銘］
		4・—	浄慶	●浄慶作薬師如来像（三重県尾鷲市・真厳寺）［銘］
		4・12	成恵	●成恵作聖徳太子像（福井市・聖徳寺）［銘］
		5・14	集賢	●集賢作阿弥陀如来像（岡山市・岡山県立博物館）［銘］
		5・—	信阿弥陀仏	●信阿弥陀仏作大日如来・不動明王・毘沙門天像（岡山県美咲町・江原寺）［各像銘］
		7・22	覚清	●覚清（六十一歳）作摩多羅神像（島根県安来市・清水寺）［銘］
		8・—	康俊	嘉暦年間（一三二六～二九）のある年八月、●康俊作二王像（兵庫県川西市・満願寺）
一三三〇	元徳2	1・24	院芸	●院芸作地蔵菩薩像（大津市・聖衆来迎寺）［銘］
		3・23	院延	●院延作役行者像、前鬼・後鬼（京都府木津川市・海住山寺）［役行者像銘］
		4・—	院吉	●院吉作大通智勝如来像（愛媛県今治市・東円坊）［銘］
一三三一	元徳3	7・15	良意	●良意作善導大師像（兵庫県西宮市・昌林寺）［銘］
一三三二	元徳4	2・2	定審	●定審作釈迦如来像（岐阜県岐阜市・勧学院）［銘］
	正慶1	6・—	妙海	●妙海作日光菩薩像（長野県麻績村・福満寺）造始 ［銘］
		6・—	頼弁	●頼弁作十二神将像（大津市・延暦寺根本中堂）［銘］
		8・20	妙海	●妙海作月光菩薩像（長野県麻績村・福満寺）造始 ［日光菩薩像銘］

		一三三三	
		正慶2	元弘3
12・19	2・9	9・20	
院誉	蓮覚	湛幸	
●院誉（院恵子息）作十一面観音像（横浜市・慶珊寺）〔銘〕	●蓮覚作不動明王・毘沙門天像（三重県松阪市・継松寺）〔銘〕	●湛幸作文殊菩薩像（福岡市・文殊堂）造始〔銘〕	

鎌倉時代仏師索引

凡 例

＊本文・年表より鎌倉時代の仏師名を採録した（極力僧名で採ることにつとめたが，一部称号や阿弥陀
　仏号が残り，俗名の者もいる）．

＊仏師名の読みの五十音順に配列した．読みを確定できないものは，僧名の場合は便宜上，慣例的な音
　読みとした．同じ読みの場合は，画数順に配列した．

＊見出しとなっている仏師名は太字とした．見出しのページは太字とし，先頭に置いた．

＊年表からは西暦を採録し，ゴシック体とした．

＊別表記や同名異人の区別は（　）に示した．

執筆者紹介（生年／現職）

山本　勉（やまもと　つとむ）　↓別掲

武笠　朗（むかさ　あきら）　↓別掲

石井千紘（いしい　ちひろ）　一九八九年／鎌倉国宝館学芸員

花澤明優美（はなざわ　あゆみ）　一九九三年／横浜市歴史博物館学芸員

著者略歴

山本　勉
一九五三年　神奈川県に生まれる
一九八一年　東京芸術大学大学院美術研究科博士後期
課程中退
現在　鎌倉国宝館長、半蔵門ミュージアム館長、東京
国立博物館名誉館員、清泉女子大学名誉教授
〔主要著書〕
『日本仏像史講義』（平凡社、二〇一五年）
『運慶大全』（監修、小学館、二〇一七年）
『完本 仏像のひみつ』（朝日出版社、二〇二一年）

武笠　朗
一九五八年　長野県に生まれる
一九八五年　東京芸術大学大学院美術研究科修士課程
修了
現在　実践女子大学文学部教授
〔主要著書・論文〕
『日本彫刻史基礎資料集成 鎌倉時代造像銘記篇』九
〜一六（共編著、中央公論美術出版、二〇一三〜二〇
年）
「平安後期宮廷貴顕の美意識と仏像観」（水野敬三郎・
鈴木嘉吉・伊東史朗編『日本美術全集第6巻 平等院
と定朝』講談社、一九九四年）
「仏師賢円―円派仏師研究（四）―」（『実践女子大学美
学美術史学』三七、二〇二三年）

鎌倉時代仏師列伝

二〇二三年（令和五）十二月一日　第一刷発行

著　者　　山　本　　勉
　　　　　武　笠　　朗

発行者　　吉　川　道　郎

発行所　　会社株式　吉川弘文館
　　　郵便番号一一三〇〇三三
　　　東京都文京区本郷七丁目二番八号
　　　電話〇三―三八一三―九一五一〈代〉
　　　振替口座〇〇一〇〇―五―二四四番
　　　http://www.yoshikawa-k.co.jp/

装幀＝清水良洋・宮崎萌美
製本＝ナショナル製本協同組合
印刷＝株式会社 平文社